U0110947

大展好書　好書大展

品嘗好書‧冠群可期

圍棋輕鬆學

28

圍棋
劫爭特殊戰術

——劫爭在實戰中的應用

馬自正 趙勇 編著

品冠文化出版社

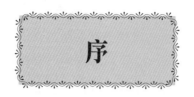

序

　　圍棋中的「劫」是一種激烈的鬥爭形式，黑白雙方交替提子，但又不能將對方提淨的一種盤上狀態。「劫」形成之後，對弈雙方圍繞著這個「劫」的反覆爭奪過程就叫「劫爭」。劫爭要以氣勢威脅對方，要以力量強取地盤，奪得實利。

　　「劫」有多種形式，並且有很多有趣而形象的名字，或說明其重要性，或形容其形象。

　　最悠閒的是「無憂劫」，又被稱為「無憂看花劫」，是說此劫沒有什麼損失，打起劫來沒有心理負擔，有如在公園中悠閒賞花一樣。

　　「無憂」是指一方損失較小，甚至幾乎沒有損失，而對方一旦劫負，其損失遠遠超過自己。如雙方得失相當，那就不會無憂，更沒心思去看花了。

　　和「無憂劫」相對應的是「生死劫」和「天下劫」。「生死劫」是只關係到一塊棋的生死，對下殺手的一方可稱為「劫殺」，對被殺的一方則稱之為「劫死」或「劫活」。在實戰中也可見雙方糾纏在一起，一個劫牽涉到雙方死活，劫勝一方既做活了自己的一塊棋，同時也殺死了對方一塊棋。有時一個劫的勝負可以決定一盤棋的輸贏，這就叫「天下劫」。「生死劫」輸了未必全局輸掉，而「天下劫」一旦輸了則這盤棋也就玩完了。

　　最形象的是「連環劫」，又稱為「搖櫓劫」。所謂「連環」，就是指一塊棋中存在兩個以上的劫，你提這個劫，我就提那個劫，你再提那個劫，我就提這個劫，如此循環不已。又和船工搖櫓一樣一來一去，非常有趣。在實戰中碰到這種劫，按中國圍棋規則的規定是禁止「同形再現」，這在實戰中操作起來比較麻煩。而日韓的規則是判為「無勝負」，換句話說也就是和棋。由於判「同形再現」比較麻煩，因此在比賽中也往往判為和棋。

　　「萬年劫」和「長生劫」是兩種奇特的劫。這兩種劫的名稱很吉利，同時也生動地形容了這兩種劫的狀態。即使一萬年也無法完成劫爭，而可以長期生存在棋盤上，無法消除，所以，在盤面上出現這種很難在實戰中出現的劫時，一般也判為和棋。

　　還有「緊氣劫」和「寬氣劫」。「緊氣劫」是找一個劫材就可以解決。「寬氣劫」是指被提「劫」的一方還有外氣，對方就算找到了一個劫材也不能消劫，還要到外面先緊氣，這樣被提劫一方就有了多一次在外面落子的機會。所以有「寬三口氣的劫不是劫」之說，因為被提劫一方在外面連下三手後，勝劫一方也很難彌補這三手棋的損失。

　　和「天下劫」相對應的是最小的「單劫」。此劫僅提一子而已，有時幾乎沒有什麼價值，可是如果由黑棋粘上單劫再爭得最後一個官子，也就是收後，由於開局時是黑棋先手，於是就多下了兩子，因此可以得到兩子，也就是四目棋的利益，那一盤棋的輸贏天平就會傾斜。所以在全局收單官時，如剩下單官是單數時，則有時一個單劫可定

一盤棋勝負；而單官是雙數時，則可粘單劫，所以有「打單不打雙」之說。

最後說的這種劫，就是明知已成敗局，但仍有一線希望，於是就在本不必打劫的地方硬生生地造出劫來，給對方施加壓力，讓對方產生一定情緒，只要對方稍不冷靜，往往可以收到意想不到的效果。這種手段被稱為「攪劫」！意思很明顯，就是攪亂局勢，製造劫爭，亂中尋找勝機。

打劫幾乎在每盤棋中都會出現，甚至一盤棋中可出現多次劫爭。對於初學者和水準不高的圍棋愛好者來說，一般會出現兩種相反的傾向，一種是「臭棋怕打劫」，有劫不敢開，見劫就發慌，明明自己開劫有利卻寧可損失一點也不開劫；另一種是不計後果開劫，在開劫前也不計算清楚盤上劫材就盲目開劫，結果斷送一盤好棋。

對於前一種怕打劫者，首先要克服心理這一關，懂得打劫是對局中必然出現的，而且越是怕開劫就越可能失去取勝的機會；要懂得轉換，掌握打劫的規律。對於後者，則應靜下心來，學會在開劫前先計算清楚劫的得失大小和雙方劫材多少再開劫。此外，還有一個辦法就是多研究對局棋譜，從中領會打劫的技巧和樂趣，學會在什麼情況下開劫和如何計算、尋找劫材。

劫爭要掌握以下幾個要點：

一是在佈局階段儘量避免開劫，因為有「初棋無劫」之說，此時盤面上子不多且相距較遠，很難找到適當劫材；

二是要「遇劫先提」，因為先提就是「先手劫」，這

和「後手劫」相差一個劫材，多了這一個劫材往往可以成為此劫勝負的關鍵；

三是在開劫前要計算好雙方劫材，所謂「不打無準備之戰」，只有對雙方劫材瞭解清楚，才能掌握勝機；

四是在尋找劫材時要由小到大，先找價值較小的劫材，再逐步找價值較大的劫材，因為有的劫往往隨著劫爭的進行其價值在逐漸增大，如先找價值大的劫材，則找價值較小的劫材時對方就不再應劫了；

五是要有全局觀念，一般劫爭不過是一塊棋的爭奪，只要全局有優勢，該放棄時就要放棄，要懂得轉移戰場。

圍棋是一盤棋的勝負，而不是一個劫的勝負，贏了劫，輸了棋，即使劫勝了又有什麼意義呢？

最後，希望大家在看完本書後對劫爭有一個全面的瞭解，知道劫爭的意義！也就達成了編寫本書的意願了。

編　者

目　錄

第一章　劫的初相識

　　「劫」是圍棋中獨特的一種激烈戰鬥形式。異色棋子處於互提，但一手又不能將對方提淨的狀態叫「劫」，又稱「劫爭」。

　　簡單地說，就是當甲方的一子被提後，而乙方提此子的子也只有一口氣，於是就產生了一個規則規定甲方不能馬上提取乙方此子，必須在盤面上另一處落一子，如乙方跟著下一手後，甲方才能提取乙方這一子。

　　圖一　左下角就是在進行劫爭，當黑1提白◎一子時，白棋不能馬上提黑1一子，而是到右下角點「曲四」，黑3應一手做活，白4才能在◎位提黑1一子，黑成假眼不活。

　　此時黑也不能在1位提白◎一子，於是在5位沖企圖逃出，白6擋住，黑7才可到1位提白◎一子。

　　白8找不到適當劫材到左上角打吃黑一子，黑9經過衡量，決定放棄黑一子而在◎位粘上，白10提黑●一子。這就是一個打劫的過程。

　　其中白2、黑5、白8叫作劫材，黑3、白6叫作應劫，而黑9接上叫作消劫或粘劫。這裡出現了一些詞彙，

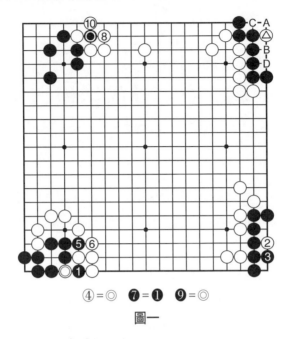

④＝◎　**❼**＝**❶**　**❾**＝◎

圖一

下面有必要一一解釋一下。

　　開劫：在適當的時機主動提劫，黑1就是開劫。

　　提劫：指一方提取對方劫。圖一中，黑1、白4、黑7均是提劫。

　　劫材：與雙方劫爭成敗有直接關係的基本條件。就是在對方提劫時，下一著迫使對方不得不應（對方如不應，則將遭到更大或大小相當的損失），以期達到把劫再提過去的目的，稱為「劫材」。

　　一般劫材的多寡將決定劫爭的最後勝敗。因此，每當準備開劫之前，就應預先計算雙方擁有的劫材，不打無準備之劫。

　　找劫：也稱為「找劫材」「尋劫」。當一方剛把劫提過去，另一方為了把劫提回來就必須在棋盤上他處尋找劫

材，這就叫找劫。

圖一中白2、黑5、白8均是。

應劫：當一方為了把劫反提過來，在棋盤上下一著，找劫時另一方也在棋盤此處採取了相對應的下法，稱為應劫。

圖一中黑3、白6即是。

消劫：劫形成後，雙方圍繞著劫的行棋過程就是劫爭，由於劫勝的一方必須容忍對方至少連下兩手棋，因此，劫爭通常會以一定形式轉換而告終，這種情況叫作消劫或粘劫。一般的劫爭都能解消，不過要看消劫一方得失如何。

圖一中的黑9就是犧牲了左上角一子而消劫的。

盲劫：因尋找劫材時計算失誤，找到的劫材不能起到任何作用，也得不到任何收穫，這種劫材被稱為盲劫或瞎劫。

如在圖一中的右上角，白棋如在角上⊙位找劫材，黑棋可以不應，因為黑棋消劫後白棋下一手無法殺死黑棋。接下來白如A位，則黑B位即活。如白C、黑B，則黑仍活。白如B，則黑即A位撲入，白C提，黑可D位打，成「脹牯牛」活棋。這白⊙即為盲劫。

損劫：為尋找劫材，在不得已的情況下造成了己方的損失。

圖二中，黑1提，白不活，白2到下面打，黑3提，白4提劫。官子時白可3位立下，黑在

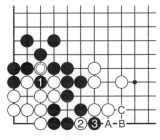

④＝⊙

圖二

2位團，白在A位可得一目，現在撲入已損失一目，以後黑可在A位長，白B後黑2粘，白還要在C位接，損失更大，這就是損劫。

做劫：下一著棋，形成雙方進行劫爭的狀態。

圖三(1)　是白棋點「三·三」後下出的常見形狀，白1如在A位接，則黑B後，白不活。白就在1位虎，黑2打時白3也不能在A位接，於是就在3位打，黑在A位提形成劫爭。應該說白1已開始準備做劫了，到白3完成了做劫。

做劫幾乎在每盤棋中都會出現，為了讓大家更進一步瞭解做劫的手段，這裡就不厭其煩地多介紹幾例。

圖三(2)　黑◉兩子尚未淨死，仍有利用價值，但怎麼下是個問題。

圖三(3)　黑1立，白2團，黑3在右邊立，白4擋後黑棋被吃。

圖三(4)　黑1立、白2團後黑3撲入，黑5打後白6緊氣，黑7提劫，做成了劫爭。

圖三(5)　白2團時黑3在右邊曲，白4擋，黑5拋劫，白6提。本圖黑是後手劫，圖三(4)黑是先手劫，以圖三(4)為正解。

圖三(1)

圖三(2)

圖三(3)

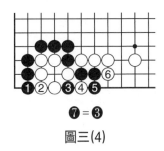

7 = **3**

圖三(4)

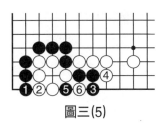

圖三(5)

　　圖三(6)　　白角看上去很有彈性不易被殺死，但是黑棋仍有襲擊手段。

　　圖三(7)　　黑1曲下太不動腦筋了，白2只一擋角上就活了。

　　圖三(8)　　黑1扳是正確下法，可是白2扳時，黑3接功虧一簣，白4立下後白角已活。

　　圖三(9)　　黑1扳，白2扳時黑3強硬連扳，白4打時黑5在一線反打成劫爭，這也是一種做劫。

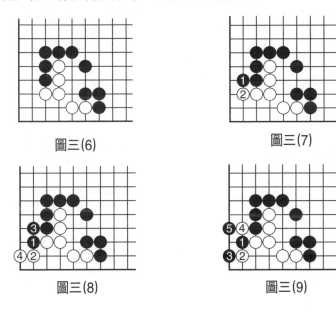

圖三(6)

圖三(7)

圖三(8)

圖三(9)

圖三(10)　這不是死活問題，是黑棋如何利用一子伏兵在角裡生出棋來？

圖三(11)　黑1扳後白2擋，黑3接上白4打，黑●一子幾乎沒起到任何作用，頂多是為黑棋爭了個先手而已。黑如3位立，則白在2位應，黑仍然無收穫。

圖三(12)　黑1在裡面長出，白2不得不扳，黑3斷打，白4曲，黑5在左邊一線反打，頑強！白6提黑3一子後再於下面一線打，形成劫爭，此為兩手劫，但是黑如輸劫則損失不大，而白如輸劫則失去了整個角。

圖三(13)　此為圖三(12)的變化，黑5打時白6立，黑7即改為到左邊一線扳，仍然是劫，但此劫為緊氣劫，不如圖三(12)彈性大，白棋負擔重。

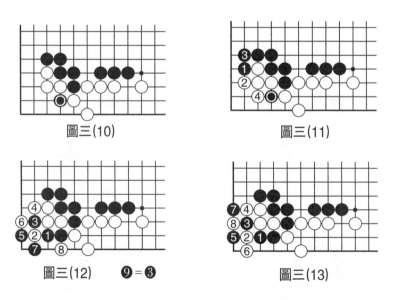

圖三(10)　　　　　　　　　　圖三(11)

圖三(12)　❾=❸　　　　　　圖三(13)

圖三(14)　黑棋四子●被圍，怎樣利用下面白棋的缺陷生出棋來？

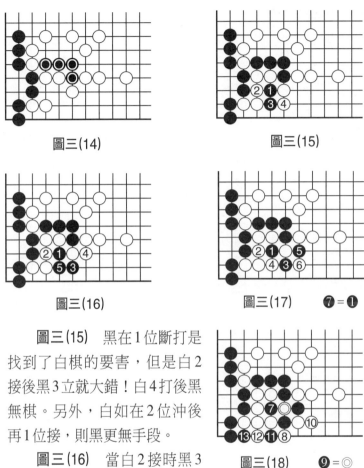

圖三(14)

圖三(15)

圖三(16)

圖三(17)　　**❼ = ❶**

圖三(18)　　　**❾ = ◎**

圖三(15)　黑在1位斷打是找到了白棋的要害，但是白2接後黑3立就大錯！白4打後黑無棋。另外，白如在2位沖後再1位接，則黑更無手段。

圖三(16)　當白2接時黑3到下面打才是正解，但白4接是不動腦筋棋，黑5接後白左邊數子被吃。

圖三(17)　白4應在黑3提時在二線打才是正確下法。黑5到右邊打，白6擠，黑7提劫。白6如在1位接，則黑6位接後白被吃。

圖三(18)　黑7提劫時白8不願打劫而企圖渡過，於是在下面打，黑9粘上，白10只有退，黑11撲後再13位

打，白接不歸被全殲！

圖三(19)　白棋一子如何利用黑角上斷頭取得利益？如只在A位打，則黑B位接後白已無後續手段了！雖然這是小範圍的對殺，但變化並不是那麼簡單，白棋能取得劫爭就是成功！

圖三(20)　白1托是做劫的手段，黑2打是避免打劫的下法，白3在裡面打後再於5位打，黑三子●接不歸，白兩子逸出。

圖三(21)　白1托時黑2接，白3拋劫，黑4如接，則白5就在下面撲入後再於7位打，黑三子還是接不歸。

圖三(22)　白1托時，黑2為防止接不歸而直接粘。白3仍然拋劫，黑4接後白5挖打，黑6接上，白7到外面打，黑8無奈，只好提劫！此劫白棋太重！

圖三(23)　白1托，黑2改為在裡面粘上，白3打後於

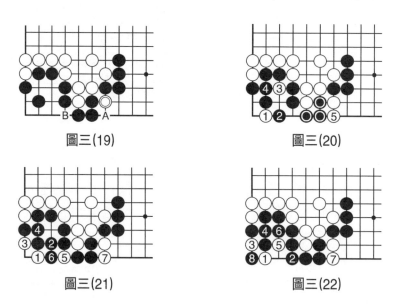

圖三(19)　　　　　　圖三(20)

圖三(21)　　　　　　圖三(22)

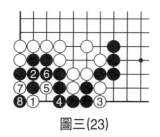

圖三(23)

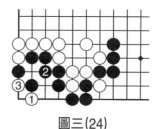

圖三(24)

5 位挖，至黑 8，結果同圖三
(22)，成大劫！

圖三(24) 白1托，黑2到裡
面團，白3直接就拋劫了！

圖三(25) 黑2在角上團是
想避免打劫！於是白3到裡面打

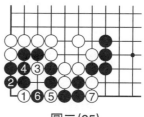

圖三(25)

後再5位撲入，黑6提後白7到外面打，黑三子接不歸！

此型是做劫的代表，初學者應仔細領會！

裝劫：下一著棋後，如對方不應就會產生打劫，其實
也是一種做劫。

圖四(1) 輪白下，怎樣下才能取得最大利益？

圖四(2) 白1立下，黑2補活，白3頂下到拆二位置，
黑4尖後白棋所得不是最大利益。

圖四(3) 白1尖，好手！以後白可在A位大飛，所得

圖四(1)

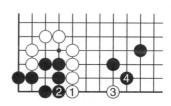

圖四(2)

比圖四(2)多不少。黑如C位阻止白棋飛入，則白即於B位拋入，成劫爭。

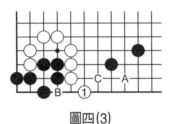

圖四(3)

拋劫：主動投入對方虎口之中造成劫爭，迫使對方進行打劫的下法，又叫「撲劫」或「投劫」。

圖五(1)　白棋如A位，則黑B後角上即活。

圖五(2)　白1投入黑棋虎口內，黑成假眼只好2位投，成了劫爭。白1就是拋劫。

圖五(3)　白棋只有一口外氣，黑棋雖有一隻眼，但也有缺陷。白棋抓住時機在1位拋入，形成劫爭，白1就是拋劫。

圖五(1)

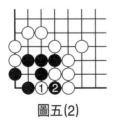

圖五(2)

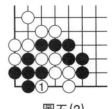

圖五(3)

做劫材：這種方法有兩種，一種是在對方陣內下子，以期達到為己方此後打劫留有較多劫材的下法；另一種是儘量多製造劫材。

圖六(1) 黑1打，白2在左邊打，黑3提是正常對應，無可指責。

圖六(2) 黑1打時白2立下多棄一子，到黑5提白兩子後，雙方所得目數和圖六(1)相同，白棋沒有損失，但以後多了白2處的一個劫材。這就是第一種做劫材的方法。

圖六(3) 這裡介紹一下劫材，黑1斷和黑3打一共是兩個劫材。

圖六(4) 黑1斷是第一個劫材，黑3立是第二個劫材，黑5曲是第三個劫材，而黑7還可在1位打一手，加起來一共四個劫材。比圖六(3)多了兩個劫材，這就是第二種做劫材的方法。

圖六(1)　　　　　　　圖六(2)

圖六(3)

❼＝❶

圖六(4)

　　圖六(5)　這是一盤高手的實戰譜，左邊黑在A位打，白B位提，將形成一個大劫。此時黑棋如馬上開劫，但因「初棋無劫」，一時找不到適當劫材。那看一下黑棋在實戰中的下法吧！

圖六(5)

　　圖六(6)　黑棋不急於在左邊開劫，而是到下面1位飛，好像是脫離了主戰場，實際是在為開劫做準備。黑棋充分利用1、7兩子在13位拆，讓白14枷住兩子黑棋，似乎損失不小，但是……

圖六(6)

圖六(7) 原來黑棋兩子◉
就是留著準備開劫的劫材，圖
六(6)的下法就是在做劫材。白
1枷，黑2就到左邊打，白3
提時黑4沖出，此劫白無法
應，因為接下來白如A位打，
則黑還有B、C兩個劫材。這
種做劫材的方法要仔細玩味。

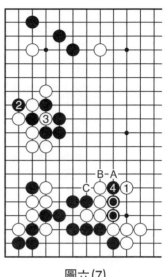

圖六(7)

圖六(8) 在右下角有個劫爭，當白在◎位提了黑一子
時，黑棋脫先他投了，白就有了在A位打黑◉一子的開劫
手段，可是盤面上沒有適當劫材，白將如何下子呢？

圖六(8)

圖六(9) 白1、3到左邊連壓兩手的目的是加強中間
厚勢。一般來說，白1、3是損失實地的棋，而且失去了

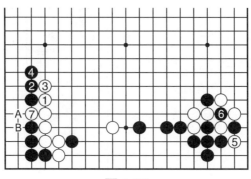

圖六(9)

以後在4位逼的手段。但是黑4長後白5就到右下角打，開劫，黑6提劫後白7到左邊沖下成了極大的劫材。即使黑在A位擋，白還有B位斷等劫材，這也是一種做劫材的方法。

補劫：又叫「補劫材」，是為了消滅被對方利用的劫材而採取的著法。也指為了消除對方有進行劫爭的可能而採取的自補著法。

這種著法一般在以下兩種情況下才用：第一種是在盤角曲四時，第二種是在寬氣劫時。

第二章　劫的種類

劫有很多種類，有的很簡單，有的比較複雜，初學者是必須掌握的。

劫活：也稱「打劫活」。

圖一(1)　白◎一子在打黑●一子，黑如在A位打，則白B位提黑即死了，那有什麼辦法嗎？

圖一(2)　黑1在一線打，做成劫爭，白2提劫。這就是被包圍在對方棋內必須製造劫爭才能做活的棋，叫作劫活。

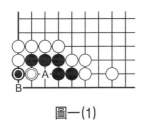

圖一(1)

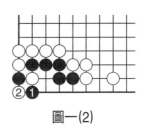

圖一(2)

劫殺：又叫「打劫殺」，和劫活是相反的。

圖二(1)　白棋似乎已經有了兩隻眼，但是黑棋可利用一線上一子●不讓白棋淨活。

圖二(2)　黑1先撲入一手，白2只好提，於是黑3拋入，白4只好提劫，形成劫殺。這就是依靠打劫破壞對方

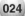

圖二(1)

圖二(2)

眼位使其只能打劫求活,即劫殺。

先手劫和後手劫:在形成劫爭的狀態時,首先輪到提劫的一方叫作先手劫。

圖三(1) 黑1立下,白2扳,黑3拋劫,白4提劫後由黑棋去找劫材,此為白棋先手劫。反之,必須經過尋找劫材後才能提劫的一方稱為後手劫。

圖三(2) 白1曲企圖引回兩子白棋,黑2拋入,白3提後,黑棋就要到盤面上找劫材了,這就是後手劫。

在做死活時一定要注意這先手劫和後手劫。

圖三(3) 黑棋由於有了●一子「硬腿」,角上白子就不能淨活。

圖三(4) 黑1沖過於簡單,白2擋,黑3點,由於白外面有一口氣,因此可以在4位打,黑5緊氣時白6提,白活。

圖三(5) 黑1托,白2阻渡,黑3扳,白4提劫。現

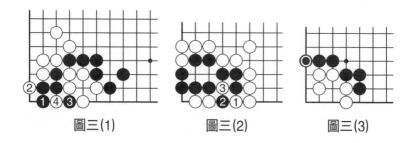

圖三(1)　　　　　圖三(2)　　　　　圖三(3)

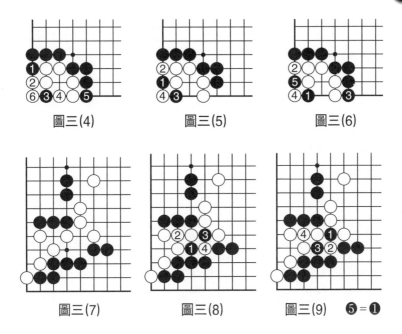

圖三(4)　　　　圖三(5)　　　　圖三(6)

圖三(7)　　　　圖三(8)　　　　圖三(9)　❺＝❶

在是黑棋要到盤面上找劫材，這樣白棋是先手劫，黑棋是後手劫。

　　圖三(6)　黑1頂，好手！白2到上面擋，黑3擋後白4只好撲入，黑5提。現在由白棋到盤面上尋找劫材，這樣黑成了先手劫，而白是後手劫。這才是正解。

　　先手劫掌握了主動權，而且往往可以多出一個劫材，這關係到這塊棋的死活，甚至直接影響到全局勝負。

　　圖三(7)　黑棋當然想斷下白棋左邊數子，但是想淨吃是不可能的，只有打劫，黑棋怎麼做劫就有講究了。

　　圖三(8)　黑1擠，白2只有接上，黑3拋劫，白4提，雖然成劫，但黑是後手劫！

　　圖三(9)　黑1先拋入才是正確下法，白2只有提，如3位團，則黑2位接後白死。黑3再擠入，白4接，黑5得

以先手提劫！

圖三(10)　這是一盤實戰的
局部。白先當然要分斷黑棋，如
在A位接，則被黑B位粘上，白
棋被分開，全局不利。但還有一
線希望就是開劫，怎麼開劫要考
慮好。

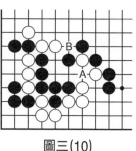

圖三(10)

圖三(11)　白1打，黑2接上，白3斷，形成劫爭，但
黑棋是先手劫。白棋把先手讓給了黑棋，白可在盤面上A
位擋下找本身劫材！黑只好B位應，但當白在◎位提劫
時，黑即D位提白三子，白棋收穫甚小。

圖三(12)　白1先斷才是正確下法，黑2提，白3撲入
是妙手！黑4接，白5提成了先手劫！

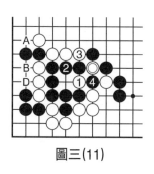

圖三(11)

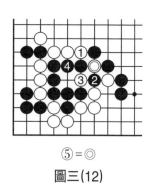

⑤＝◎

圖三(12)

本身劫：指在打劫時，找劫材的一方利用對方包圍自
己棋中本來不算缺陷的棋，但有利用價值的地方作為劫
材。

圖四(1)　白只有一隻眼，白1只好拋劫，黑2提後輪
白棋找劫材。

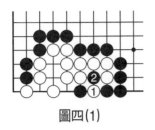

圖四(1)

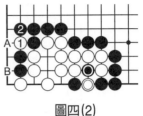

圖四(2)

圖四(2)　當黑在◉位提劫時白1到左邊斷，白3即可提劫。而且以後白棋還有A位立、B位打和1位撲入三個本身劫。本身劫也叫本身劫材。

無憂劫和生死劫：圖五中白1提劫，一旦黑棋輸了此劫，整塊黑棋就不活了，所以叫生死劫。而如果白棋輸了此劫，則損失幾乎等於零，所以對白棋來說稱之為無憂劫。

圖五

天下劫：也稱「通盤劫」，指這個劫一旦結束，全局輸贏也就決定了。這種劫多在中盤戰鬥激烈時出現，而且天下劫往往和上面製造劫材相關聯，如沒有十足的把握不能輕易開天下劫。

圖六(1)　下面一塊黑棋被包圍在裡面，黑如在裡面委屈做活不是不可能，但是那也太軟弱了。白將形成雄厚外勢，所以黑棋應利用打劫來取得利益！

圖六(2)　黑1雙打果斷開劫是正確選擇，對白棋來說是天下劫。因為一旦黑在A位或B位提子，白左角尚要求活，所以黑3沖時白4只好粘劫，讓黑5位沖出。但這不是最佳劫材。

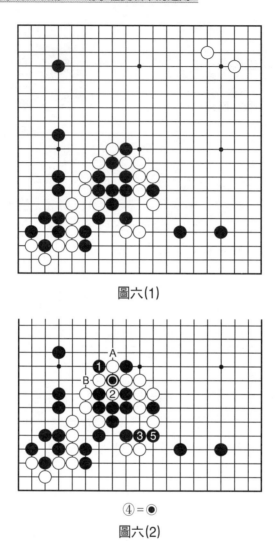

圖六(1)

④=●

圖六(2)

　　圖六(3)　　黑1先到右邊夾一手是為了增大劫材的價
值,白如讓黑2位接出,由於上面沒有開劫當然不肯,所
以在2位沖,此時黑3再開劫,白4提劫後黑5打,白●粘
劫,黑A位提白◎一子,比圖六(2)所得要多不少!

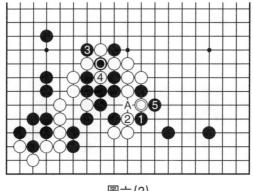

圖六(3)

圖六(4)　黑棋在◉位立下就形成了有關雙方的生死大劫！那白棋在什麼時機開劫才不至於吃虧呢？

圖六(4)

圖六(5)　白1急於開劫，黑2提劫後全盤只有右下角有大劫材，白3扳，黑4粘劫，以下至黑8白棋角上所得

圖六(5)

不多,而且黑已淨活,白無後續利益可得。

　　圖六(6)　白1不急於開劫而到右下角接,製造更大劫材,等黑2扳應後白3再到左邊開劫!黑4提,白5點,對黑棋來說是關係整塊棋死活的天下大劫無法應,黑6只好粘劫,白7擠入,所得顯然比圖六(5)多,而且黑棋還未淨活,以後在攻擊過程中白棋將獲得更多利益。

圖六(6)　　　　❻=◎

　　圖六(7)　當白1在右邊扳時黑棋不應而到左邊2位打,因為黑如在A位提不淨,則白在◎位提後黑仍要在2位打。白3就到角上點,白5後黑6補活,其實白不只取

圖六(7)

圖六(8)

得了右角上的利益，左角還有餘味。

　　圖六(8)　在適當時機白在左下角1位扳，黑2立後白3撲，成了白緩一氣劫。雖說白棋不利，但總會產生一定利益，加上右角上既得利益，應該很便宜了。

　　緊氣劫：也稱「緊劫」或「一手劫」。一方得劫後便能吃淨對方的棋子，稱為緊氣劫。

　　圖七(1)　黑棋在A位提劫，下一步即可吃去白◎三子，這就是典型的緊氣劫。

　　圖七(2)　黑在1位拋劫，以後在A位接上後，白◎三

圖七(1)　　　　圖七(2)　　　　圖七(3)

子雖然有外氣，但是整塊白棋不活，這也是緊氣劫。

圖七(3)　儘管白棋在A位接上後暫時不能吃到黑棋，但黑棋卻不可能做活了，所以也應列入緊氣劫之列。

寬氣劫：也稱「鬆氣劫」或「緩氣劫」。需要再下一著或二著以上棋才能成為寬氣劫。根據所寬的氣數不同，分別稱為「寬一氣劫」「寬兩氣劫」，依此類推。

圖八　對黑棋來說是緊氣劫，而白有A、B兩口氣就叫寬兩氣劫。

賴皮劫：指雙方棋子相互包圍的

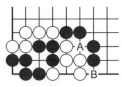

圖八

情況下的一種劫爭形式。此劫對一方來說是鬆三口氣以上的寬氣劫，對另一方卻是緊氣劫。

由於後者很難在劫爭中取得較大利益，只能按具體情況加以牽制，因此稱為賴皮劫。

圖九(1)　黑棋在●位虎希望做活，白棋能殺死黑棋嗎？

圖九(2)　白2靠入，黑3扳，白4打，黑5粘時白在一線打，正確！以下雙方緊氣，到白18提形成劫爭。但黑棋要緊三口氣才能使白成為緊氣劫，也就是說黑要三次不應白在盤面上找的劫材。或者白棋脫先補掉盤面上三個

圖九(1)

⑭＝② ⑮＝❸

⑯＝❾ ⑱＝②

圖九(2)

僅有劫材，再打這個劫，黑棋就沒有便宜可言了。這劫黑棋如打就稱為賴皮劫。

單劫：這是劫最簡單的形式，其得失僅僅關係到其本身的得失。所得約是半子(一目)棋。一般多出現在終局，如圖十(1)中的 A 位提劫。

圖十(1)

但是單劫的得失並不是那麼簡單。因為各書說法不一，或說是後手三分之一目，或說是半目，或說是後手三分之二目，而且都有一定的道理。其實這和全盤單官有關。

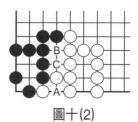

圖十(2)

圖十(2)　先要說明與外面無關。現在全盤只剩下 A 位單劫和 B、C 兩處單官，如輪到白棋下結果如何呢？

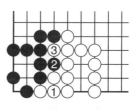

圖十(3)

圖十(3)　白1粘劫，黑2、白3各得一個單官，這樣白棋一共得到了三個官子，黑棋得到一個官子。這叫接劫收後，所以這白1粘有兩子（四目）之多了。

圖十(4)　白1如果不粘劫而去收單官，則黑2提子。白棋由於劫材不夠只好在3位收單官，黑4粘劫。結果白只收得兩子，而黑也收得兩子，顯然白虧了一子。

圖十(5)　白1收單官，黑2提後雙方進行劫爭，黑棋由於劫材不夠只好到6位收單官，白7粘劫。其結果和圖十(3)一樣，可見當時白1收單官是沒事找事做！所以當單官是偶（雙）數時，掌握單劫的一方應該粘劫，而不要急於收單官。

圖十(6)(a)　當全盤只剩下A位一個單官時，結果又如何呢？

圖十(6)(b)　白1先手接劫，黑2收單官，白得兩子，黑得一子。如白棋在確定自己有優勢時這樣下是安全的，是正確的態度，這叫贏棋不鬧事。

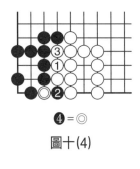

❹＝◎

圖十(4)

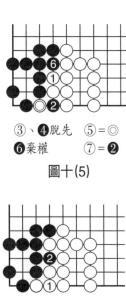

③、❹脫先　⑤＝◎

❻棄權　　　⑦＝❷

圖十(5)

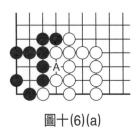

圖十(6)(a)

圖十(6)(b)

圖十(7)　當盤面上出現細棋局面且白棋有充分劫材時，白1搶著先收單官。黑2提劫，經過劫爭，黑棋劫材不夠，只好棄權，讓白7粘劫，這樣白棋搶到了三子，可能就奠定了勝局。

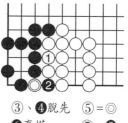

③、❹脫先　⑤＝◎

❻棄權　　⑦＝❷

圖十(7)

圖十(8)　現在由黑先手官子，如黑棋已有勝算，那就不要再費精力去打單劫了，在1位收單官，讓白粘劫。

圖十(9)　當單官是奇（單）數時，盤面上如是細棋，而黑棋不能保證絕對勝棋但同時有足夠劫材時，就在1位提劫，白因劫材不夠只好2位收單官，黑3粘劫。這樣黑棋就比圖十(8)多得一子，可以贏下這一盤棋。

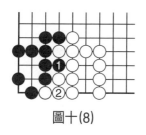

圖十(8)

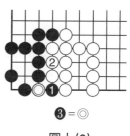

❸＝◎

圖十(9)

所以對盤面上的最後單劫有「打單不打雙」之說。其實並非絕對如此，只要盤面上已經勝定，不管單官是單還是雙，就不必再做無謂之爭了，乾脆按單官自補來處理，先把單劫粘上。

不過要注意一個問題，由於日韓圍棋規則是點目制，中國圍棋規則是數子制。這兩者之間的區別是：日韓規則

不存在單官收後問題，所以打單劫與單官無關！

　　套劫：又稱「雙劫」，提取一個劫後接著還是一個劫，又可提取一子，就叫套劫。

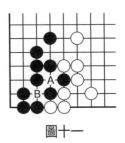

圖十一

　　圖十一　白A位提劫後，接下來還可在B位提劫，即為套劫。

　　兩手劫：也稱「連劫」，是和緩一氣劫性質相同的劫。需要連續提對兩個劫之後，再下一著才能吃淨對方的棋子，這種劫就是兩手劫。依此類推，還有三手劫、四手劫等。

　　圖十二⑴　角上黑白雙方正在對攻，黑如在A位團，則白B位接，黑C位緊氣將形成雙活。但這是黑在絕對優勢下才採取的穩妥下法。如盤面上黑棋不佔優勢，則要計算好充分的劫材，將另有拼命招。

　　圖十二⑵　黑棋在雙活後肯定不能贏棋的情況下拋劫，白2提後是白棋先手劫，而黑棋是緊氣劫，接下來……

　　圖十二⑶　黑1提後仍然沒解決問題，黑3只有再提

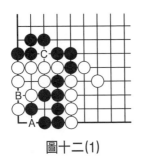

圖十二⑴

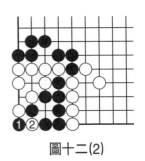

圖十二⑵

白◎一子，又是劫爭。白只有在◎位接上才能活棋，這樣黑1、黑3要提兩次劫才能消除劫爭，這就是兩手劫。

　　圖十二⑷　這是角上常見的一個形狀，白棋有何手段才能掙扎一下呢？

　　圖十二⑸　白1斷是必然的一手，黑2只有打，黑如在A位，則白5位打即可活。白3是妙手，黑4提，正確！白5在一線打，是做劫，黑6提劫。這對白方來說是兩手劫，因為白即使在3位提後仍未解決問題，還要在1位再打劫，只有在B位提黑4一子才能消劫。此時黑已在外面連下三手棋了。

　　圖十二⑹　當白3打時黑4立下是錯誤的，因為白5後成了緊氣劫，黑棋不便宜。

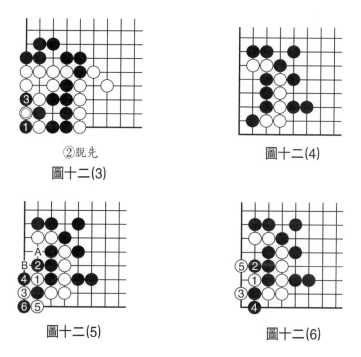

②脫先

圖十二⑶

圖十二⑷

圖十二⑸

圖十二⑹

圖十二(7)　猛一看好像黑在A位提子就可吃白棋，但是再定睛一看不是那麼回事。

圖十二(8)　黑棋要在1、3、5位連提三次劫，才能在7位提淨白棋消劫。此處黑、白雙方有三十多目棋。但黑方在此要花四手棋，而白棋在盤面上連下四手，應該足以得到補償了。

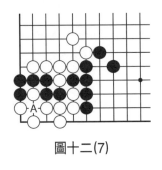

圖十二(7)

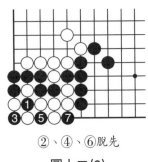

②、④、⑥脫先

圖十二(8)

所以兩手劫和三手劫如打起來則很難計算得失，至於三手以上的劫，那幾乎和寬氣劫一樣，就是贏了也損失慘重！

連環劫：指在一塊或幾塊棋之間同時存在兩個循環往復的劫，又稱搖櫓劫、循環劫、轆轤劫，古稱舞劍劫等。

圖十三(1)　角上白棋和外面黑棋正在相互對攻，而黑棋也被白棋嚴密包圍著。它們之間有兩個劫，所以誰也無法殺死誰。

圖十三(2)　白1提下面一子黑棋◉，黑2就提左邊一子白棋◎。白3找劫材，黑4應劫後白5提黑2一子，而黑6也提白1一子，如此下去循環不已，誰也勝不了誰，這樣的劫就叫連環劫！

圖十三(1)

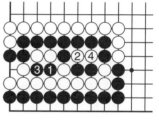

③脫先　❹脫先
⑤＝◎　❻＝●

圖十三(2)

圖十三(3)　這是一種很少見的循環下法，怎麼對弈呢？

圖十三(4)　黑1、3提白兩子，而白2、4也提黑兩子，黑5脫先後，接下來白6、8又提黑兩子，黑7、9也提白兩子，如此下去則和劫也差不多了。此型比較少見。

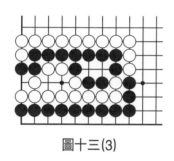

圖十三(3)

③脫先　❻＝①　❼＝④
⑧＝❸　❾＝②

圖十三(4)

圖十三(5)　此型是一種假連環劫。

圖十三(6)　當白1提後黑2提是馬上要吃白棋。這種情況雖然同樣是兩個劫，但是和角上直接相關的只有一個劫，以後白能在◎位提黑2一

圖十三(5)

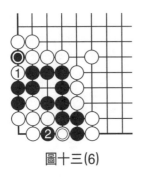

圖十三(6)

❹=◉ ⑤=◎ ❻=⬣

圖十三(7)

子，黑即於◉位提白1一子，如此下去只有黑吃白的可能，白不可能吃到黑棋，所以最後總是黑勝。這種劫稱為一方勝循環劫。

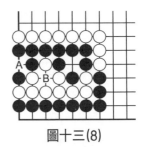

圖十三(8)

圖十三(7)　這種形狀是三劫互提，白1、黑2、白3各提一子，接下來黑4、白5、黑6又去提對方子，如此循環。由於現在圍棋中不存在和棋，因此日韓規則中規定，如對局中出現三劫循環則定為無勝負。但在中國2002年由國家體育局和中國圍棋協會制訂的《中國圍棋競賽規則2002年版》第一章第6條禁止全局同形的規定：「著子後不得使對方重複面臨曾經出現過的局面。」所以圖十三(7)是不允許出現的，見圖十三(8)。

圖十三(8)　白棋不准再提劫了，必須另找劫材等黑應後才能提黑子。所以普通單劫提一次劫則對方必須找一個劫材，而三劫連環要提五次劫對方才找一個劫材。為了避免不必要的繁瑣過程，有人就主張簡化成普通劫一樣，即在此處提一次劫，對方須在別處找一個劫材。如白在A

位提劫後，黑須在外面尋劫後才能在B位提白子。有時為了簡單化，在比賽前的補充規定中說明，如雙方都不願放棄，可做無勝負處理！

　　還有一種罕見的四劫。全局中同時存在四處有關全局勝負的劫。通常由兩組連環劫組成，在雙方互不相讓的情況下，一般做無勝負處理。這種劫一般很難見到。

　　圖十三⑼　這是1984年中日圍棋對抗賽中中國棋手錢宇平與日本棋手片岡聰對局時出現的四劫，特記錄於此供大家欣賞！

⑱＝◎　㉝＝△　㊶＝⑰　㊳＝⑯　㊷＝◻

㊺＝⑮　㊻＝◎　㊼＝㉛

圖十三⑼

　　長生劫：是對整塊棋生死有關的循環著法，因被圍困的棋始終生生不息，所以叫長生。如對局時互不相讓，則

按不准同形再現或按和棋處理。

　　圖十四(1)　這是死活題，白先結果如何呢？

　　圖十四(2)　白1夾是正解，黑2扳，白3長入，黑4接上，白7是死活要點，黑8扳破眼，白9撲入是不讓黑在A位打。黑下一手如在B位提，則白即C位成「刀把五」，黑死。

　　圖十四(3)　黑10送入一子，白只有在11位提。

　　圖十四(4)　黑12提兩子白棋，白13於◎位撲入，於是就成了圖十四(2)的狀態！黑又A位填入，如此反覆不已即為長生劫！

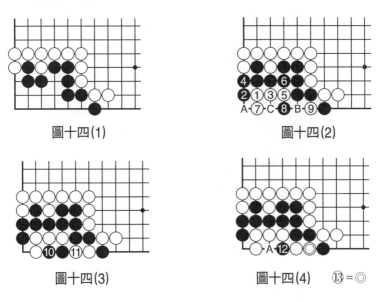

圖十四(1)　　　　　　　　　　圖十四(2)

圖十四(3)　　　　　　圖十四(4)　　⑬＝◎

　　圖十四(5)　長生劫在實戰中比連環劫還難出現。一般在教材的死活題中才能看到。

　　在1993年9月2日本第49期「本因坊戰」循環圈中，林海峰和小松英樹就下出了千載難逢的長生形狀。

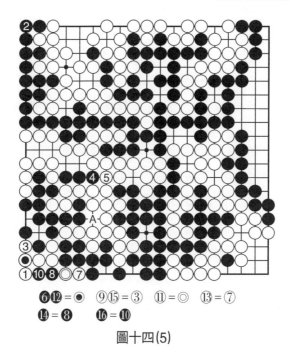

⑥⑫ = ● ⑨⑮ = ③ ⑪ = ◎ ⑬ = ⑦
⑭ = ⑧ ⑯ = ⑩

圖十四(5)

　　圖中是林海峰執黑，已是盤終，日本規則不收單官。
現在盤面上是細棋，左上角的單劫可以決定這盤棋的勝
負。劫勝一方即可以半目的微弱優勢勝出。

　　白1到左下角找劫材，執黑的林海峰看了一下左下角
竟然不應，而到左上角2位粘上了劫。

　　原來林海峰已經算準了左下角的變化，所以保留了盤
面上黑4唯一的大劫材，不過如按《中國圍棋規則》黑應
在A位打才不損官子。接下來黑10送吃就構成了長生劫
的基本條件。

　　因為即使黑10打贏了左下角劫，盤面上仍然要輸半
目，於是黑10後白13也只有送出一子，進行到黑16時白
棋不再下子了，執白的小松英樹轉身問：「請問哪位是今

天的裁判長？」中岡二郎七段回答：「很榮幸，我是今天的裁判長，兩位都不準備求變了嗎？」得到兩位棋手都不願再求變的明確答覆後，中岡二郎正式宣佈：「本局共333手，結果為長生無勝負。」賽場上為這一罕見棋形的出現響起了一片掌聲。

賽後圍棋泰斗吳清源先生在欣賞過這盤精彩對局後說：「能走出這樣『長生』真太難得了，這是圍棋界一大喜事，它說明了圍棋藝術的博大精深。」

萬年劫：這是一種形狀特殊、雙方均有顧忌而久懸不決的劫爭，多數出現在邊角一帶。

特點是：如雙方立即開劫，一般難望有較大的收穫，這和外氣有關。往往延至後盤或一方劫材明顯有優勢時再進行解決。其結果有活、死、雙活等。

圖十五(1)　這是一個典型的萬年劫。如果不理解萬年劫的各類性質，往往會招來損失。

圖十五(2)　黑1緊氣，白2提劫，白如劫勝在◎位粘成「刀把五」，則黑死。此劫為緊氣劫，而且黑棋是後手，所以只有在黑棋有充分劫材時才能開劫，如劫材不足可不急下。

圖十五(3)　白棋在1位提劫，黑棋不應，白3如緊

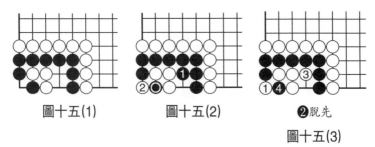

圖十五(1)　　　圖十五(2)　　　❷脫先

圖十五(3)

氣，則黑4就是先手劫了。

圖十五(4) 當白棋透過計算全局已經勝定時，不願再進行無謂的劫爭，而在1位接上，成為雙活。所以這個決定權在白棋手上。

圖十五(5) 此劫在白棋方面，黑棋如在A位緊氣那是自殺，白B位接即成「刀把五」。黑如B位提，則白就到外面C位緊氣，黑A後白就在◎位提，成了生死劫。

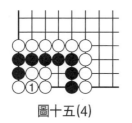

圖十五(4)

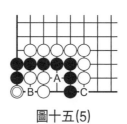

圖十五(5)

圖十五(6) 現在劫在黑棋手上，黑如在1位打，則白2提後，由於黑只有A位一口氣，無法在B位入子，只好劫爭。

圖十五(7) 當黑棋外面有兩口或兩口以上的氣，且劫在自己手裡時，又該如何應呢？黑1打，白2提，黑3打後成「脹牯牛」，活棋。

圖十五(8) 當黑棋外面有很多氣時，白棋有A位接

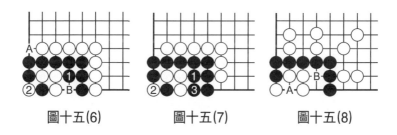

圖十五(6)　　　　圖十五(7)　　　　圖十五(8)

成雙活的權利。而黑棋在A位接後是寬氣劫，可以活棋。所以在一般情況下黑棋可認定為活棋，白也不可能到B位自尋死路。所以寬氣不存在萬年劫。

第三章　有關劫的特別型

第一型　小豬嘴

圖一(1)　這是角上的一個常型，黑棋本是活棋，白1點，黑2扳，白3立下，黑4、6後活。

圖一(2)　圖一(1)中黑棋以為在6位曲一手後更有可能活棋，其實大錯特錯，這就成了所謂的「小豬嘴」。這是一個劫活。

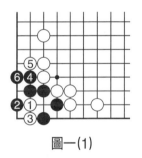

圖一(1)

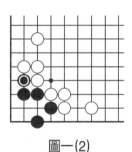

圖一(2)

圖一(3)　白1點入正中要害，如在2位托，則黑1位扳即可活棋。黑2擋，白3在右邊立下，黑4團後白5拋劫，黑6提成劫爭。

圖一(4)　當白3在右邊立時，黑4到角上拋劫，白5打，黑6接後白7提劫。雖然和圖一(3)一樣都是劫爭，但

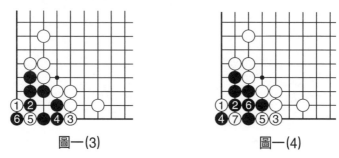

圖一(3)　　　　　　　　圖一(4)

區別是圖一(3)黑是先手劫，此圖白是先手劫，故以圖一(3)為正解。

第二型　盤角曲四

圖二(1)　角上黑棋形狀是「曲四」，中間和邊上均為活棋，但由於角上有特殊性，白先時就未必活棋了。這和外氣有關。

圖二(2)　當黑棋沒有外氣時，白1托，黑2拋入，白3提成劫爭。請注意這是白棋先手劫，由黑棋尋找劫材。

圖二(3)　當黑棋只有一口外氣時，白1仍然托，黑2拋入，白3提後由於黑只有B位一口氣，A位不能入子，所以仍然是白棋先手劫。

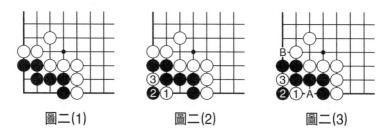

圖二(1)　　　　　圖二(2)　　　　　圖二(3)

圖二(4)　可是當黑有兩口外氣時結果就不一樣了。當白3提時黑4可以打，角上成了「脹牯牛」，可活。所

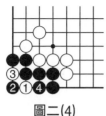
圖二(4)

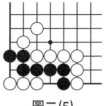
圖二(5)

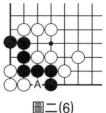
圖二(6)

以當此型如是黑先，沒有外氣或只有一口外氣時就要補活，有兩口以上外氣時可暫時不用補活。

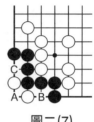
圖二(7)

　　圖二(5)、圖二(6)　此兩圖常被稱為「盤角曲四」。此型的最大特點是不管外面有多少口氣，圖二(6)中黑棋都不可能在裡面A位打吃白棋，因為吃了白三子就成了「曲三」，而圖二(5)就成了「直三」，都不能活。所以永遠都是白棋先手。

　　圖二(7)　雖然A位沒子，但仍然是「盤角曲四」。前面講到此型有三個特點：黑棋無權吃白棋；在黑棋外面只剩一口氣或無氣時，白棋可以形成劫爭；此劫爭是白棋先手。所以白棋可以不下子，等全局連單官都收完時，把盤面上所有劫材補好再到此處緊外氣。在黑棋只剩一口氣時就到A位接，再B位填入，黑C位提後就成了圖二(1)的形狀。最後白棋開劫，由於事先白棋已經把所有劫材補淨，黑棋全盤找不到劫材，只好劫負。所以就有了「盤角曲四，劫盡棋亡」之說。

　　但《日本圍棋規則》是點目計算勝負。此時白如補劫材，則補一個就少一目，如緊黑棋外氣，則緊一手又少一目。這樣補上十幾處就少了十幾目，那將反勝為敗了！而

《中國圍棋規則》則是數子法，所以沒有影響。故《日本圍棋規則》硬性規定「盤角曲四」為死棋。

圖二(8)　當盤面上存在「盤角曲四」，同時出現了一塊雙活時，由於這是無法補的劫材，因此《日本圍棋規則》強硬規定：在這種情況下「盤角曲四」也是雙活。

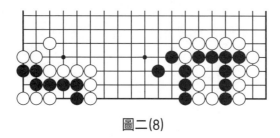

圖二(8)

圖二(9)　可是《中國圍棋規則》則規定由白方決定如何下。如白方承認雙活，圖二(8)中白僅有四子，黑可得八子。白棋也可以選擇開劫，當白5提時，黑棋如到雙活中尋找劫材，黑6後白7可提黑八子，當然比雙活所得要多。而角上還是劫爭，黑在盤面上如遺有劫材那更要吃虧了。

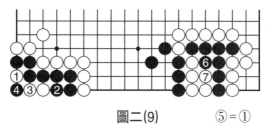

圖二(9)　　　⑤＝①

第三型　盤角板六

圖三(1)　一塊被對方包圍的棋，其眼位是傍角沿邊條狀的六個交叉點，如圖所示，這就叫「盤角板六」，

且外氣的多少就決定了此形狀的死、活和劫。

　　圖三(2)　黑棋有兩口外氣，白1在上面點，黑2夾，白3立，黑4打後活。白3如改為在4位長，則黑即3位打，仍然活棋。

　　圖三(3)　白1改為到一線點，黑2頂，白3長入破眼，黑4拋入，白5提，黑6打，成為「脹牯牛」活棋。

　　圖三(4)　此圖黑僅一口外氣。白1在二線點，錯誤！黑2夾，白3破眼，黑4打後活。白3如在4位立，由於黑有A位一口外氣，則可以在3位打，仍是活棋。

　　圖三(5)　白1在一線點才是正解，黑2頂後白3長入，黑4拋入，白5提劫，由於黑只有A位一口氣，不能在B位擠形成「脹牯牛」，所以只能進行劫爭了。白棋如劫勝在4位粘後成為「盤角曲四」，但此時還是劫爭。

　　圖三(6)　現在黑棋沒有外氣，結果又如何呢？白1在一線點錯了，經過交換至白5成劫。

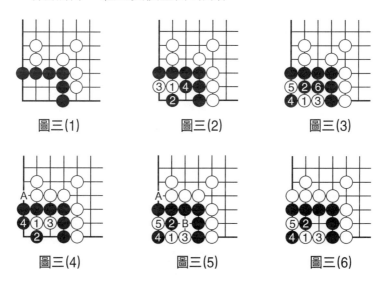

圖三(1)　　　　　圖三(2)　　　　　圖三(3)

圖三(4)　　　　　圖三(5)　　　　　圖三(6)

圖三(7) 白1在二線點才是正確下法。黑2夾，白3立，由於黑沒有外氣A位不能入子，黑不活。白3如在A位長，則黑3位就活了。

圖三(7)

第四型　盤角板八

圖四(1) 和圖三(1)的區別是，一塊被對方包圍的棋，其眼位是傍角沿邊條形狀的八個交叉點。此型在有外氣情況下是活棋，可是一旦沒了外氣就和劫爭有關了。

圖四(2) 白1點入，黑2跳下，白3向角裡長入，黑4退回，至黑6粘成為白棋先手雙活。

圖四(3) 當圖四(2)中白3沖時，黑4到左邊一線渡回，白5打後就成了萬年劫。在黑4之前如黑棋已計算好有豐富劫材，則可以馬上在A位開劫。

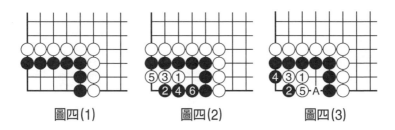

圖四(1)　　　　圖四(2)　　　　圖四(3)

圖四(4) 白1點時黑2擋，白3扳後不論黑如何下，都是在A位形成劫爭。

圖四(5) 白1如在下面點，則黑2曲，正確！白3長後黑4做眼，白5尖後成為黑棋先手雙活。黑4如改5位，則白即4位，仍是雙活。黑2如A位頂，則白即2位，成

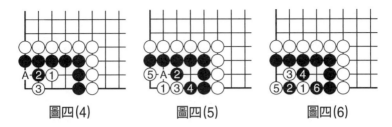

圖四(4) 圖四(5) 圖四(6)

為圖四(4)。

圖四(6) 白1點的位置失誤！黑2是好手！白3打，黑4擠入，白5提後黑6做眼，白不活。

第五型 帶鈎

圖五(1) 因其形狀與中國古代衣帶鈎形狀相似，故而得名。此型後手可下成雙活、劫爭和萬年劫等結果。

由於此型沒有外氣，因此又名「緊帶鈎」。

圖五(2) 白1夾是要點，白3長，黑4扳時白5打，黑6立下就成了萬年劫。以後黑如劫材充足，在A位打就成了生死劫。以後白B、黑C、白D，一般都做成萬年劫。

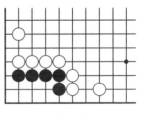

圖五(1)

圖五(3) 當圖五(2)中白3退時黑4在右邊立下，白5曲，以後

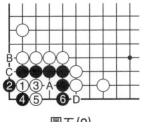

圖五(2)

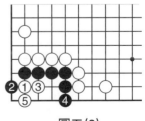

圖五(3)

不管黑如何下，白都會形成「刀把五」，黑不活。

　　圖五(4)　白如改為在下邊一線扳，黑2打，白3點，黑4正確，至黑8提，白在A位接是後手雙活，但是損了官子。

　　圖五(5)　圖五(4)中白3如改為在二線夾，黑4扳，白5長，黑6扳後反而黑活了，所以白3是錯著。

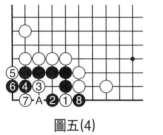

圖五(4)

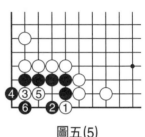

圖五(5)

第六型　寬頻鈎

　　圖六(1)　和圖五(1)形狀相同，但尚保留有外氣，外氣並未全部被緊，所以被稱為「寬頻鈎」或「鬆帶鈎」。此型如對方先手，則有雙活、打劫等結果。

　　圖六(2)　白1夾，黑2扳，白3向裡長，黑4扳至黑6立下，成為萬年劫。

　　圖六(3)　當白3向裡長時，黑4夾是避免成為萬年劫

圖六(1)

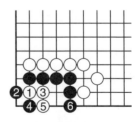

圖六(2)

的下法。白5打，黑6退，成為雙活，應以此圖為正解。

　　圖六(4)　當黑4夾時，白5在右邊打，無理！黑6多送一子，妙手！白7提兩子黑棋，黑8反提。白9渡過，黑10打後白1、3兩子接不歸，黑棋得以活棋。

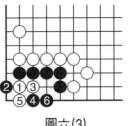

圖六(3)

　　圖六(5)　圖六(4)中白9如改為4位提黑8一子，黑10就擋下阻渡。白11提，黑12可以接上，由於黑有外氣，白13緊氣時黑14可以打，成為「脹牯牛」！

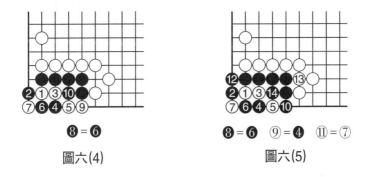

8 = **6**

圖六(4)

8 = **6**　　**9** = **4**　　**11** = **7**

圖六(5)

第七型　金櫃角(一)

　　圖七(1)　在角部的眼位成正方形的九個交叉點，對方點入後變化很多，而且因外氣的多少和緊氣、雙方應對得正確與否，有淨活、淨死、劫活、雙活等變化。金櫃角還有「斗方」「曲尺」等別稱。

　　本圖是一個典型緊氣金櫃角，外部被封死，一口外氣也沒有，這種形狀在

圖七(1)

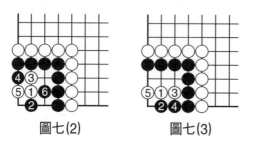

圖七(2)　　　　　圖七(3)

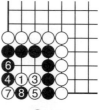

❷脫先

圖七(4)

❷脫先

圖七(5)

實戰中很難形成，但學棋者一定要掌握其方法。

圖七(2)　白1點在正中還是要點，黑2托也還是正解。白3頂，黑4曲，白5只有擋下，黑6團後成了雙活。

圖七(3)　黑2托，白3頂，黑4接上後白5立，還是雙活。

圖七(4)　白1點時黑2也可脫先，白3頂，黑4托，白5曲下，黑6粘上，至黑8成萬年劫。

圖七(5)　白3如向角裡立下，黑4托，白5頂，黑6接上，還是雙活。

第八型　金櫃角(二)

圖八(1)　此型是實戰中比較常見的，變化很多，下面將一一進行分析。

圖八(2)　白1點入是錯誤的，但黑棋如對應不當也將吃虧。黑2在右邊立下，正確！白3夾，黑4點入是要點，白5擋，無奈！黑6擠入多棄一子，白7打，黑8曲，以下黑10提白7一子後白1、9兩子接不歸，黑活。

圖八(3)　圖八(2)中白3改為在裡面長，黑4就頂，

白5破眼，黑6也破眼，白7扳後成為黑棋後手雙活。

　　圖八(4)　白1點時黑2曲，失誤！白3夾，黑4阻渡，白5接，黑6點後對應至白9緊氣，由於黑棋無外氣，A位不能入子，成「有眼殺無眼」。

　　圖八(5)　白1夾也是常用殺棋手段，黑2夾，正確！白3到上面扳，黑4打，正確！因為白如在A位渡過後黑不能活。白5托入，黑6拋劫，白7後成劫爭！

　　圖八(6)　圖八(5)中白5如改為長入，黑6擋，白7立是沒有作用了，黑8打，白9多棄一子也不行，黑10提三子後可在12位成一隻眼，黑活！

　　圖八(7)　黑2夾時白3渡過，黑4團住叫吃，白5扳，成劫爭！黑4如在5位立，則白即A位扳，黑B後白6

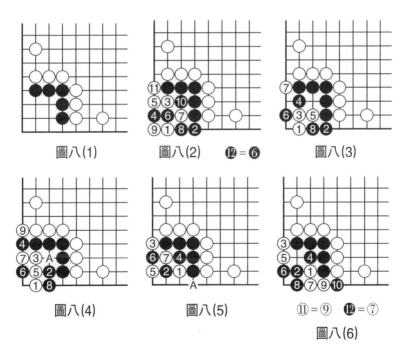

圖八(1)　　　圖八(2)　　⑫ = ⑥　　圖八(3)

圖八(4)　　　　　圖八(5)　　　　⑪ = ⑨　⑫ = ⑦

圖八(6)

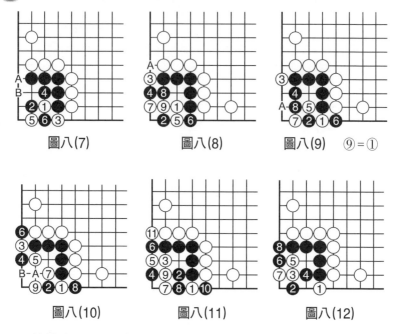

圖八(7)　　　圖八(8)　　　圖八(9)　　⑨＝①

圖八(10)　　　圖八(11)　　　圖八(12)

位粘上，黑不活。

　　圖八(8)　白1夾時黑2跳入，失誤！白3先在上面扳，再於5位立，黑6只好阻渡，白7打，黑不管是在8位提或A位提，白9接後結果都是白棋「有眼殺無眼」。

　　圖八(9)　白1扳入也是常用手法，黑2打，白3從另一邊扳，黑4曲，好手！白5斷，黑6提，黑8斷，白9後成劫爭。

　　黑8如在1位粘，則白在A位扳，黑棋反而不活。

　　圖八(10)　圖八(9)中黑4不曲而改為打，白棋馬上在5、7兩處打斷，然後於9位打，黑死。黑8如改為9位長，則白即A位打後B位立下，黑仍不活。

　　圖八(11)　白1扳時黑2曲，白3夾，至白11緊氣，形成白「有眼殺無眼」，黑棋失敗。

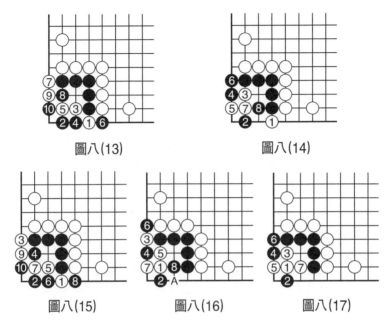

圖八(13)　　　　　　圖八(14)

圖八(15)　　　圖八(16)　　　圖八(17)

圖八(12)　白1扳時，黑2向一線飛去，看似出乎意料，卻是很有彈性的一手棋。白3靠，黑4頂住，白5頂，黑6、8扳粘，結果成為雙活。

圖八(13)　白3改為扳，黑4擠，白5打，黑6提，以下至黑10成劫。

圖八(14)　白3改為在上面夾，黑4扳，白5打後黑6粘上，至黑8頂，結果和圖八(12)一樣成為雙活。

圖八(15)　白3如改為在上面扳，黑4曲是好手，對應至黑10就成了圖八(13)一樣的結果，仍然是劫爭。

圖八(16)　圖八(15)中白5由於心急不在8位和黑A交換而擠打，黑6提時白在8位下還來得及，可是白執迷不悟在7位打，黑8後成劫爭。白棋不爽！

圖八(17)　黑2托時白3頂，黑4失誤，白5打後黑6

不得不粘上，白7頂，黑棋裡面已成「刀把五」，不能活。

　　圖八(18)　當圖八(17)中白2頂時，黑3立下才是正應，白4扳，黑5頂後至白8成劫爭！

　　圖八(19)　白1到正中點入才是正解，正合「兩邊同形走中間」之急！黑2托也是正著。白3頂，黑4立不可省。白5、7扳粘是在壓縮黑棋眼位，至白11成劫爭。當黑棋有外氣時，黑在A位可成為「脹牯牛」，活棋。

　　圖八(20)　黑2托時白3到上面扳，黑4曲，白5長入，黑6拋劫，白7提也成劫爭。但此圖和圖八(19)相比，雖同是劫爭，但黑如劫勝可在A位提白兩子，所以白比圖八(19)損失要大！

　　圖八(21)　圖八(20)中白5不是長入而是改為在一線立下，黑6阻渡，白7長，黑8拉回，成為雙活。

　　圖八(22)　當白3扳時，黑4不曲而是打，大錯！白5、黑6交換後，白

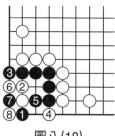

圖八(18)

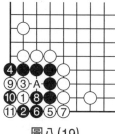

圖八(19)

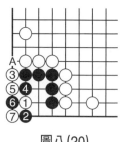

圖八(20)

圖八(21)

圖八(22)

7打，黑8提，白9打後形成「刀把五」，黑死！

第九型　金櫃角（三）

　　圖九(1)　本型特點是黑棋外面全被裹住，沒有外氣。與圖八(1)相比黑棋多了●一手扳，那白先結果如何呢？

　　圖九(2)　從上面各型已知道，白1在中間點是要點。黑2在黑●一子下面托，白3在右邊扳，黑4頂，白5擠入，黑6拋入，白7提成劫爭。

　　圖九(3)　黑2托時白3改為向右邊頂，白5撲入後至白9成萬年劫。此型如黑無上面●一子，則成劫爭了。

　　圖九(4)　圖九(3)中白5改在右邊曲下，黑6到上面粘上，白7拋入，黑8接，還是萬年劫。

　　圖九(5)　白1點時黑2換個方向托，白3頂時黑4接上，白5、7到右邊扳粘，黑8接上是正應，白9曲後成劫

圖九(1)

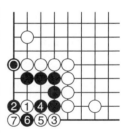

圖九(2)

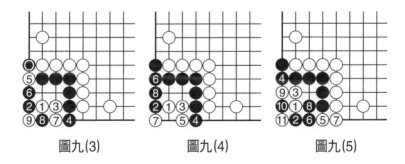

圖九(3)　　　　　　圖九(4)　　　　　　圖九(5)

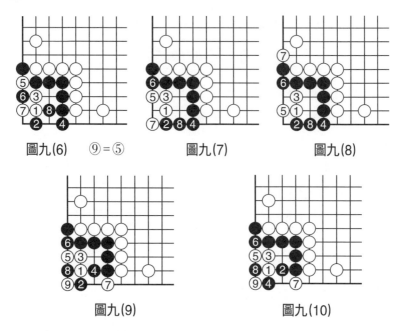

圖九(6)　⑨＝⑤　　　　圖九(7)　　　　　圖九(8)

圖九(9)　　　　　　圖九(10)

爭，這不是萬年劫。

　　圖九(6)　當白3頂時黑4改為在右邊一線立下，並不是好棋。白5拋入後至白9成劫爭。但此型不管黑劫勝還是劫負，結果都不如圖九(5)。

　　圖九(7)　白3頂時黑4立，白5改為曲下，黑6只有粘上，白7拋入，黑8粘上後雖是萬年劫，但是有外氣，顯然白棋不爽。

　　圖九(8)　當黑4立時白5如在左邊一線立下，則黑6不讓拋劫，白7緊氣，黑8粘上後成了雙活。如白棋在確認可以贏棋的情況下也可以按圖九(9)這樣下，所謂「贏棋不鬧事」。

　　圖九(9)　圖九(8)中黑4改為頂，白5曲下，黑6當然要接上，白7到右邊扳，至白9成為白棋先手劫。

圖九(10)　白1點時，黑2在右邊頂也是一法，白3破眼，黑4在角上扳，以下對應至白9，與上面的結果一樣。黑如在3位曲，則白2、黑7、白8後黑棋不活。

第十型　金櫃角(四)

圖十(1)　此型與圖九(1)的區別就是黑棋多了A位一口氣，加上左邊一子◉，顯然黑棋要輕鬆得多。

圖十(2)　白1點，黑2托，可以說黑2是唯一的正確應法。白3頂時，黑4也是正應。對應至白11又成萬年劫。

圖十(3)　圖十(2)中黑6打時白7改為粘上，黑8也粘上，白9時黑10撲入，白11提後，由於黑有A位一口氣可以在12位打，成為「脹牯牛」，黑活。白9如改為10位立下，則黑9位擠入成雙活。

圖十(4)　白3時黑4退不是好手，白5撲入至白7提成劫。白7打時黑如5位粘，則白即下在A位，黑4位應。

圖十(1)

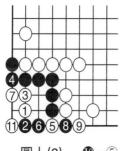

圖十(2)　⑩＝⑤

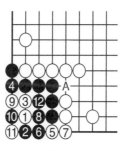

圖十(3)

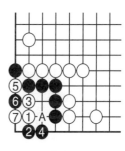

圖十(4)

圖十(5) 白3頂時黑4不在6位接而是改為頂，大錯！白5和黑6交換後在右邊7位扳，白9只好拋劫，成劫爭！黑如A位接，則白即於B位緊氣，黑不能C位打形成「脹牯牛」了！

圖十(6) 黑2如改為在左邊一線托是錯誤的，白3扳，黑4只有曲，對應至白7成劫爭。所以應以圖十(2)的萬年劫為雙方正應。

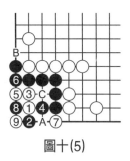

圖十(5)

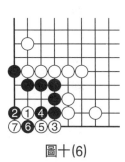

圖十(6)

第十一型　金櫃角(五)

圖十一(1) 當黑有一線外扳並有兩口外氣時，當然比圖十(1)的彈性更大！

圖十一(2) 白1扳是白棋不願打劫時的選擇。黑2曲

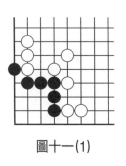

圖十一(1)

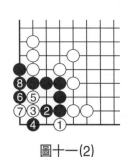

圖十一(2)

也是正確下法，白3頂，黑4扳後至黑8接成為雙活。

　　圖十一(3)　白1扳時黑2打過分，並非好手！白3點入，黑4提，白5頂後到白11提，形成萬年劫，黑棋無味。

　　圖十一(4)　白1不在右邊一線扳而到中間點，黑2立下是正確應法。白3頂，黑4接上似緩實緊！至白11形成黑棋寬兩口氣的劫，當然黑棋有利。

　　圖十一(5)　白3頂，黑4接上時，白5如改為向下立，則黑6點入是好手，成為雙活！白不能在A位打，因為黑現在有四口外氣，白如A位則黑可緊氣吃掉白子。

　　圖十一(6)　白3改為併，黑4仍然是要點，至白7仍然是雙活，但白成了後手，而白3一子毫無作用，頂多是個單官，明顯失敗。

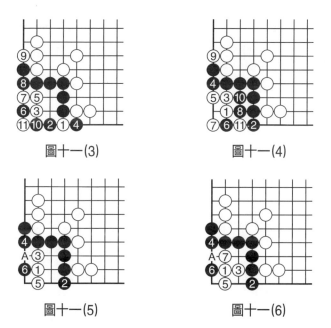

圖十一(3)　　　　　　圖十一(4)

圖十一(5)　　　　　　圖十一(6)

第十二型　金櫃角（六）

圖十二(1)　此型黑棋雖沒有外氣，但是由於黑兩邊均有扳出，所以白棋要淨殺黑棋是不可能的。

圖十二(2)　白1點，黑2托，白3頂，由於兩邊同形，白3如改為A位頂，則結果相同。在以前的所有對應中，都是白向黑棋托的相反方向長，這是關鍵一手。黑4粘也是正應，以下到白7成為萬年劫。白5如改為7位曲，則黑即5位粘也是萬年劫。

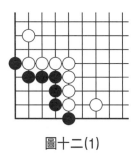

圖十二(1)

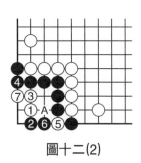

圖十二(2)

圖十二(3)　這是交代一下圖十二(2)之後的結果。白1打後黑2當然粘上。以後白如在A位擋，則白棋有所選擇，白如下B位則是雙活；如有充足劫材則在C位填入，可在D位拋劫了！

圖十二(4)　白3併時黑4在右邊頂是錯誤的一手，白7後成為劫爭。白5如到7位撲，則黑即5位扳，成為雙活！

第十一型、第十二型就是當金櫃角有一線扳同時有兩口以上外氣時，其對應和有兩口以上外氣相同，只是當白棋確認有充足劫材時，想劫殺黑棋時才開劫，但是寬氣劫。所以金櫃角在有一線扳和三口以上外氣時，一般都不

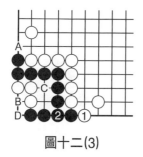

圖十二(3)

圖十二(4)

會馬上補一手,因為已是活棋了,但是雙活。

白棋如兩邊一線均有扳時,黑棋也無法淨殺白棋!如有外氣那更可放心不用補棋了。

第十三型　金櫃角(七)

圖十三(1)　黑棋雖沒有外氣,但多了一子●立下,白先結果又如何呢?

圖十三(2)　此型白棋是無法殺死黑棋的,因為有●一子「硬腿」。白1夾,黑2反夾,白3渡過,黑4立下正確,白5粘後黑6打,黑8正好做活。黑4如在6位打,則白即於4位扳做劫。

圖十三(3)　黑2夾時白3向角裡扳,無理!黑4立下阻渡。白5打後黑6接上已活。白棋和圖十三(2)相比少

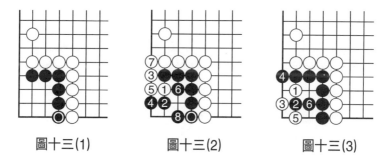

圖十三(1)　　　圖十三(2)　　　圖十三(3)

了三目棋。白5如改為6位打，則黑即5
位立下，黑仍為活棋。

　　圖十三(4)　白1也可以點中間，黑
2頂方向正確，對應至白7角上成為雙
活。與圖十三(2)相比雖便宜一點，但卻
是後手！

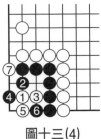

圖十三(4)

第十四型　金櫃角（八）

　　圖十四(1)　金櫃角再加上有一手拐出，黑棋形狀厚
實，白棋無法將其置於死地，最多成為雙活。

　　圖十四(2)　白1仍然是要點，黑2頂也是正應，白3
時黑4立下，正確！白5向一線立下，黑6點入！白7到上
面扳，黑8接回黑6一子，成為雙活。白7如在8位斷，則
黑即A位緊氣，白將被吃。

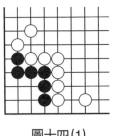

圖十四(1)

圖十四(2)

　　圖十四(3)　白3改為在右邊一線扳，黑4正確，白5
後黑6撲，白再於8位立下，以後A、B兩處必得一處可以
活棋。

　　圖十四(4)　白3扳時黑在4位打，白5擠入，黑6提
後白7打。黑如3位粘，則白A位做眼，黑死。黑如A位

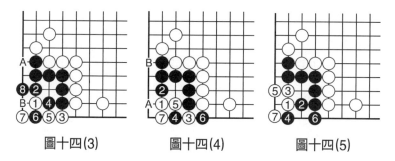

圖十四(3)　　　　圖十四(4)　　　　圖十四(5)

立將成劫爭。

　　圖十四(5)　白1點時黑2在右邊點是方向錯誤！黑4扳，白5曲下，黑6只有立下。白7拋入，成劫。注意這是兩手劫。

第十五型　金櫃角(九)

　　圖十五(1)　在星位黑棋少了一子被稱為「斷頭金櫃角」。此型白先即可殺死黑棋，而且即使黑有外氣也是死棋。

　　圖十五(2)　白1是要點，黑2托也是正常對應，白3扳壓縮黑空間。黑4打，白5頂，黑6是必然對應，白7打後於9位擋下，黑成「刀把五」，不活！

　　圖十五(3)　白3扳時黑4改為頂，白5立下，黑6阻

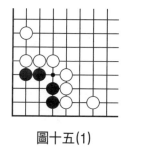

圖十五(1)

圖十五(2)

渡，白7併，黑8不讓白在A位渡過，白9擠後黑已玩完了！

圖十五⑷ 白1點時，黑2改為頂，白3、5、7是正確下法，黑4、8阻渡，白9擠斷後黑已無法做活。白7不可於A位打，如打則黑由於有9位一口氣，可以在8位緊氣吃去白棋而成活。

圖十五⑸ 其實圖十五⑷中黑4立下阻渡時，白在5位接壓縮黑棋也是可以的，黑6扳，白7立下，黑8防擠而粘上，白9團成「刀把五」，黑仍不活。

在此說明一下，如原圖中黑星位有一子白棋卡住，那叫「缺頂斗方」或「斷頭斗方」。只要白棋點到「二‧二」處，黑即不能活，在此就不再一一舉例了。

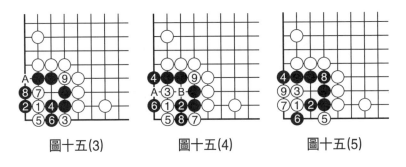

圖十五(3)　　　　圖十五(4)　　　　圖十五(5)

第十六型　金櫃角（十）

圖十六⑴ 和圖十五⑴相比，黑棋在下邊一線多了一子●外扳，黑棋就有了彈性！

圖十六⑵ 白1是大家已經熟悉了的下法。黑2頂是正確的。白3頂，黑4扳後白5曲下，黑6只有在上面立下，白7拋入，成劫爭。注意，此型黑8提後是黑棋先手

劫。

圖十六(3)　當黑4扳時白5到右邊曲下才是正解，等黑6粘上後白再於上面7位扳，黑8拋入，白9提。此型為白棋先手劫，應為正解。

圖十六(4)　當黑棋有外氣時結果又如何呢？其實這種類型與外氣無關，不管有無外氣均是劫活。白1點時由於黑棋有外氣，因此可以在2位托。白3頂，黑4到上面立下，白5拋入，黑6提後白7打，黑8只好頂，白9後是白棋先手劫。

圖十六(5)　白1點時黑2到上面立也是可以想到的一手棋。白3到下面立下正確。黑4頂，白5也頂，黑6破眼，白7拋入，黑8提後是黑棋先手劫。

圖十六(6)　白3立下時黑4接企圖下成雙活。但是白

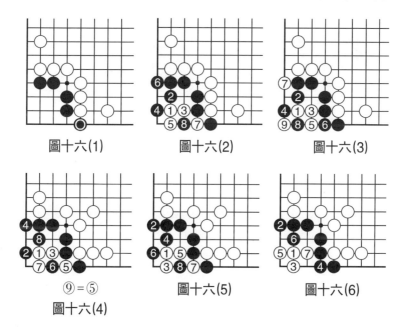

圖十六(1)　　　　圖十六(2)　　　　圖十六(3)

⑨=⑤
圖十六(4)　　　　圖十六(5)　　　　圖十六(6)

5做眼後黑6頂，白7破眼，結果黑棋反而被殺。

第十七型　金櫃角（十一）

圖十七⑴　此型在實戰中經常出現。雖然上面多了一手曲，右邊又漏風，但仍是金櫃角的基本型。白先又如何呢？

圖十七⑵　白1點是大家已習慣了的一手棋。黑2在上面頂，白3平，黑4扳，白5立下也是正應。黑6只好粘上，白7先到上面扳一手，次序好！黑8打時白9到下面做劫。等黑10、12打時白13再回到上面粘上，成了黑寬一氣劫。

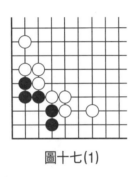

圖十七⑴

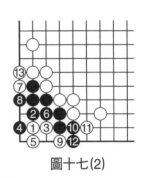

圖十七⑵

圖十七⑶　黑4接時白應在6位扳，白5至白9後還原成圖十七⑵。

可是白5卻立下，過分！黑6後白7破眼，黑8、10扳粘後由於有外氣，可在A位吃白棋。

圖十七⑷　白1點時黑2在右邊頂，白3就向上長，黑4扳，白5曲下做劫，以下至白11緊氣，黑仍然是寬一氣劫。

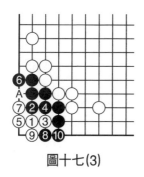

圖十七(3)

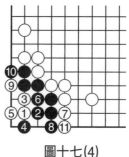

圖十七(4)

第十八型　金櫃角(十二)

　　圖十八(1)　此型和圖十七(1)的區別是，雖然右邊都有一口外氣，但是白◎一子下移了一路，這樣黑棋就不能活了！

　　圖十八(2)　白1點入時黑2從有拐子的一邊頂，白3平，黑4立下阻渡，白5立下，黑6點似乎是要點。但是白7扳後，黑如A位打，則白即B位斷；黑如B位接，則白即A位長，黑不能活。

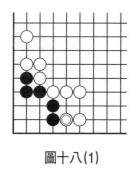

圖十八(1)

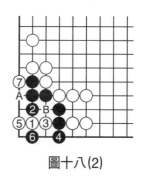

圖十八(2)

　　圖十八(3)　黑2換個方向頂，白3也就換個方向平，黑4扳，白5立下後黑6只有粘上，白7扳後黑已無法做

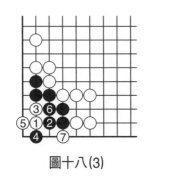

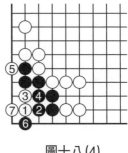

圖十八(3)　　　　　　　　圖十八(4)

活。

　　圖十八(4)　圖十八(3)中黑4改為在中間粘，白5即於上面扳，黑6扳後白7曲下，黑死！

　　金櫃角的變化很多，但基本上是殺棋，一方在「二‧二」點入，而應方多在一線托或頂。其結果也有不同，但大多是劫爭，或者是萬年劫！

第四章
有關劫的常見死活型

第一型　白先

　　圖一　白先　此型看起來很完整，在實戰中也是經常可以碰到的。由於黑棋外氣很緊，而且有白一子「硬腿」，那黑棋死活就有問題了！

圖一　白先

　　圖二　失敗圖　白1沖是不動腦子的下法，黑2擋後成「直四」，活棋。

　　圖三　參考圖　白棋倚仗◎一子「硬腿」到左邊一線托，黑2當然擋下，白3扳後黑4提。這是黑棋先手劫，而且是寬氣劫，因為白還要在A位長一手才是緊氣劫。所以此劫對黑棋有利。

　　圖四　正解圖　白1到下面一線托才是正解，黑2盡

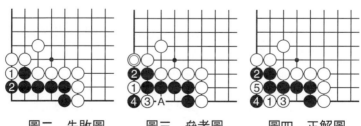

　　圖二　失敗圖　　　　圖三　參考圖　　　　圖四　正解圖

力擴大眼位，白3向裡長，黑4當然拋劫，和圖三相比，此為白棋先手緊氣劫。黑4如脫先，則白不用在5位做劫，而是在4位長，成「盤角曲四」，黑死。

第二型　黑先

　　圖一　黑先　此型如◉一子是白棋，被稱為「鎖型」，則應是黑先活，白先死，無劫爭，所以在此不再說明。而現在多了黑◉一子曲出，那黑先結果又如何呢？

　　圖二　正解圖　黑1跳下是正確下法，白2點入無理！黑3擋住，白4長，黑5到上面曲，白6扳後黑7打，黑活！白2如在3位扳，則黑2打即活。

　　圖三　參考圖　黑1曲也可以活，但經過交換後到黑5做眼，黑棋稍損。

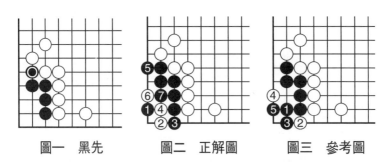

圖一　黑先　　　　圖二　正解圖　　　　圖三　參考圖

　　圖四　失敗圖　黑1企圖擴大眼位以得到更多目數，可是恰恰給了白棋機會，白2夾，黑3扳，白4是好手，做劫，黑5只好拋入，白6提成劫爭。

　　圖五　變化圖　黑1到右邊立下如何呢？白2夾是要點，黑3夾正確，白4打，黑5曲，白6提後還是劫爭。黑3如在5位沖，則白即3位立下，黑反而不活。黑3如到上

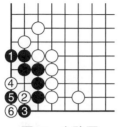

圖四　失敗圖

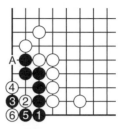

圖五　變化圖

面A位立，則白4尖，黑不活。

總之，此型黑3位跳是正解，不可貪心，否則成劫。

第三型　白先

圖一　白先　此型就是第二型，不過改為白先，那應如何下手將黑棋置於死地呢？

圖二　正解圖　白只要在上面1位扳，黑即無法做活了，黑A位打，白B位扳，黑成「刀把五」，不活。黑如C位跳，則白就在D位點。

圖三　參考圖　白1夾後經過一系列對應，至白7黑也不活。其中白3如在4位渡過，則黑可3位拋劫！

在殺對方棋時應採取最簡單的手法，此型的殺法與圖

圖一　白先

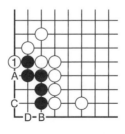

圖二　正解圖

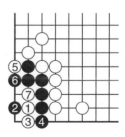

圖三　參考圖

二相比複雜得多，大有「脫褲子放屁
──多此一舉」之感。

　　圖四　失敗圖　白1在裡面點而
不到上面A位扳，是把簡單問題複雜
化了！黑2跳下後白3打，黑4扳後
反而成劫爭。這說明角上一定要防止
劫爭！

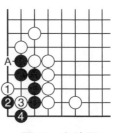

圖四　失敗圖

第四型　白先

　　圖一　白先　當第三型的左右均有對外扳一手時，白
先就不能輕易殺死黑棋了。

　　圖二　失敗圖　白1夾正確，可當黑2反夾時，白3
立下是錯著，被黑4團上，黑已成活棋。

　　圖三　變化圖　白1撲也是在幫
助黑棋，黑2提後，白3點，黑4尖頂
即活。白1如在A位撲，則黑即B位
曲下可活。

　　圖四　正解圖　白1夾才是正確
下法，黑2反夾時白3在外面打，黑4
打，白5提成劫爭！

圖一　白先

圖二　失敗圖

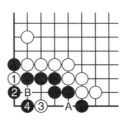

圖三　變化圖

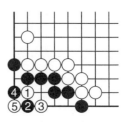

圖四　正解圖

第五型 黑先

圖一 黑先 此型如白先則只要在 A 位撲，黑即不能活。但是黑棋即便是先手也要花點精力，變化比較複雜。

圖二 失敗圖(一) 首先要說明一下，黑如在 4 位接，則白在 2 位扳，黑即不活了。黑 1 立下，白 2 扳後再 4 位撲，黑 5 提後成「刀把五」，白 6 點後黑死。黑 1 如在 2 位立，那結果不過是換個方向而已，黑仍不能活。

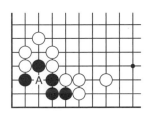

圖一 黑先

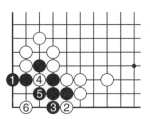

圖二 失敗圖(一)

圖三 失敗圖(二) 黑 1 尖也是常用做活的要點，但白 2 點後黑 3 拼命擴大眼位，白 4 併，好手！黑已不活。黑 3 如改為 4 位尖，則白可 2 位扳，黑仍無法做活。

圖四 失敗圖(三) 黑 1 跳下也是角上常用做活的手段之一，白 4 先於右邊扳，等黑 5 打時再於 6 位點，以後白棋 A、B 兩處必得一處，黑不能活。

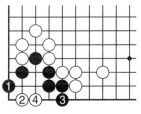

圖三 失敗圖(二)

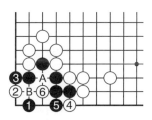

圖四 失敗圖(三)

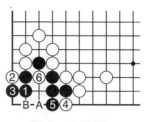

圖五　失敗圖㈣　黑1立下，白2、4於兩邊扳後再於6位撲，黑已不能活。白4如在6位撲，則黑即於4位立下，白A點，黑B即活。

圖五　失敗圖㈣

圖六　正解圖　黑1到下邊一線立下才是正解，白2夾有力！黑3扳過，白4平是必然的一手，黑5扳後至白8成劫爭。

圖七　參考圖　白2到中間點也是一種下法，黑3靠下，白4打，黑5後白6提仍是劫爭。黑3如在4位併，則白A位扳，黑5位打，白3位長，黑連劫也打不成了！

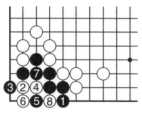

圖六　正解圖

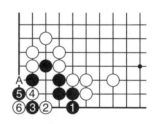

圖七　參考圖

第六型　白先

圖一　白先　此型中白在上面有一子◎「硬腿」，這對黑棋死活產生了影響，黑如不補一手，那白棋怎麼利用這一子「硬腿」呢？

圖二　正解圖　白1在二線靠是要點，黑2扳，白3尖是做劫的關鍵一手棋。黑4擋後白5扳，黑6打，白7拋入，黑8提劫。這是兩手劫，因為下一步白在7位提後還要在A位提才是緊氣劫。

圖一　白先

圖二　正解圖

　　圖三　變化圖　白3尖時黑不到6位擋，而改為4位打，等白5粘時再於6位擋下，白7扳後黑A位不入子，反而不活。

　　圖四　參考圖　為了說明白A「硬腿」的威脅，如A位有一口氣時，黑即可按圖三進行，當黑6立下、白7扳時，黑B位即活。

圖三　變化圖

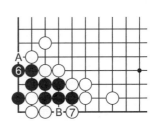

圖四　參考圖

第七型　黑先

　　圖一　黑先　這是在對局中常見之型，黑棋只能劫活，但白棋要懂得其中變化才能徹底掌握。

　　圖二　正解圖　先介紹一下正確下法。黑1扳後再3位虎，白4打後黑5打，白6提成劫爭。黑在1位提劫時白如A位接，則黑B位扳即可活。

　　圖三　失敗圖　黑1在「二・二」路小尖，白2立

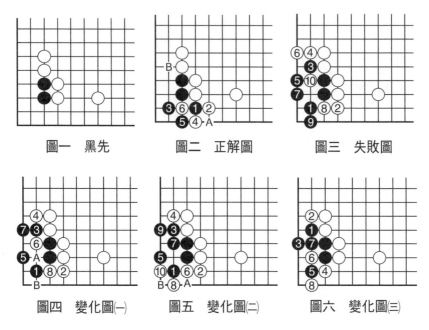

圖一　黑先　　　　圖二　正解圖　　　　圖三　失敗圖

圖四　變化圖(一)　　圖五　變化圖(二)　　圖六　變化圖(三)

下，黑3、5分別到上面扳、虎是做活常用手法，白6立下是絕妙一手，以下至白10撲入，黑不活！

　　　圖四　變化圖(一)　圖三中黑5改為在下面虎，白6先打一手後再8位曲，黑A位粘上，白B位扳，黑死。

　　　圖五　變化圖(二)　當黑5虎時白6不在7位先打而直接曲，黑7粘上後白8在角上扳，黑9到上面做眼，白10拋入成劫爭。這是兩手劫，白如劫材不夠還要在A位粘，B位仍是劫。

　　　圖六　變化圖(三)　黑1改為先在上面扳，白2擋後黑3虎，但白4位扳後再6位打，接著可在8位打，黑不行！

第八型　白先

　　　圖一　白先　此型為第七型變化之一，黑1扳，白2

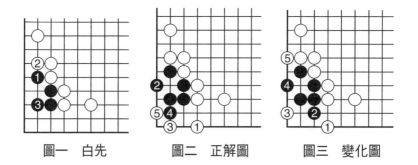

圖一　白先　　　圖二　正解圖　　　圖三　變化圖

曲時黑3也曲下，白棋要殺死黑棋
是一個盲點，一不小心即成為劫
爭！

　　圖二　正解圖　白1跳下的確
是意想不到的一手棋，非此一手就
無法置黑棋於死地！黑2做眼，白
3跳又是一手妙棋，黑4頂，白5
扳，黑不活。

圖四　失敗圖㈠

　　圖三　變化圖　白1跳下，黑2立也是煞費苦心的一
手棋。可是白3倚仗白1一子大飛入內，黑4做眼，白5立
下後黑已無法做活了。

　　圖四　失敗圖㈠　白1在左邊一線打，過於簡單了，
黑2打後即成劫爭。

　　圖五　失敗圖㈡　白1在右邊立下，黑2就到左邊做
眼，白3飛入，黑4頂，強手！白5只有扳，黑6打，白7
擠入後黑8提成劫爭，白棋失敗。

　　圖六　失敗圖㈢　當黑2做眼時白3緊貼，黑4就
沖，白5當然渡過，黑6撲後再於8位拋入，成劫爭！

　　本應白殺黑的棋成了劫爭，那肯定是白棋的失敗！

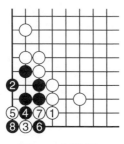

圖五　失敗圖(二)

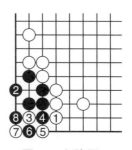

圖六　失敗圖(三)

第九型　白先

圖一　白先　黑棋圍地不少，但白棋先手時仍有機可乘。

圖二　正解圖(一)　白1點在左邊一線正中要害，如只在A位扳，則黑1虎即可活。黑2靠下也是唯一應法。白3打後黑4擠，等白5提後黑再於6位擴大眼位，白7擋。

圖三　接正解圖(一)　圖二中白7擋後黑再於8位拋入，白9提，黑10提後成為黑棋寬一氣劫。

圖一　白先

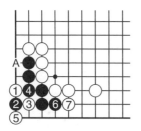

圖二　正解圖(一)

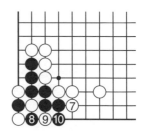

圖三　接正解圖(一)

圖四　正解圖㈡　白1點仍然是要點，黑2、白3後，當白5提時黑6先拋入。

圖五　接正解圖㈡　白7提後黑8也是擴大眼位，白9擋，黑10曲，白11再於上面擋，黑12後角上形成了「連環劫」。

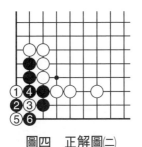

圖四　正解圖㈡

圖五　接正解圖㈡

圖六　變化圖　白1點時黑2接上，白3長出，白4、6盡力擴大眼位，白7先扳一手再於9位尖，白11打後黑12緊氣。以下即使黑A位提白兩子，白3位反提後成「盤角曲四」，黑死。

圖七　參考圖　此型和圖四比少黑A、白B的交換，白棋有何手段在黑棋內部生出棋來呢？白如簡單地在A位曲，則黑B位虎即已活出。

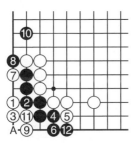

圖六　變化圖

圖七　參考圖

第十型　白先

圖一　白先　黑棋有個斷頭，而且氣緊，白先黑不能做活，但白棋如不小心，則會被黑棋做出劫來！

圖二　正解圖　白1靠是正確下法，黑2粘後白3扳，黑4打後白5接上，以後白A多送一子，即成「丁四」，黑不活。

圖三　失敗圖　白1如在1位點，則黑2即靠下，白3打，黑4擠入，白5提成劫爭，白棋不爽。

圖四　參考圖　再交代一下，白1在下面一線採取三子點中間的下法，但黑2後至白5成了白棋後手雙活，更吃虧了！

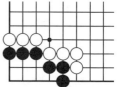

圖一　白先

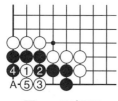

圖二　正解圖

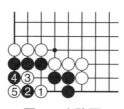

圖三　失敗圖

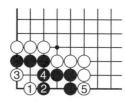

圖四　參考圖

第十一型　白先

圖一　白先　此型與第十型的區別就是黑棋多了一口A位外氣。那白先還能殺死黑棋嗎？

圖二　正解圖　白1在斷頭下面點也是唯一可出棋的點。黑2曲是正應，白3長入，黑4拋劫，白5緊氣。黑也

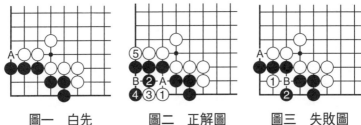

圖一　白先　　　圖二　正解圖　　　圖三　失敗圖

可以脫先等白棋開劫，也可在 A 位
打，白 B 位提，是寬一氣劫。

　　圖三　　失敗圖　　白 1 如在 1 位
點，由於黑有一口 A 位外氣，黑在 2
位尖就活了，因為白 B 位不能入子。

　　圖四　　參考圖　　白 1 點時黑 2 靠

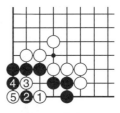

圖四　　參考圖

下，白 3 打，黑 4 擠，白 5 提後成為緊氣劫。所以以圖二
為正解。

第十二型　白先

　　圖一　　白先　　此型在實戰中可以經常遇到，不要看黑
棋圍地好像很完整，其實白棋可以下出多種劫爭。

　　圖二　　失敗圖　　白 1 直接點入恰恰不是殺棋要點，黑

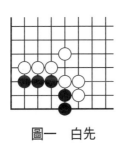

圖一　　白先

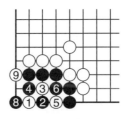

⑦＝❷　⑩＝❷

圖二　失敗圖

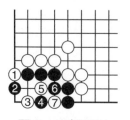
图三　正解圖(一)

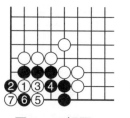
图四　正解圖(二)

图五　變化圖

2靠下，白3打，黑4擠打是活棋好
點。白5提後黑6粘打，白7粘企圖
形成「丁四」，但黑8提後白9不得
不扳破眼，黑10做活，白棋失敗。

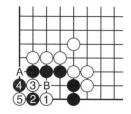
图六　正解圖(三)

　　图三　正解圖(一)　白1先在上面
一線扳壓縮黑棋是正解之一，等黑2
打後白再於3位點才是正確次序。以下對應至白7提成白
棋先手劫。

　　图四　正解圖(二)　白1夾也是正解，黑2扳阻渡，白
3平，黑4粘上後白5曲下，黑6只好拋入，白7提劫。

　　图五　變化圖　图四中白5也可在左邊曲下，黑6仍
然要拋入，白7提還是劫爭。

　　图六　正解圖(三)　白1是图二中白1向右移一路，也
是正解，黑2靠也是唯一落點。至白5提成劫爭，黑如A
位接，則白即B位粘，還是劫爭。

第十三型　白先

　　图一　白先　此型在黑棋點角時經常形成。如A位有
白子，白即於下面B位先扳，再到左邊C位扳，黑即不活。
但現在A位有一口外氣，白先就不那麼容易殺死黑棋了。

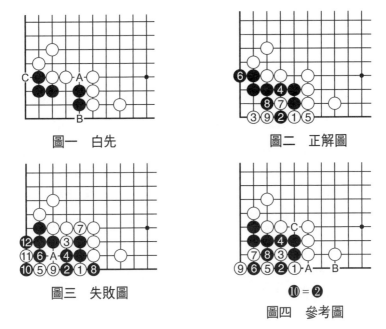

圖一　白先　　　　　　　　圖二　正解圖

圖三　失敗圖

⑩=❷

圖四　參考圖

圖二　正解圖　白1在右邊兩黑子下面扳仍是要點，黑2打後白3點是手筋，黑4粘上時白5冷靜粘上，黑6擴大眼位，白7撲入，妙！白9擠打成劫爭！其中黑2如在7位曲，則白即於6位扳，白反而不能活。

圖三　失敗圖　圖二中白3如改為沖，則黑4擋後白5點是次序失誤！黑6頂正確，以下到黑12打，即使白10位接，黑A位提後由於黑有兩口外氣，所以不是「盤角曲四」，而是「脹牯牛」，黑可活。

圖四　參考圖　黑2打時白3不在6位點而改為在二線打，黑4粘上，白5提時黑6靠下是要點，白7打，黑8擠入打，白9只有提，黑10在2位提。

此型和圖二比較：圖二是白寬一氣劫，而此圖為緊氣劫；此型黑如劫勝，是在A位提，以後黑有B位靠出和C

位沖的先手官子，所以還是以圖二為正解。

第十四型　白先

　　圖一　白先　黑棋五子在三線排列，看似空間不小，但是右邊有一子白棋◎立下，黑棋就會被殺死。白棋如稍有不慎就會形成劫爭。

　　圖二　正解圖　白1小飛是正確的選擇，黑2靠下，白3退是冷靜的一手棋，黑4頂，白5點入是點眼要點。黑6曲時白先在7位壓縮一下，再於裡面9位扳，黑已不活了。

　　圖三　變化圖　圖二中黑6如改為跳下，則白7點入，黑8阻渡，白9粘上後黑不能做活了。

　　圖四　失敗圖㈠　圖三中白5如改為在左邊一線扳，

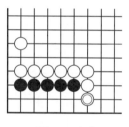

圖一　白先

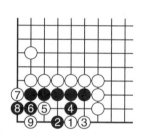

圖二　正解圖

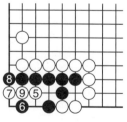

圖三　變化圖

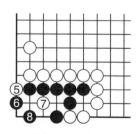

圖四　失敗圖㈠

則黑6打，白7再點已遲了，黑8虎後即活。

　　圖五　失敗圖㈡　白5如在一線點也錯，黑6做眼，白7擠入，成劫爭。

　　圖六　失敗圖㈢　白1採取大飛，以為多飛一路更容易殺死黑棋。然而黑2擋，白3只有渡過，黑4撲後白5提，黑6打成劫爭。此為過猶不及也！

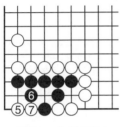
圖五　失敗圖㈡

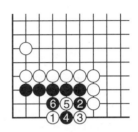
圖六　失敗圖㈢

第十五型　白先

　　圖一　白先　此型要注意，切不可在A位扳，如扳則黑在B位立下成「板六」活棋。

　　圖二　失敗圖　白1採用「三子點中間」，但事與願違，黑2頂後白3長入，黑4粘上，白5緊外氣，企圖在A位倒撲黑兩子，可黑6打後B、C兩處必得一處，可活。

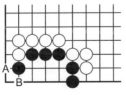
圖一　白先

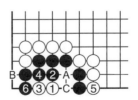
圖二　失敗圖

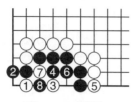

圖三　正解圖㊀

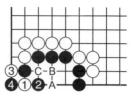

圖四　變化圖

圖三　正解圖㊀　白1夾是最佳選擇，黑2立下，白3跳形成劫的可能。黑4頂，白5立下，至黑8提成劫。其中白5如直接在7位拋入也是劫，但圖中白5是先手得利。

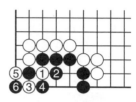

圖五　參考圖

圖四　變化圖　白1夾時，黑2打，白3就在左邊一線打，黑4提也是劫爭。白3如改在A位夾打，則黑也改為B位打，白C後也是劫爭。

圖五　參考圖　白1斷打，黑2打後白3扳打，黑4提後白5在左邊一線打，黑6提，形成兩手劫，白棋不爽！

第十六型　白先

圖一　白先　此型左邊一線有一手扳◉，而右邊一線有一個尖，那白先又如何呢？

圖二　失敗圖　白1點是常用殺棋手段，黑2粘上，白3撲，黑4提後黑棋已活，白如A位扳，由於有◉一子，則黑B位擠入即活。

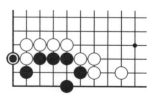

圖一　白先

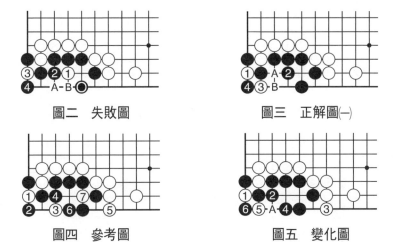

圖二　失敗圖　　　　　　　　　　圖三　正解圖㈠

圖四　參考圖　　　　　　　　　圖五　變化圖

圖三　正解圖㈠　白1先撲入才是正解，黑2也是最佳應手。白3扳打，黑4提後成劫。以後黑有A位粘，白必須B位長後的本身劫材。

圖四　參考圖　當白1撲入時黑2提，白3馬上點入正中要害。黑4不得不粘。白5立下後黑右邊已做不出眼來了。

圖五　變化圖　白1撲入時黑2到裡面接上，白3到右邊立下是殺棋要點。白如在5位扳，則黑A位打即活。黑4平做眼也是正應，如在6位提，則白即A位點成了圖四，黑死。白5扳後還是劫爭。

第十七型　白先

圖一　白先　此型白有了右邊一子◎「硬腿」，黑棋就不能淨活，白棋的殺棋要點雖不難找，但變化都不少！

圖二　正解圖　白1是典型的「三子點中間」的下法，黑2在左邊粘，白3斷，黑4打，白5扳，黑6提成劫。

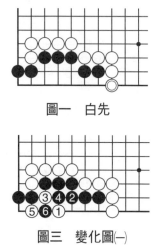

圖一　白先

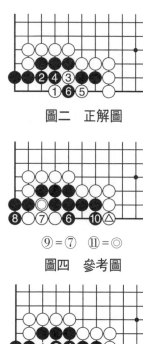

圖三　變化圖(一)

⑨＝⑦　⑪＝◎

圖四　參考圖

圖三　變化圖(一)　黑2如改為右邊粘，則白3即於左邊斷，黑4打，白5扳後仍然是劫爭。

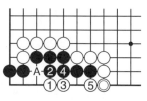

圖五　變化圖(二)

圖四　參考圖　圖三中黑6如打，則白7粘上，黑8提，白9點入，黑10做眼，白11斷。由於有白◎一子，黑棋成了「金雞獨立」，不活。

圖五　變化圖(二)　白1時黑2頂，白3就向外長，黑4粘上，白因有◎一子白棋，所以白5曲後兩子白棋已經渡回，黑不能活。黑2如在3位接，則白A位尖斷，黑即不能活。

第十八型　白先

圖一　白先　黑棋形狀有一定缺陷，但有A位一口外氣，白將從何處下手？

圖一　白先

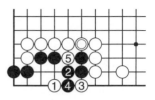

圖二　參考圖

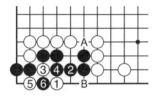

圖三　正解圖

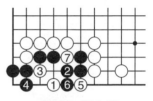

圖四　變化圖

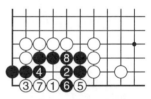

圖五　失敗圖

圖二　參考圖　先要交代一下，當白在◎位有子時，白先可以殺死黑棋。白1點入正中要害，黑2曲抵抗，白3求渡過，黑4阻渡，白5擠入，黑接不歸不能活。

圖三　正解圖　即使黑A位有一口外氣，白1點仍然是要點，黑2曲，顯然白B位不能渡過了，就到3位斷。黑4打，白5扳後黑6提成劫爭。

圖四　變化圖　當白3尖斷時黑4如在角上立，則白5就在右邊扳，黑6阻斷，白7擠入後兩黑子接不歸。

圖五　失敗圖　黑2時白3不斷而到一線托，黑4粘上，白5扳，黑6當然一手。白7粘上後，黑8也團住，成為雙活。白棋失敗！

第十九型　白先

圖一　白先　參考圖㈠　此圖黑棋只有一口外氣，白先在1位點，黑2接上，白3向外長，黑4到左邊粘，白5扳後再7位擠，黑已不活。

圖二　參考圖㈡　白1點時黑2尖，白3就上長，黑4、白5後黑死。由此可見，當黑外面只有一口氣時，則白先黑死！

圖三　正題圖　這才是正題，現在黑棋外面有兩口氣，那白先結果如何呢？

圖四　正解圖　白1撲入是要點，黑2提後白3在外面打，黑4虎後成兩手劫。圖三如這樣下則白棋太虧。

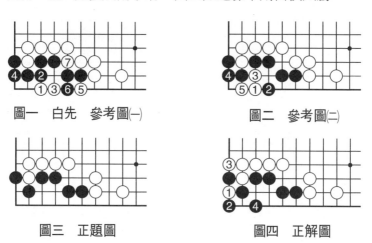

圖一　白先　參考圖㈠　　　　圖二　參考圖㈡

圖三　正題圖　　　　圖四　正解圖

圖五　失敗圖　白如按圖一那樣在一線點，則黑2團，白3長出，黑4接上，白5按圖一那樣扳，黑6斷後由於黑外面是兩口氣，白如A則黑可B位打，活棋。白如B位長，則黑A位粘，成為雙活。

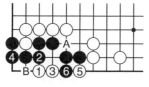

圖五　失敗圖

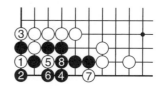

⑨＝❶

圖六　變化圖

　　圖六　變化圖　白3打時黑4改為在下邊一線尖，也是做眼的常用手法之一。白5斷，好手！黑6打，白7到右邊破眼。黑8只有提白5一子，白9提後反而成了緊氣劫，不如正解圖。

第二十型　白先

　　圖一　參考圖㈠　此型黑棋上面三子沒有外氣，所以白先黑棋是不可能做活的。白1點是黑棋要害，黑2團，白3長後黑4粘，白5到外面擋下，黑6、白7長後，黑成「直三」不活。

　　圖二　參考圖㈡　白1點時黑2如改為在右邊尖頂，則白3就向左邊尖斷，黑4為防倒撲只有粘上，白5擋後，黑A、B兩處均因無外氣而不能入子，只有等白C位打吃了。黑不活。

　　圖三　正題圖　這才是正題，當黑上面三子有兩口氣

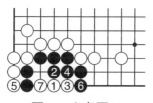

圖一　參考圖㈠

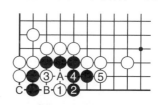

圖二　參考圖㈡

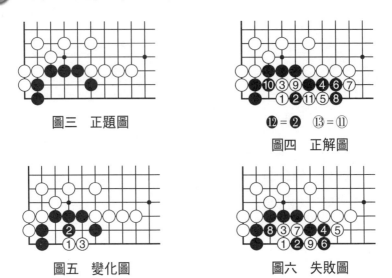

圖三　正題圖

⑫＝❷　⑬＝⑪
圖四　正解圖

圖五　變化圖

圖六　失敗圖

時，白棋還能像圖一、圖二一樣殺死黑棋嗎？

　　圖四　正解圖　白1依然是要點，黑2尖頂，白3上長，黑4擴大眼位，白5夾是好手，以下至白13提，黑成「刀把五」不活。

　　圖五　變化圖　白1點時黑2頂，白3長入，結果將和圖一一樣，黑不活。

　　圖六　失敗圖　當黑4擴大眼位時，白如不在6位夾，而在5位擋，則黑6曲下，白7只好擠入，黑8粘，白9提成劫爭。這就可看出在6位夾之妙處了！

第二十一型　白先

　　圖一　參考圖(一)　這是一個參考圖形，黑棋的外部完整，白先是殺不死黑棋的。白1點，黑2擴大眼位，白3尖不讓黑做眼，黑4曲後A、B兩處可得一處，成為雙

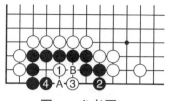

圖一　參考圖(一)

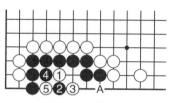

圖二　參考圖(二)

活。

　　圖二　參考圖(二)　白1時黑2夾也可以，但白3打時黑在4位退也是雙活，只是白有A位扳的便宜，比圖一稍虧。現在黑4打有誤，白5提成劫爭，黑不划算。

　　圖三　正題圖　這才是正題，當黑在A位少一子時，那白先結果如何呢？

　　圖四　失敗圖(一)　白1點時黑按圖一在右邊立下，白3尖，黑4仍然曲，可是白5在缺口處擠，黑就無法成為雙活了。

圖三　正題圖

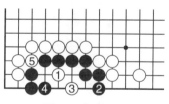

圖四　失敗圖(一)

　　圖五　失敗圖(二)　黑2如改為在一線夾，白3打後黑如4位粘，白也5位粘，黑6防斷，白7扳後黑成「曲三」不活。

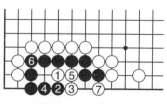

圖五　失敗圖(二)

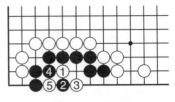

圖六　正解圖　黑棋在
2位夾時白3打，黑4只能團
擠，白5提成為劫爭。

圖六　正解圖

第二十二型　黑先

圖一　黑先　這也是角上常見之型，黑先結果如何呢？

圖二　失敗圖㈠　黑1夾，白2粘是壞手，黑3渡
過，白4撲入，黑5提後白6打，黑7粘上是好手，白8打
黑三子時，黑9卻到左邊點入！白10提了黑三子，但黑
11在4位點入後黑不能做活。其中黑7如8位長，則成劫
爭。

圖一　黑先

❼＝④　⓫＝④

圖二　失敗圖㈠

圖三　失敗圖㈡　黑1夾時白2改為在一線立下，黑
3再到左邊夾，白4扳阻渡，黑5接上，白6不得不接上，
黑7曲下，白8撲入，黑9提後成了黑棋「有眼殺無
眼」。白8如在9位曲，則黑即下在8位，成「刀把
五」，白死。

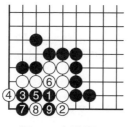

圖三　失敗圖㈡　　　　　圖四　正解圖

　　圖四　正解圖　黑1夾時白2扳為正應，黑3打，白4
粘上後黑5尖頂，白6扳後至白8拋入成劫爭。黑5如在7
位粘，則白5位曲可活。

　　角部有其特殊性，所以有很多有趣的變化，其中「二
‧二」和「二‧一」路多有出乎意料的妙手，而且多會造
成劫爭。

第二十三型　白先

　　圖一　白先　此型看起來黑棋好像眼位很豐富，但有
缺陷，白棋能抓住這個機會嗎？

　　圖二　正解圖　白1在「二‧一」路托，黑2防倒撲
只好粘上，白3立，黑4團，白5拋入，成劫爭。黑6提是
黑先手劫。

圖一　白先　　　　　　　圖二　正解圖

　　圖三　變化圖　圖二中當白3立時,黑4到角上先拋劫,白5打,黑6粘後白7提,但此為白棋先手劫,所以還是以圖二為正解。黑6如在A位提,則白即於5位提,仍是白棋先手劫。

　　圖四　白1如在外面先立,則黑2就在左邊立下,「二‧一」路仍是要點,黑活。

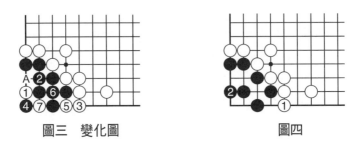

圖三　變化圖　　　　　　　　　圖四

第二十四型　黑先

　　圖一　黑先　白棋已有一隻眼位,但有一定缺陷,黑棋著手點在哪裡?

　　圖二　失敗圖　黑1靠入,白2扳,黑3也向角上扳,白4打,黑5企圖做劫,白6在角上立下,以下A、B兩處可得一處,活棋。

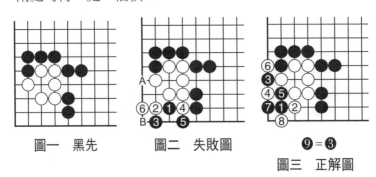

圖一　黑先　　圖二　失敗圖　　❾=❸

圖三　正解圖

圖三　正解圖　黑1點到「二·二」路正中要害，白2擋下阻渡，黑3扳，白4必然打，黑5擠入，黑7後白8扳，黑9提成劫爭。

第二十五型　黑先

圖一　黑先　黑棋如何利用伸下來的一子⬤對白棋進行攻擊？

圖二　失敗圖　黑1曲，白2立下，黑3點已經無法威脅白棋了，至白6白活得很輕鬆。

圖三　正解圖　黑先在「二·一」路托，等白2虎後再於3位曲才是正確下法。白4團眼，黑5拋入，成劫爭。

圖四　變化圖　黑1托時白2到上面打，黑3擠入，白4只有提子，黑5點後至黑9，由於白外氣太緊，A、B兩處均不能入子，反而不活。

圖一　黑先

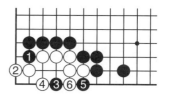

圖二　失敗圖

圖三　正解圖

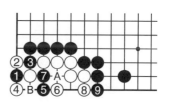

圖四　變化圖

第二十六型　黑先

圖一　黑先　黑棋已有一個眼位，要做活似乎不難，但缺陷是被白緊緊包住沒有外氣，要想淨活不容易。

圖一　黑先

圖二　失敗圖㈠　黑1團，白2渡過，黑3撲入，白4提後由於黑棋外氣太緊，A位不能入子，不能活。

圖三　失敗圖㈡　黑1誤算以為打後將成劫爭，但是白2打，黑3提後白4打，黑數子接不歸。

圖四　正解圖　黑在「二‧一」路夾才是唯一的下法。白2打後黑3曲，白4提後成劫，白2如下在A位，則黑仍在3位打，那白B位提後仍為劫爭。

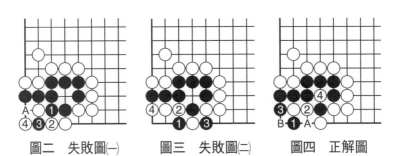

圖二　失敗圖㈠　　　圖三　失敗圖㈡　　　圖四　正解圖

第二十七型　黑先

圖一　黑先　白棋地域不小，又好像有眼位，可是黑有●一子「硬腿」就可在裡面生出棋來。

圖二　失敗圖　黑1對一子●「硬腿」運用不夠充

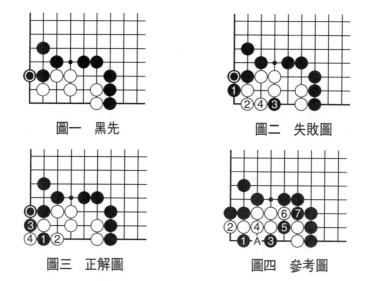

圖一　黑先　　　　　　　　圖二　失敗圖

圖三　正解圖　　　　　　　圖四　參考圖

分，白2立下，黑3企圖製造倒撲，但白外面還有一口氣，在4位打就活了。

圖三　正解圖　黑1夾，正中白棋要害，白2打，黑3正好利用●一子曲入，白4提成劫。

圖四　參考圖　黑1夾時白2立下，黑3靠，白4不願在A位拋而粘上，黑5挖後白不活。白4如拋入，則黑即4位提，是黑先手劫。圖三是白先手劫。

第二十八型　黑先

圖一　黑先　黑棋怎樣才能最大限度地吃去白◎兩子？

圖二　失敗圖　黑1扳，白2曲下，黑3粘，白要防黑在A位做眼，所以在4位尖，黑5打，白6團，黑7拼命擴大眼位，但是白8

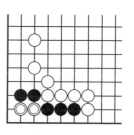

圖一　黑先

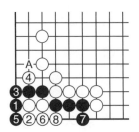

圖二　失敗圖

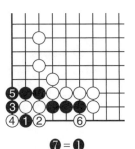

7 = **1**

圖三　正解圖

後成「刀把五」，黑死。

　　圖三　正解圖　黑1在「二‧
一」路夾才是要點，白2打，黑3
扳，白4提後黑5也可馬上在1位
提，等白棋提回時再於5位粘也是
本身一個劫材。白6扳後黑7提成
黑棋先手劫。

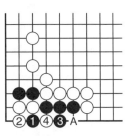

圖四　參考圖

　　圖四　參考圖　黑1扳失誤，黑不能在4位粘，如粘
則白即A位打。黑3只好曲下做劫。此劫為白棋先手劫，
而且還寬一口氣，顯然黑不利。

第二十九型　白先

　　圖一　白先　此型乍一看黑棋眼
位很豐富，而且還含有一子白棋，那
白棋有手段嗎？

　　圖二　失敗圖　白棋在A位打當
然不行，白1打是唯一的手段，黑2
提後，白3長是不動腦筋的一手棋，
黑4擋後黑已活。

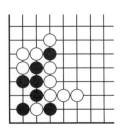

圖一　白先

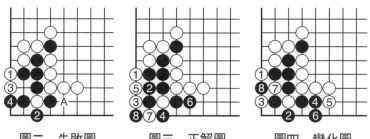

圖二 失敗圖　　圖三 正解圖　　圖四 變化圖

圖三　正解圖　白1打，黑2粘上抵抗，白3在「二・一」路托是好手，白5粘後黑6只好向右擴大眼位，白7撲入，黑8後成劫爭。

圖四　變化圖　白1打時黑2提白一子，白3依然是要點，黑4擴大眼位後，白5擋，黑6做眼。白7到左邊拋入，黑8提仍是劫爭。

第三十型　黑先

圖一　黑先　白棋似乎眼位不足，但黑棋要將其置於死地並不是那麼容易！

圖二　失敗圖㈠　黑1長，白2當然曲，黑3撲企圖破壞眼位，白4提，黑5扳，白6撲已活。

圖三　失敗圖㈡　黑1夾，白2沖，黑3打，白4提後

圖一　黑先

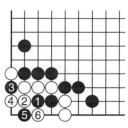

圖二　失敗圖㈠

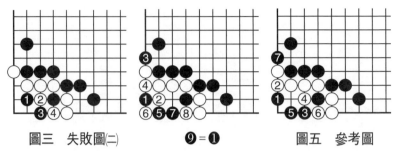

圖三　失敗圖(二)　　　　❾＝❶　　　　圖五　參考圖

圖四　正解圖

已活。

　　圖四　正解圖　黑1在「二‧一」路點是出乎意料的一手棋。白2曲是正應，黑3打後又在「二‧一」路托打，至黑9成劫爭。

　　圖五　參考圖　黑1點時白2粘上，黑3就在一線尖，白4打，黑5退，白6提後黑7緊氣，白死。

第三十一型　黑先

　　圖一　黑先　此型黑棋有A位斷頭，白棋的缺陷也是斷頭，黑棋逃出當然問題不大，但在全盤有足夠劫材時能生出棋來嗎？

　　圖二　失敗圖　黑1粘上，白2就到下面做眼，黑3只好逃出，白4活。必須提醒一下，在實戰中如這樣下很

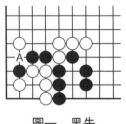

圖一　黑先

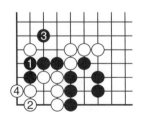

圖二　失敗圖

充分，那就這樣下；如全盤實空
不夠，那就按下圖進行劫爭。

　　圖三　正解圖　黑1打，白
2粘上後黑3多送一子至關重
要。白4提後黑5再在外面粘，
白6緊氣，以下至黑13提成劫
爭。

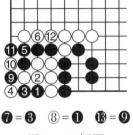

❼=❸　　⑧=❶　　⓭=❾

圖三　正解圖

第三十二型　白先

　　圖一　白先　黑棋看似缺點很多，但很有彈性。白棋
最大的優勢是上面有◎一子「硬腿」。

　　圖二　失敗圖　白1扳下是必
然的一手，黑2斷，白3立下時黑4
到上面做眼，白5扳吃兩子黑棋，
黑6頂是先手，白7不得不打，黑8
後活棋。

圖一　白先

　　圖三　正解圖　當黑4在上面
立時，白5在「二‧一」路托，黑
6只有撲入，白7提成劫爭。

　　圖四　參考圖　白3立時黑4
尖頂，白5撲是好手，黑6只有

圖二　失敗圖

圖三　正解圖

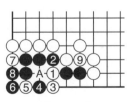

圖四　參考圖

提，如在A位打，則白8位打，黑即不活。以下對應至白9成「金雞獨立」，黑不行。

第三十三型　白先

圖一　白先　此型在實戰中可以見到，白棋雖不能殺死黑棋，但能成為劫爭或者取得官子便宜就不錯了。次序是本棋的關鍵。

圖二　失敗圖　白1先跨下，黑2沖，白3擠，黑4粘上，白5扳時黑不在A位打，而在6位打，黑所獲不多。

圖三　成劫圖　白1先在左邊一線扳，等黑2打後白再於3位跨下才是正確次序。白5打後再7位扳，黑8擠打，白9扳成劫爭。

圖四　正常對應圖　黑棋由於劫材不夠只有退讓一步，白3打，黑4做活，僅剩兩目棋了。白棋大便宜。

圖一　白先

圖二　失敗圖

圖三　成劫圖

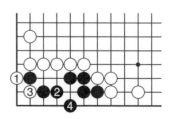

圖四　正常對應圖

第三十四型　白先

圖一　白先　此型看似很簡單，關鍵是怎麼下才是最佳選擇。

圖二　非正解圖　白1扳打，黑2打成劫爭，但這並非最佳選擇。

圖三　正解圖　白1在「二・一」路點是好手，黑2只有扳，白3打後成劫爭，因為黑不能A位粘，必須在B位下一手後才能粘，所以是白棋寬一氣的無憂劫，當然優於圖二。其中黑2如改為4位虎，則白即2位立下，黑死。

圖四　參考圖　如A位一帶有白子能保證黑在B位逃不出時，則當黑2扳時白3可以點。

圖一　白先

圖二　非正解圖

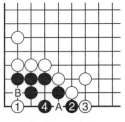

圖三　正解圖

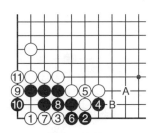

圖四　參考圖

第三十五型　白先

　　圖一　白先　白棋四子排列在三線上，而且擴大眼位的餘地不大，所以要淨活不容易。

　　圖二　失敗圖㈠　白1向右邊尖企圖擴大眼位，黑2、4在左邊扳粘後，白5雖拼命掙扎，但黑8後白不能活。

　　圖三　失敗圖㈡　白1向左邊扳方向正確，但白3立下卻錯了，黑4、6在右邊扳粘後白成「刀把五」，黑8點後白已嗚呼！

　　圖四　失敗圖㈢　白1扳，黑2擋時白3團，希望黑在5位打、白4位應成劫爭。而黑4卻在裡面點。

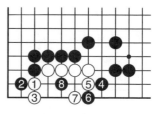

圖一　白先

　　圖五　正解圖　白1扳時黑

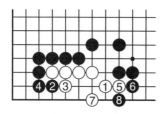

圖二　失敗圖㈠

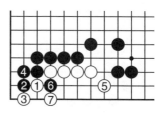

圖三　失敗圖㈡

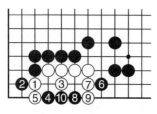

圖四　失敗圖㈢

圖五　正解圖

2扳，白3連扳才是正確下法。黑如在6位打，則白即於7位打成劫爭。黑4粘，白5就到右邊擴大眼位，黑6打，白7反打成劫！

第三十六型　黑先

圖一　黑先　此型白棋已有一隻眼了，而下面白有A位打吃黑一子的手段，黑棋還會對白棋產生威脅嗎？

圖二　失敗圖　黑如在A位點，則白即2位打可活。現在黑1扳，白2打，黑3企圖

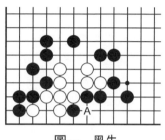

圖一　黑先

做劫，但白4長出打黑兩子，黑5粘上，白6曲下後肯定已活了。

圖三　正解圖　黑1到一線虎是做劫要點，白2只有做眼，黑3立下是先手便宜，黑5拋入成劫爭。黑1一手看似簡單，但如在實戰中能下出來，說明棋藝有了一定水準。

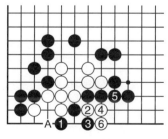

圖二　失敗圖

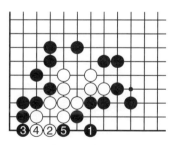

圖三　正解圖

第三十七型　黑先

　　圖一　黑先　左邊五子黑棋如何利用右邊白棋的斷頭求得一線生機呢？

　　圖二　失敗圖　黑1打正確，但黑3打過於急躁了。白4立，好！黑不能做活了。白4如在A位提，則黑即B位做眼，白C位扳，黑即於4位拋入，成劫爭。

　　圖三　正解圖　當白2曲打時，黑3到一線反打，好手！白4只有曲，黑5打後白6提，成劫爭。

　　圖四　參考圖　當圖三中白4改為提時，黑5打，白6提，黑7打時白8粘上，黑9活。白8如改為9位扳，則黑即3位提，依然是劫爭。

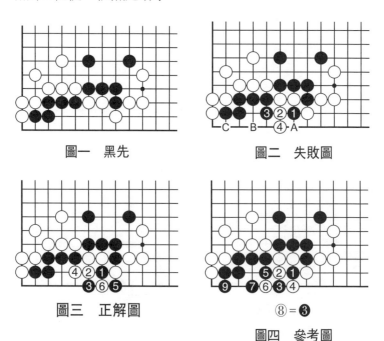

圖一　黑先　　　　　　圖二　失敗圖

圖三　正解圖

⑧＝❸

圖四　參考圖

第三十八型　白先

圖一　**白先**　這也是常見之型，白棋一殘子◎是關鍵。

圖二　**失敗圖㈠**　白1扳，黑2粘上，至黑6吃三子白棋，以後黑棋A位和3位必得一手，可活。

圖三　**失敗圖㈡**　白1點後，白3長出殘子，黑4打後活。白如A位扳，則黑在1位虎即活。

圖四　**正解圖**　白1夾是出乎意料的一手棋，黑2打時白3在右邊打，黑4是正應，白5提成劫爭。

圖五　**變化圖**　白3打時黑4提，白5就長出殘子，以後A位倒撲和B位打吃必得一處，黑死。另外，白1夾時，黑2如在A位粘，則白即5位長出，黑C位打，白4位退回一子，黑不能活。

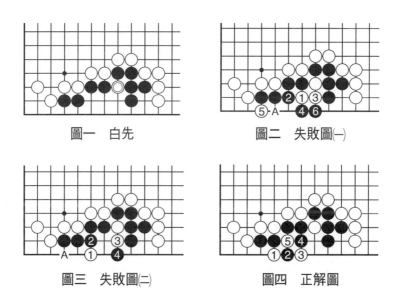

圖一　白先　　　　　　　圖二　失敗圖㈠

圖三　失敗圖㈡　　　　　圖四　正解圖

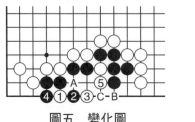

圖五　變化圖

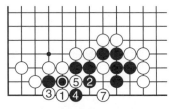

圖六　參考圖　❻＝◉

　　圖六　參考圖　白1扳時黑2到裡面曲下，白3退回，黑4打，白5提兩子黑棋，黑6反提白一子時白7到裡面點入，黑不能活。

第三十九型　白先

　　圖一　白先　此型在實戰中不常見到，是《玄玄棋經》中的一題，但閱讀本題的各種變化，可以得到不少啟發。

　　圖二　失敗圖㈠　白1向裡長，黑2打，白3到右邊斷，黑4提白兩子，白5打時黑6做出一隻眼，以後黑可以做活了。白3如在4位接，則黑3位粘上，白如在6位長，因黑還有5位一口氣，可在A位打成「直四」，也可脫先，等白5位緊氣後形成雙活。

　　圖三　失敗圖㈡　白1斷，黑2提，白3當然要點

圖一　白先

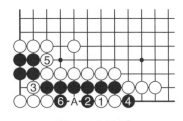

圖二　失敗圖㈠

入，黑4到右邊打白兩子，同時形成了一隻眼。白5擠入，黑6提白兩子後成另一隻眼，白如在A位打吃，則黑即到右邊粘上，活棋。

　　圖四　正解圖　由於此型比較複雜，所以分解細一點。白1在◎一子隔一路托入，是很難想到的一手好棋。黑2斷，白3到左邊斷，由於氣緊，黑在6位不入子，只好4位提。白5緊氣，黑6打，白7提黑四子。

　　圖五　接圖四　圖四中白7提去黑四子後，黑8打白五子，似乎很典型，但是白9卻多送一子，妙不可言！黑10提去白六子。

　　圖六　接圖五　白11到裡面斷，黑12打時白13立下又多送一子，黑14在外面打，白15在上面擠打，黑16提得白兩子。

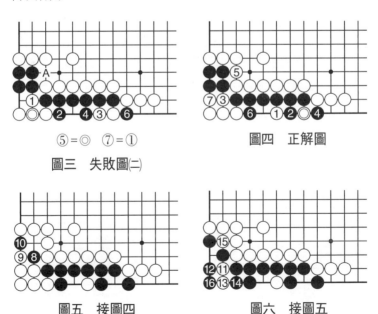

⑤＝◎　⑦＝①

圖三　失敗圖㈡

圖四　正解圖

圖五　接圖四

圖六　接圖五

圖七　接圖六　當黑16提白兩子時，白17又出奇招，撲入，黑18只有提，於是白19提成白無憂劫。

圖八　變化圖　白1托入時黑2改為在裡面打，白3就在右邊接上，黑4提白一子，白5斷。黑A、B兩處均不能入子，不能活。黑2如改為5位粘，則白即4位接，即使黑2位打，白3位粘上後角上成了「盤角曲四」。

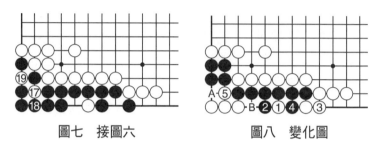

圖七　接圖六　　　　　　　圖八　變化圖

第四十型　白先

圖一　白先　黑棋角上已有一隻眼，而右邊空間不大。白如A位擠，則黑B後即成另一隻眼；白如C位打，則黑D位粘上即活。那白棋還有手段嗎？

圖二　正解圖　白1撲入是唯一可以讓黑棋不能做眼的一手棋。黑2也是正確應手，白3提子，黑4打時白5到

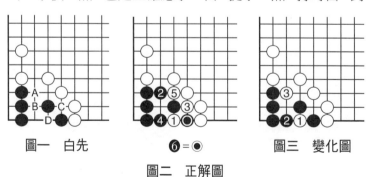

圖一　白先　　　　　❻＝◉　　　　　圖三　變化圖

圖二　正解圖

上面擠，黑6提成劫爭。

　　圖三　變化圖　白1撲入時，黑2如提，則白3一擠黑即嗚呼了！

第四十一型　白先

　　圖一　白先　此型黑棋看上去好像眼位很豐富，但是白棋仍然有機可乘。

　　圖二　失敗圖　白1在外面擠太隨手了，黑2粘後白3扳，黑4提成了「三眼兩做」，活棋。白如在A位點，則黑即3位立下，白已無後續手段了。

　　圖三　正解圖　白1扳，黑2打時白3在上面擠，黑4提，白5也提黑兩子，黑6立下做眼，白7提成劫爭。

　　圖四　變化圖　白1扳時黑2提，以為是「三眼兩做」，可是當白3長入後白A、B兩處必得一處，黑不能活。

圖一　白先

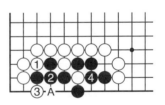

圖二　失敗圖

圖三　正解圖

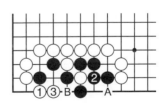

圖四　變化圖

第四十二型　白先

　　圖一　白先　白棋四子僅兩口氣，不能有所鬆懈。白如在 A 位提，則黑 B 位立下即成「有眼殺無眼」，白不行！

　　圖二　失敗圖　白1夾，黑2提白一子，就算白3提一子黑棋，黑4也可以脫先。等白在●位粘上時，黑6再於外面緊氣，等白 A 位粘時再緊氣也來不及了。

　　圖三　正解圖　白1多送一子，妙！黑2提，白3更是很難想到的一手棋，黑4只好提，白5後成劫爭。黑4如5位粘，則白即1位「雙倒撲」，白不活。

圖一　白先

❹脫先　⑤＝●

圖二　失敗圖

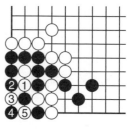

圖三　正解圖

第四十三型　白先

　　圖一　白先　黑棋似乎眼位很充分，但是白有一子◎「硬腿」就可以生出棋來。

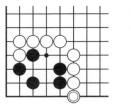
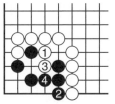
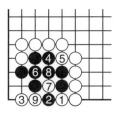

　　圖一　白先　　　　圖二　失敗圖　　　　三　正解圖

　　圖二　失敗圖　白1在上面缺口處入手，黑2到下邊擋，白3再沖，黑4接上已成活棋。

　　圖三　正解圖　白1利用「硬腿」向裡沖才是正解。黑2擋，白3點，黑4擴大眼位，白5擠，黑6後白7撲一手再於9位打，成劫爭。

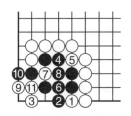

圖四　變化圖

　　圖四　變化圖　圖三中黑6改為下面粘，白7仍然撲入，黑8提後白9尖是好手，白11做眼，黑反而不活。

第四十四型　白先

　　圖一　白先　黑棋馬上可以在A位打，所幸的是白棋先手，但白如在A位粘，則黑B位就淨活了。那白棋在何處入手呢？

　　圖二　正解圖　白1點入，黑2粘上，白3多送一子是絕妙好手。黑4提後……

　　圖三　接圖二　接下來白5撲入，黑6只好在上面曲，白7提成劫。黑有A位打、白B位立的本身劫材。

　　圖四　參考圖　當圖三中白5撲時，黑6如提，則白7就到上面破眼，黑8到左邊打，白9立下，黑死。

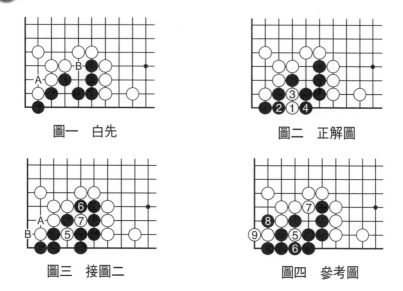

圖一　白先　　　　　　　　圖二　正解圖

圖三　接圖二　　　　　　　圖四　參考圖

第四十五型　白先

圖一　白先　此型雖是死活題，但關鍵是左邊三子白棋和三子黑棋的相互攻殺，白子比黑子少一口氣，但白棋可以利用角上特殊性生出棋來。

圖二　失敗圖㈠　白1直接在上面扳，黑2尖是好手，白3緊氣，黑4擋後至黑6，白被吃。黑如3位擋，則白即在2位跳入，黑不活。

圖一　白先

圖二　失敗圖㈠

　　圖三　失敗圖㈡　白1在下面緊氣，黑2擋，白3在上面扳時黑4曲，是不吃虧的好手。白如在A位緊氣，則黑即4位托，黑棋官子損失不小。

　　圖四　失敗圖㈢　白1採取夾，黑2沖，白3扳時黑4在左邊打，右邊三子白棋無疾而終，白棋什麼便宜也沒撈到。

　　圖五　正解圖　白1在「一・二」路點入是妙手，黑2擋，白3扳，黑4扳時白5到上面扳，成為劫爭。白4如改為A位打，則白即B位擠入，仍是劫爭。

　　圖六　參考圖　白1點入時，黑2如緊白棋氣，則白3就到上面托；黑如A位斷，則白B位打，黑被吃；黑如C位吃，則白即A位接上，黑吃三子白棋也不過成了「曲三」，不能活。

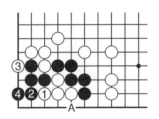

圖三　失敗圖㈡

圖四　失敗圖㈢

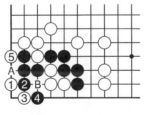

圖五　正解圖

圖六　參考圖

第四十六型　白先

　　圖一　白先　此型在實戰中經常見到。如能仔細玩味，舉一反三，從中吸取經驗，則再碰到這類形狀時就會應付自如了。

　　圖二　失敗圖㈠　白1在外面扳，黑2立下是好手，白3點，黑4老實粘上。白5到上面接，黑6放棄上面四子在角上撲入，至黑8成「脹牯牛」，黑活，白只有在A位後手吃黑四子。

　　圖三　失敗圖㈡　白1到角上斷也是常用殺棋手法。但黑6提後，白也只好在A位粘上，眼看黑在B位做活，和圖二一樣白只能在C位後手吃黑四子了。

　　圖四　失敗圖㈢　白1夾是正確方向，可是當黑2虎打時白3點卻次序弄錯了，黑4粘後白5已是無用之著了，黑6後黑活。

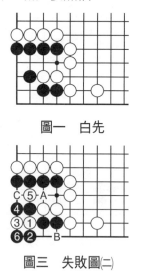

圖一　白先

圖三　失敗圖㈡

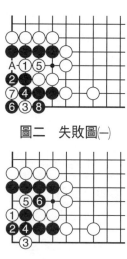

圖二　失敗圖㈠

圖四　失敗圖㈢

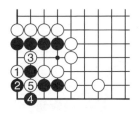

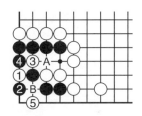

圖五　正解圖　　　　　　　圖六　變化圖

　　圖五　正解圖　白1夾時黑2
虎打，白3到外面打才是正解，黑
4也是正應。白5提成劫爭。黑2如
在3位接，則白即5位斷，黑死！

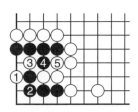

圖七　參考圖

　　圖六　變化圖　當白3在上面
打時，黑4改在左邊一線擠入打，
此時白在5位點才正確。以下黑如A位提白3一子，則白
即B位擠入，黑成「金雞獨立」，不活！黑如B位粘，則
白即A位接，黑仍不活。

　　圖七　參考圖　白1夾時黑2如改在下面粘上，則白
3挖，黑4打時白5反打，黑五子被倒撲，黑不能活。

第四十七型　白先

　　圖一　白先　黑棋空間
不小，白棋從哪裡下手才能
生出棋來呢？

　　圖二　失敗圖㈠　白1
點似是而非，黑2當然粘
上，白3長入，黑4擋，白5
斷，至白9是防黑在此托成

圖一　白先

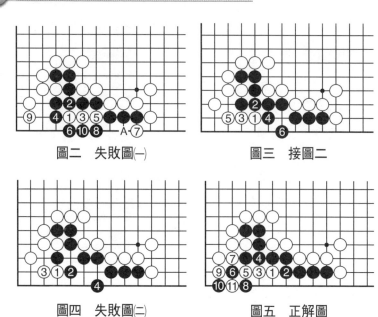

圖二　失敗圖(一)　　　　圖三　接圖二

圖四　失敗圖(二)　　　　圖五　正解圖

眼，但黑10提後A位和3位
黑棋可得一處，活棋。

　　圖三　接圖二　白3如
改為向左長出，黑4即在右
邊擋，白5不得不長回，黑
6活。

圖六　變化圖

　　圖四　失敗圖(二)　白1
雖是常用殺棋手段，但黑2虎後白3退，黑4在一線虎後
即活。白1如改為3位尖，則黑仍在4位即可活。

　　圖五　正解圖　白1在二線夾，黑2粘上是正應，白
3長，黑4當然粘上，白5再長時，黑6扳是必然抵抗，白
7斷後至黑10扳，白11提成劫爭。

　　圖六　變化圖　白1夾時黑2如在左邊扳，則白3就

長打黑兩子，黑4只有粘上，白5先扳一手後再於左邊7位小尖，黑棋反而不活。

第四十八型 白先

圖一 白先 黑棋圍地不大，但彈性不小，殺棋大方向有壓縮和填塞兩種手法，此型白棋將採取什麼手法呢？

圖二 失敗圖(一) 白1夾是填塞，黑2立下阻渡，白3、黑4當然一手，白5、7、9繼續填塞，可是經過交換至黑12，白棋被吃。

圖三 失敗圖(二) 白1到外面壓縮，可是方向錯了，黑2立下，白3曲，黑4擋，白5當然點，黑6團是妙手！以後A、B兩處必得一處，可以活棋。

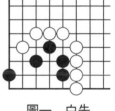

圖一 白先

圖四 正解圖 白1在左邊擠才是正解，黑2依然立下，白3曲，黑4擋後白5再點，黑6接，白7撲一手後再於9位擠成劫爭。

圖五 變化圖 白1擠時黑2改為在二線曲，白即在3、5、7三處壓

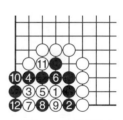

圖二 失敗圖(一)

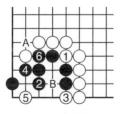

圖三 失敗圖(二)

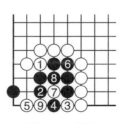

圖四 正解圖

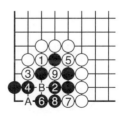

圖五 變化圖

縮，然後9位提成劫爭。黑6如改為7位擋，則白6、黑A、白B後仍是劫爭。

第四十九型　白先

　　圖一　白先　白棋僅三子在角上，形狀也不完整，如何擴大領域才有活棋的可能？如在A位退，則黑B位夾白即玩完了。

　　圖二　失敗圖　白1在上面平，黑2扳後再4位點，白5虎，黑6擠，白7後只有在9位做劫。黑10提成劫，但此劫白在A位粘上後還要打劫，是兩手劫。白吃虧，不算正解。

　　圖三　正解圖　白1在一線立下，黑2壓縮，白3擋後黑4點，白5靠下，黑6打後白7反打，黑8提成劫爭。

圖一　白先

圖二　失敗圖

圖三　正解圖

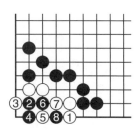

圖四　變化圖

白棋應該滿足了。

圖四　變化圖　白1立時黑2夾也是一法，白3扳阻渡，黑4立下，白5靠是要點，黑6曲打，白7頂，黑8提後還是劫爭。

第五十型　白先

圖一　白先　此型可以說和三塊棋有關，上面一塊白棋未活，角上四子也很危險，而右邊兩子白棋◎有被吃的可能。圖一其中變化很有趣味，而且從中可以悟出一些棋理來。

圖二　失敗圖㈠　白1夾當然可以殺死黑棋，黑2粘上，白3不得不渡過，於是黑4到右邊吃白兩子。而上面白棋是無疾而終。

圖三　失敗圖㈡　白1點入，黑2擋，白3渡過，黑4扳吃兩子白棋，白5是一手有迷惑性的棋，黑如隨手在A位

圖一　白先

圖二　失敗圖㈠

圖三　失敗圖㈡

提，則白即6位拋劫，上面白棋可劫活。現在黑6立下，白無好手。

　　圖四　失敗圖㈢　白1位扳，黑2跳下是正應，以後A、B兩處可得一處。黑2如C位曲，則白2位頂，以下黑沒有好應手。

　　圖五　正解圖　白1先扳，黑2只能虎，如A位粘，則白即6位退，黑不活。白3點入，妙手！黑4團，白5退回後黑6只有在左邊扳，白7拋入，成劫爭。

　　圖六　變化圖　圖五中白3點時黑4到右邊扳吃白兩子，白5位沖後於7位渡回，黑8不讓白棋做眼，過分！

　　圖七　續圖六　白9粘上，黑10只有立下，白11粘

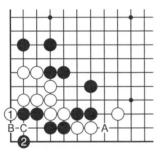

圖四　失敗圖㈢

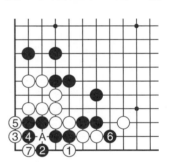

圖五　正解圖

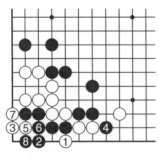

圖六　變化圖

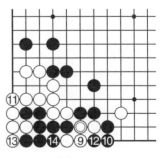

圖七　續圖六　　⑮＝◎

後黑12打，白13也打，黑14雖提得白四子，但白在◎位打全殲黑棋，形成實戰中少見的「倒脫靴」。

第五十一型　白先

　　圖一　白先　黑棋看似很完整，不易殺棋，但白可以利用右邊◎一子生出棋來。

　　圖二　失敗圖　白1扳，黑2擋，白3點後在5、7位連爬兩手，黑8提得三子白棋，最後在12位做活。

　　圖三　正解圖　經過白1、黑2交換後，白3到一線對黑●一子夾才是正確下法。黑4長，白5就到左邊夾，黑6拋入，白7提成劫！

　　圖四　參考圖　黑4如改為打，則白5即長入，黑6不得不粘上，白7再長一手，黑不能活。

圖一　白先

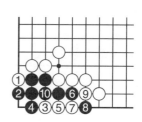

⑪＝⑦　⑫＝⑤
圖二　失敗圖

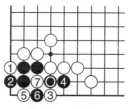

圖三　正解圖

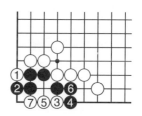

圖四　參考圖

第五十二型　白先

圖一　白先　黑棋看似眼位很豐富，但是仍有缺陷。白棋只要找到要點，就有棋可下。

圖二　失敗圖　白1打，黑2粘上後白3扳，黑4擋後已成「直四」，活棋。

圖三　正解圖　白1從右邊壓縮，黑2打時白3在右邊擠，正確！黑4提，白5打，黑6只有粘上，白7提成劫爭。

圖四　變化圖　當白3在右邊擠時，黑4改為粘上，白5點入，黑6做眼，白7多送一子後再於9位撲入，黑不活。

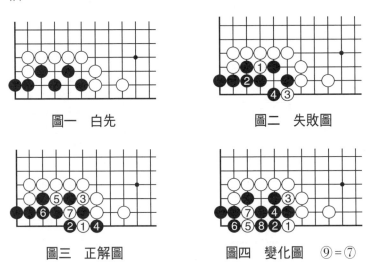

圖一　白先　　　　　　　圖二　失敗圖

圖三　正解圖　　　　　　圖四　變化圖　⑨＝⑦

第五十三型　白先

圖一　白先　白棋僅兩子，還有活動餘地嗎？

　　圖二　失敗圖　白1點「三・三」是經常做活時的一手棋，但在此型中黑2沖後再4位夾，白5扳，黑6退後白7只好立下，但黑8在上邊擋後白已無法做活了。

　　圖三　正解圖　白1比圖二向下多跳一路才是正解。黑2飛下破壞眼位，白3沖，黑4沖時白5擋住，黑6長，白7夾是關鍵，至黑10成劫爭！

　　圖四　變化圖　圖三中白7如改為一線扳也可以，至白11，黑如9位粘，則白可A位提，黑9位點，白B位托可以活棋，仍是劫爭。

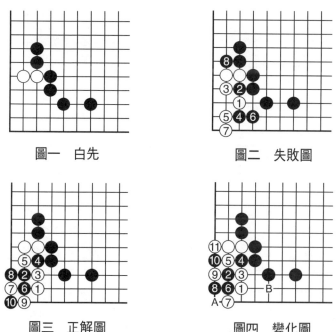

圖一　白先　　　　　　　　圖二　失敗圖

圖三　正解圖　　　　　　　圖四　變化圖

　　《發陽論》是圍棋死活方面的經典著作，是日本著名棋家桑原道節於1713年所著。此書是一部高級教材，一直被視為圍棋方面的秘籍，直到1914年後才逐漸傳出。

現從本書中選出若干有關劫的死活方面的題目，供讀者參考。

第五十四型　黑先

圖一　黑先　黑棋要吃角上白三子，只能透過劫爭。但白有更強的應手。

圖二　劫爭圖　黑1粘上，白2曲，黑3當然沖，經過交換，黑7拋入成劫爭。

圖三　基本圖　白6立下是最強抵抗。黑如在上面提白一子，則白在A位填塞，黑提即成「牛頭六」，白在◎位點後黑不活。那黑棋如何對應呢？

圖一　黑先

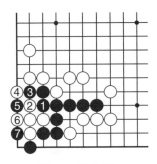

圖二　劫爭圖

圖三　基本圖

圖四　參考圖　白6立時黑7只有向外沖這條路了，白8擋是當然的一手。黑9斷，白10在下面打有些過分，到黑13時白棋為防止征子不得不粘上，黑15曲下後白也只好到白22後手做活，黑23提白一子，白棋失敗。白16

圖四　參考圖　　　　　　圖五　變化圖㈠

圖六　變化圖㈡

㉑＝⑳　㉒＝⑱　㉓＝⑲
圖七　變化圖㈢

如在23位接，則黑即A位扳，白不活，雙方拼氣白不利。

　　圖五　變化圖㈠　白10只好改在黑9右邊打，黑11位長、13位曲後白14擋，黑15點不是好點。白16是妙手！黑17擠入時白18先打一手再於20位打，黑棋不活。

　　圖六　變化圖㈡　當圖五中黑15點時白如在16位擋，則黑即於17位擠，白只有18位立下，黑19打後取得先手到上面21位提，黑活。

　　圖七　變化圖㈢　白12擋時，黑13先到中間擠試白棋應手，白14粘上，黑15緊氣，白16後黑不能18位粘，

圖八　正解圖

只有在17位提白一子，白18撲，黑如20位提則黑不活，於是就在19位多送一子，以下互提，形成長生劫。白棋不划算。

　　圖八　正解圖　當白12擋時，黑13到中間先擠才是正確次序，白14虎是不願意下成「長生劫」的下法。對應至黑19提成劫爭。

第五十五型　白先

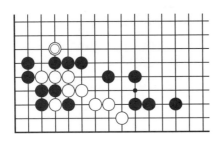

圖一　白先

　　圖一　白先　白棋空間不大，但仍有活動餘地，而且外面一子白棋◎是有相當作用的。

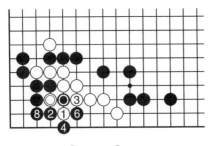

⑤＝◎　⑦＝●

圖二　失敗圖

　　圖二　失敗圖　白1打，黑2提，白3打時黑4到下面打，白5提得一子，黑6就到裡面打，白7粘上，黑8也到外面粘，白已不活。

圖三　黑棋失敗　白1立下是棄子手段，黑2擋，白3再立，黑4太老實！於是白5、7利用棄子緊氣，然後在9位補斷。白11位尖後A、B兩處必得一處，可以活棋，黑棋失敗。

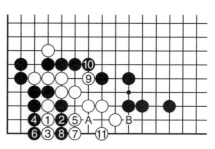

圖三　黑棋失敗

圖四　參考圖　當白3立下時黑4曲是強手，白5就到上面先沖一手，等黑6擋後白再於7位斷，黑8不能不打，白9跳，妙！黑10緊氣，白11粘上，黑12再緊氣，白13立下，黑14打，於是白到上面15位打、17位長，白活，黑棋無所得。

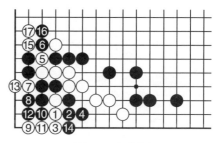

圖四　參考圖

圖五　正解圖　當白9跳時，黑10立下也是妙手，白11在外面緊氣，以下相互緊氣，至黑16拋劫。此型變化有趣且精妙！多玩味一下自有收穫。

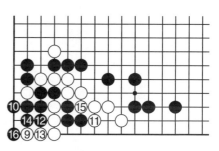

圖五　正解圖

第五十六型　黑先

圖一　黑先　黑棋子數不多，而且活動餘地也不大，但是白棋的封鎖卻不怎麼完整，黑還是有活動餘地

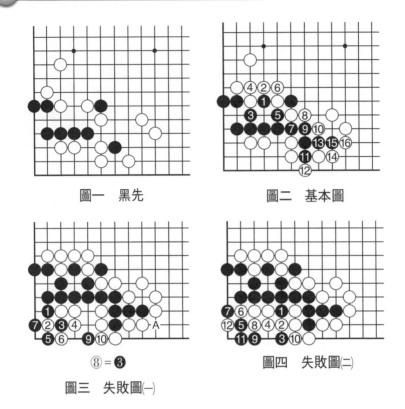

圖一　黑先　　　　　　圖二　基本圖

⑧＝❸

圖三　失敗圖㈠　　　　圖四　失敗圖㈡

的。

　　圖二　基本圖　在這裡先介紹一下黑棋開始時的必要下法，再討論一下各種變化。

　　黑1先挖，經過3、5位打後再7位沖出，到白16擋後黑棋怎麼下呢？

　　圖三　失敗圖㈠　黑1曲後在3位斷再5位打，企圖製造劫爭。可是白8粘上後反而更加完整了，黑9點不過是一手沒用的棋。白10粘上後白A位斷頭毫無利用價值了。

　　圖四　失敗圖㈡　黑1沖是想給白棋多製造幾個斷

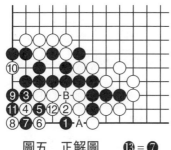

圖五　正解圖　⑬ = ⑦

圖六　變化圖

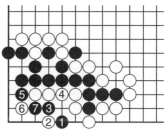

圖七　參考圖

頭，黑3夾是好手，但是遲了。黑5跳，白6沖後再8位團，黑9扳，白10粘上後由於黑3一子被吃。黑仍然失敗。

　　圖五　正解圖　黑1點，好手！白不能A位粘，如粘則黑B位沖即可吃去角上兩子白棋。白2曲，此時黑再於3位曲，白6打時，黑7撲入，妙！黑9立，白10只有點，於是黑11擠入，至黑13成劫爭。

　　圖六　變化圖　黑1時白2如改為靠，則黑3打，白4擠，黑5提後白6只有打，黑7擠入還是劫爭。

　　圖七　參考圖　圖六中黑3打時，白4如改為上面粘，黑即5位曲，白6扳，黑7斷後黑淨活。白6如在7位曲，則黑即6位長入，也是活棋。

第五十七型　黑先

　　圖一　黑先　白棋內有一子黑棋◉，黑棋如何利用這一子和白棋如何盡力防止這子黑棋的活動，是本型的兩個

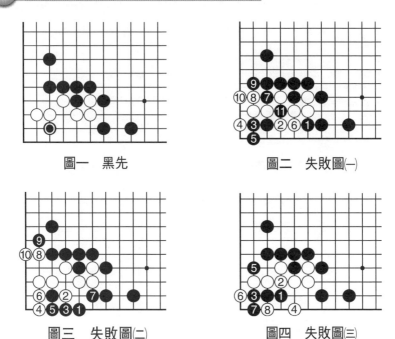

圖一　黑先　　　　　　　　圖二　失敗圖㈠

圖三　失敗圖㈡　　　　　　圖四　失敗圖㈢

看點。

　　圖二　失敗圖㈠　黑1向裡面平是壓縮白棋，白2虎，黑3是必然的一手，白6、8不斷擴大領域，至黑11提成緊氣劫。但黑有更有利的下法，所以本圖不算成功。

　　圖三　失敗圖㈡　黑1飛是常用渡過手段，但是在這裡不是官子，所以不當。白2虎後再4位跳下，6位粘是先手，黑7拉回四子，白8到上面托後再10位立下，角上已活，黑棋更加不爽。

　　圖四　失敗圖㈢　黑1向外長是正確下法，可是黑3卻是過分之著，白4跳下，好手！黑5尖頂，白6一邊阻渡，一邊緊氣，白8撲入後白棋被吃。

　　圖五　白棋失誤　白4如改為擋，雖然至白8撲好像

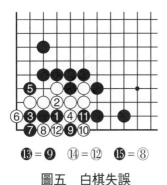

⑬＝❾　⑭＝⑫　⑮＝⑧

圖五　白棋失誤

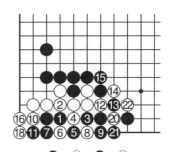

⑰＝⑧　⑲＝⑥

圖六　失敗圖（四）

和圖四一樣，但是黑9扳後至黑15，白成「刀把五」不能活。

圖六　失敗圖（四）　黑3想從右邊救回兩黑子，白4沖後在6、8位撲入，給黑棋造成了有可能接不歸的斷頭，然後白12位沖、14位打，白20先

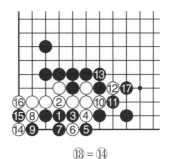

⑱＝⑭

圖七　正解圖

撲再22位打是好手，最後成劫爭，而且是緊氣劫。黑棋沒什麼便宜。

圖七　正解圖　黑3從左邊向右長才是正解。白6撲還是在製造斷頭，以下經過雖和圖六相似，但這是黑棋的兩手劫，而且即使劫敗，損失也比圖六少得多。

第五十八型　白先

圖一　白先　左邊六子白棋可以逃出，如黑棋不准其和外面三子白棋連通，那結果如何呢？

圖二　出逃經過　這是白棋向外逃跑的經過，黑棋不

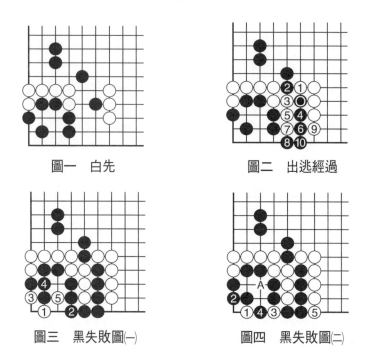

圖一　白先　　　　　　　　圖二　出逃經過

圖三　黑失敗圖㈠　　　　　圖四　黑失敗圖㈡

讓白棋吃黑一子●，所以形成了這個圖形，下面就是圍繞此圖的下法。

　　圖三　黑失敗圖㈠　　白1托是正解，也是唯一一手棋。但黑2在一線粘上並非最佳應手。白3拋入，黑4粘上，白5挖後成了緊氣劫。

　　圖四　黑失敗圖㈡　　白1托時，黑2如到左邊團上，則白3撲入，好手！黑4提後白5打，黑不能3位粘，如粘則白即A位雙打，黑反而不活。

　　圖五　黑失敗圖㈢　　黑2接上，白3馬上拋入，仍是緊氣劫。黑如A位粘上，則白即於B位撲入後再C位打，黑子接不歸，白子逸出。

　　圖六　正解圖　　黑2到裡面老實團上才是正解，白3

圖五　黑失敗圖(三)

圖六　正解圖

拋入後黑4提，成劫。而且以後白還要在A位提一次劫。
這就是對黑有利的「兩手劫」，所以以此圖為正解。

第五十九型　黑先

圖一　黑先　黑棋被圍在裡面，且白棋週邊也很嚴
密，黑棋如想逃出並不容易。

圖二　黑棋出逃圖　這就是黑棋向外出逃的經過。黑
1沖，白2擋後黑3當然要粘上，白4長出，黑5曲，白6
渡過，黑7打，白8接上後黑棋怎麼下呢？

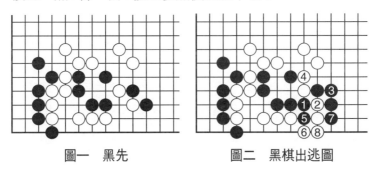

圖一　黑先　　　　　圖二　黑棋出逃圖

圖三　失敗圖　黑在3位抱吃白一子，白4打後再6
位封住，黑7下沖時，白8先打一手，好！白10渡過後以
下是必然交換，最後黑被包住做不活。

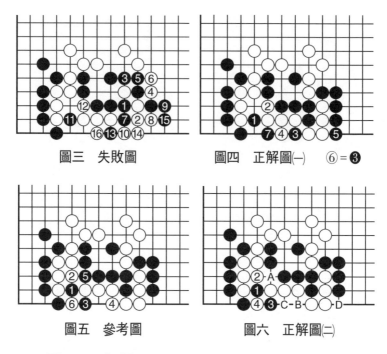

圖三　失敗圖　　　　　圖四　正解圖㈠　　⑥＝❸

圖五　參考圖　　　　　圖六　正解圖㈡

　　圖四　正解圖㈠　接圖二，黑1先在左邊挖，好手！白2曲後黑再3位撲入，5位打，白6接上後黑7拋入，白棋接不歸，只好成劫爭。

　　圖五　參考圖　圖四中黑1挖時白2改為打，黑3即虎形成劫，白4到下面粘，黑5即斷，白6只好提劫。

　　圖六　正解圖㈡　當黑3做劫時，白應馬上提劫才是正解，白如劫材不夠可A位粘，黑B位撲，白C位提，黑D位打後白四子接不歸，黑棋逸出。但本圖損失比圖五小得多。

第六十型　黑先

　　圖一　黑先　黑棋僅七子，而白棋似乎包圍得很嚴

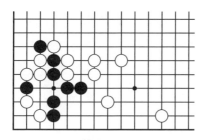

圖一　黑先

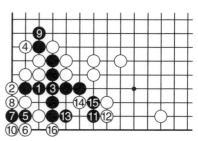

圖二　失敗圖

實，黑棋還有活路嗎？能做成劫爭就相當滿意了。

　　圖二　失敗圖　黑1接回一子，過急！白2當然渡過，黑3粘，白4打。黑11起開始不斷擴大眼位，但白14正中要害，黑棋不能活。

　　圖三　白棋失誤㈠　黑1嵌入是好手，白2打，白4粘是不想讓黑棋做活。以下是雙方必然對應，其中黑15點是不可省的一手棋。至黑19白棋被吃。

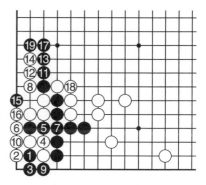

圖三　白棋失誤㈠

　　圖四　白棋失誤㈡　黑1嵌時白2粘上結果如何呢？至白4渡過，白6到上面打時，黑7、9到角上成了一隻眼，白

圖四　白棋失誤㈡

12到右邊破眼，過分！黑13就長出，至黑19扳白棋被吃。

圖五　正解圖

圖六　參考圖

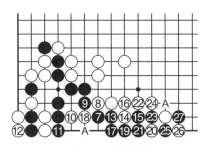

圖七　變化圖

圖五　正解圖　白2到角上打後再4位立下是強手！黑5退，白6渡過後黑7擴大眼位，至白14成劫爭。

圖六　參考圖　當黑9曲時，白10企圖按圖二點死黑棋，可是由於黑11是先手，白12提後黑13擋，白14點至黑17粘成雙活，白棋不爽。

圖七　變化圖　當黑7飛下時，白8馬上沖是強手，變化比較複雜。其中黑17曲下是妙手，白18如A位尖，則黑19粘成為雙活，至白28提雖是白先手劫，但是一旦黑劫勝在A位提，則白損失慘重，所以白應以圖五為正解。

第六十一型　白先

圖一　白先　這顯然不是實戰中出現的局面，這是有趣的排局，全盤征子，最後結果卻出人意料。

圖二　經過圖㈠　征子從左下角白1撲入開始。接下來黑46和黑98的撲至關重要。

圖一 白先

❹=① ❿=⑦ ㊻=㊸ ⑱=�95

圖二 經過圖(一)

圖三　經過圖(二)

圖三　經過圖(二)

接著圖二再征下去，白1即是接圖二黑120。

⑪ = ◎

圖四　經過圖(三)

圖四　經過圖(三)

再征下去結果出人意料。

白1繼續征是上圖中白101。

最後至黑48提成了三劫連環，不能不為此盤作者之精巧排局而嘆服。

　　《玄玄棋經》又名《玄玄集》，是元代的圍棋名家嚴德甫、晏天章等人陸續合編而成。其中有三卷死活題，大多源於實戰，構思嚴謹、精巧，歷來被學圍棋者奉為圭臬。此書的死活題大多都有命題，其命名多用成語，而且非常符合棋局內容，這也是被學棋者欣賞的一方面。日本的圍棋死活題多受其影響。

　　現選出此書有關劫爭的死活題以供讀者欣賞、學習！

第六十二型　黑先　蒼鷹搏兔

　　圖一　黑先　白角並不完整，黑棋要抓住目標，在白棋空裡生出棋，要有殺氣才行。

　　圖二　失敗圖　黑1在左邊打有些盲目，白2粘後黑3又企圖向上擴大地域。可是黑7長後白8打，黑不能活。

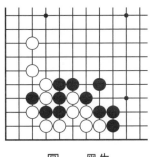

圖一　黑先

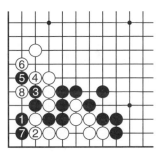

圖二　失敗圖

　　圖三　正解圖　黑1到下面打才是正解，黑3打是棄子，為的是在5位長，7位打是先手長出氣來。黑9點，好手！白10只好粘上，黑11扳，白12撲不可少，黑13提後白14成劫爭！

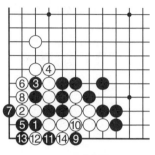

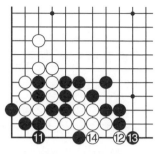

三　正解圖　　　　　　　　圖四　參考圖

　　圖四　參考圖　　圖三中黑11如改為立下也可，但結果是白棋寬氣劫！還是以圖三為正解。

第六十三型　黑先　七星勢

　　圖一　黑先　此型因白棋七子頗似北斗七星而得名。白棋看似空間不小，但仍有缺陷，就看黑棋如何抓住時機！

圖一　黑先

　　圖二　失敗圖　黑1在一線打，失誤！白2簡單跳下就活了。黑3提後白4粘上，角上已活。

　　圖三　參考圖　黑1打時白不能在2位粘，如粘，則

圖二　失敗圖

圖三　參考圖

黑3點後再5位扳，白6位斷，黑7虎後白不活。

圖四 正解圖 黑1到裡面點是很難想到的一手棋，白2是正應，黑3打，白4只有做劫。

圖五 變化圖 黑1點時白2盡力擴大地域，黑3點是好手，白4打時黑5粘上，白6不得不粘，黑7打，白不活。

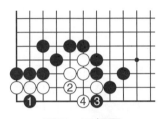

圖四 正解圖

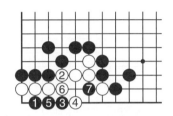

圖五 變化圖

第六十四型 白先 穹廬勢

圖一 白先 此型比金櫃角多一路，形狀像個房頂，故以「穹廬」為名。黑棋空間似乎很大，但是角上有其特殊性，白棋只要利用得當還是有棋可下的。

圖二 失敗圖 白1在上面夾，黑2夾後白3再扳，黑4擋後黑A、B兩處可得一處，活棋。

圖一 白先

圖二 失敗圖

圖三　正解圖　白1到二線扳才是正確下法，黑2扳是必然的一手，白3夾是出乎意料的好手，黑4接上是最佳應手。白5渡過，黑6打，白7反打成劫爭。

圖四　參考圖　白3夾時黑4改為在右邊打，白5在裡面反打後再7位尖，至白11做出一隻眼來。黑12向右長，由於白有◎一子，白13可以托，黑做不出眼來。結果形成了白棋「有眼殺無眼」。

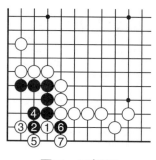

圖三　正解圖

圖四　參考圖

第六十五型　黑先　鷹拿群鷺

圖一　黑先　將裡面白子比喻成一群白鷺，外面黑子成了老鷹，但黑棋裡面一子●才起決定性作用。

圖二　失敗圖　黑1打是正確的一手棋，但黑3卻錯了，白4打，黑5只好倒撲白兩子，白6提後白活。黑3如在A位打，則白即6位打後再B位粘上，白也活了。

圖三　正解圖　黑1打後再3位立下是奇妙的一手棋。白4曲是正應，黑5到上面破眼，白6拋劫，黑7提成劫。黑5如在7位拋劫，則白6位提，黑成了後手劫。

圖四　參考圖　當黑3立時白4不在A位曲而改為

圖一　黑先

圖二　失敗圖

圖三　正解圖

❾＝●

圖四　參考圖

立，黑5依然到上面破眼，當白

6打時黑7多送一子，好！白8提，黑9到裡面打，形成了
「倒脫靴」，白不活。

第六十六型　白先　八士醉桃源

　　圖一　白先　將中間八子黑棋比喻為八士，黑棋看上
去眼位很豐富，但白仍有機可乘。

　　圖二　失敗圖　白1點入是要點，但黑2沖時白3渡
過，失誤！黑4後黑A、B兩處可得一處，是「三眼兩
做」活棋。

　　圖三　正解圖　當黑2擋時白3多送一子，妙手！黑
4打是正應，白5在外面擠，黑6提時白7撲入，黑8只好

圖一　白先　　　　　　　圖二　失敗圖

圖三　正解圖　　⑦＝③　　　圖四　參考圖

做眼，白9提後成劫！

　　圖四　參考圖　當白3時黑以為白無法在A位渡過，而到中間4位粘上做眼，可是經過白5、黑6、白7、黑8、白9打後黑中間並不能成眼，黑棋不活。

第六十七型　白先　八聖擒妖

　　圖一　白先　八聖是指下面八子白棋，如何在黑棋裡面生出棋來是關鍵。

　　圖二　正解圖　此型第一手是必然的，僅此一手，所以只討論一下如何對應。

　　白1尖是唯一的一手棋，黑2曲打也是正應，白3到上面托，黑4挖，白5打是必然，黑6提後白7也提，成為

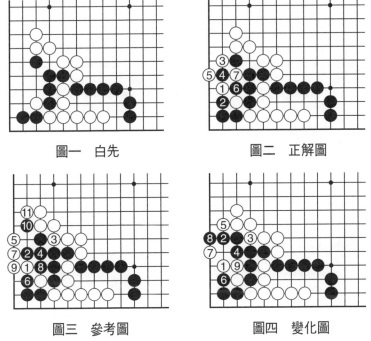

圖一　白先　　　　　　　圖二　正解圖

圖三　參考圖　　　　　　圖四　變化圖

劫爭。

　　圖三　參考圖　當白1尖時黑2改為尖頂，白3就到外面擠，黑4為防止倒撲只好粘上，白5點是絕妙一手，以下不過是演示一下過程而已，至白11曲下白四子已渡過，黑棋淨死。

　　圖四　變化圖　白1尖時黑2如改為到上面立下，則白3擠仍是要點，黑4也只有粘上，白5到外面擋，白7尖是妙手！黑8阻渡，白9粘上後黑被全殲。

第六十八型　白先　十王走馬

　　圖一　白先　這是相當有名的一個排局，當然實戰中很難形成這個形狀，但可從過程中得到啟發，學會棄子。

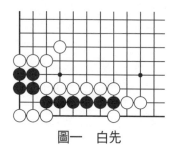

圖一　白先

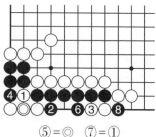

⑤＝◎　⑦＝①

圖二　失敗圖

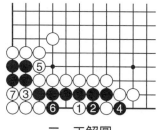

三　正解圖

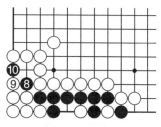

圖四　接圖三

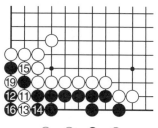

⑰＝⑪　⑱＝⑬

圖五　接圖四

圖二　失敗圖　白1馬上就斷，過急！黑2擋，白3到下面破眼，黑4提白四子後白5當然點，黑6提白兩子後黑棋已活。

圖三　正解圖　白1先到裡面點，好手！黑2只好斷打，如在3位粘，則白2位接上後角上成「盤角曲四」不活。白3斷，黑4只好提。

圖四　接圖三　接下來黑8打白五子，妙在白9又送一子，黑10提白六子。

圖五　接圖四　白11到裡面斷，黑12打，白13再棄

一子，黑14打，白15到外面擠，黑16提白兩子，白17撲入，黑18提後白到19位提成劫爭。

第六十九型　白先　測奸亡秦

　　圖一　白先　所謂「奸」是指奸細，黑棋形好像很完整，但白棋只要派一個奸細入內就會生出棋來。

圖一　白先

　　圖二　失敗圖　白1扳似乎可以殺黑，但黑2打是好手，白5提後黑6撲一手再於8位擋下，白9到右邊打，黑10立下，正好黑12打吃，白兩子接不歸，黑活。

　　圖三　正解圖　白1夾正是潛入黑棋內部的奸細，黑2扳，白3打時黑4向角裡扳做劫，白5提成劫爭。

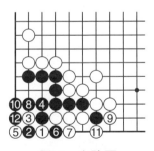

圖二　失敗圖

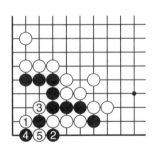

圖三　正解圖

　　圖四　參考圖　白1夾時黑2接上，白3立下是絕妙的一手棋，黑4只好立下阻渡，白5到上面夾，黑6立下後白7粘上，形成白棋「有眼殺無眼」。

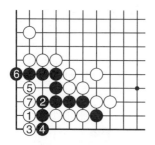
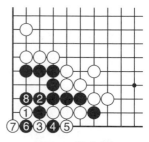

圖四　參考圖　　　　　　　　圖五　變化圖

圖五　變化圖　黑2夾時白3急於渡過，黑4、6連撲兩手後再8位擋下，成了圖二的結果，白兩子接不歸，黑反而不活了。

第七十型　黑先　典琴沽酒

圖一　黑先　把琴典掉，得了錢去買酒，顯然是棄子。

圖二　正解圖　黑1在下面一線硬沖是少有的一手棋。白2扳，黑3打，白4雖提得黑四子，但黑在●位打時白只好在▲位做劫。

圖三　失敗圖　當白2扳時黑3到裡面曲，白4打，黑5打，白6提得黑四子，黑7打白兩子，白8反打。

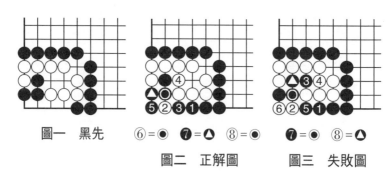

圖一　黑先　　⑥=● ❼=▲ ⑧=●　　❼=● ⑧=▲

圖二　正解圖　　　圖三　失敗圖

圖四　接圖三　黑9雖提得白兩子，但是白10在◎位倒撲兩子黑棋，活了！

⑩＝◎

圖四　接圖三

第七十一型　白先　十將出陣

圖一　白先　八子白棋被黑棋包圍在裡面，好像無法逃出，這就要藉助外面一子白棋◎，再加上第一手白棋就成了「十將」，可以生出棋來。

圖二　失敗圖　白1沖，黑2擋，至白7打，黑8長，白9壓時黑10頂後黑A、B兩處必得一處，可以逸出。

圖三　正解圖　白1尖正是第十員大將，以此一手即

圖一　白先

圖二　失敗圖

可讓黑棋產生破綻！黑2在上面長出，白3到中間沖後再5位撲，黑6粘上，白7提成劫爭。

　　圖四　變化圖　圖三中黑6如改為提白5一子，則白7在裡面斷打，黑8曲下，白9在一線反打，至白13黑三子接不歸，白活。

　　圖五　變化圖　白1尖時黑2到右邊曲下，白3到上面打後於5位壓，黑6、8向外逃，白7平後再9位扳，黑10曲，白11緊氣，黑棋無法逃脫，白子逸出。

圖三　正解圖

圖四　變化圖

圖五　變化圖

第五章
有關相互攻殺的劫

相互攻擊肯定是相當激烈的，這就免不了產生劫爭。一般有主動攻擊的一方，就有防守的一方。攻擊有大有小，有的僅是局部幾個子而已，有的則在一個角上進行戰鬥，甚至牽涉到全局。

第一型　白先

圖一　白先　本型非常簡單，之所以作為第一型，目的是說明一下相互攻擊時怎樣製造劫爭。

圖二　失敗圖㈠　白1扳是必然的一手棋，黑2只有粘上，但白3接太弱了，黑4到上面緊氣，白棋被吃。

圖三　失敗圖㈡　白3改為立下，是一廂情願的一手

圖一　白先

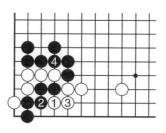

圖二　失敗圖㈠

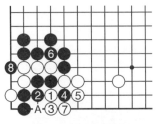

圖三　失敗圖(二)

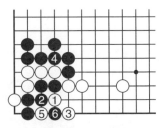

圖四　正解圖

棋，黑棋不讓白棋順利地在A位打，而到4位斷，這是一種長氣的手段。白5打，黑6緊氣，最後白棋失敗。

圖四　正解圖　白1打後再3位虎，是做劫常用方法。黑4緊氣，白5拋入，黑6提成劫爭。

第二型　黑先

圖一　黑先　黑棋右邊和上邊都受到威脅，黑棋如何才能照顧到兩邊生出棋來？

圖二　失敗圖(一)　黑1粘上，白2立下，也是一種長氣的手法。黑3扳，白4緊氣，黑5撲是緊氣，但至白8緊氣成了白棋「有眼殺無眼」。黑棋失敗。

圖一　黑先

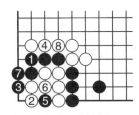

圖二　失敗圖(一)

圖三　失敗圖(二)　當白2立下時黑3跳出，白4尖頂，好手！黑5長出，白6挖，白8撲是緊氣，好手！白10打時黑如在8位粘上，則白12罩，以下即使黑可在A

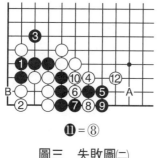

圖三　失敗圖(二)

⓫ = ⑧

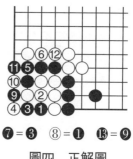

圖四　正解圖

❼ = ③　❽ = ❶　⓭ = ❾

位逃出，那也很苦，而且肯定是後手，白可在B位做活。黑大虧。

　　圖四　正解圖　黑1、3連棄兩子後再於5位粘上，白6緊氣是不可少的一手，於是黑7到3位緊氣，至黑13提，成劫爭。

第三型　白先

　　圖一　白先　這是黑白雙方在拼氣，地方不大，變化卻有點複雜。黑棋有半隻眼彈性很大，而且角上有其特殊性，需要仔細計算。白如A位尖，則黑B位後白即被吃。

　　圖二　失敗圖　白1向角上長想長出氣來，黑2扳後再4位擠，形成典型的「拔釘子」，白被吃。

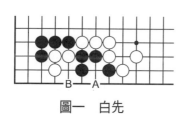

圖一　白先

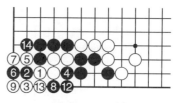

⓾ = ❷　⑪ = ❻

圖二　失敗圖

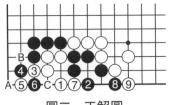

圖三　正解圖

圖三　正解圖　白1尖是要點，黑2虎正確，如在7位擋，則白2位點黑即死。白3再向角裡長氣，黑6撲後白7擠入，黑8扳，白9打成劫爭。黑如在A位提，則白即B位斷，黑C位仍不能入子。

第四型　黑先

圖一　黑先

圖一　黑先　黑棋左邊六子被圍，如何才能逃出？逃出被圍之子也是相互攻殺的一部分內容。

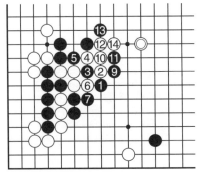

圖二　失敗圖　　⑧＝❸

圖二　失敗圖　黑1飛罩，白2靠出，黑3挖，白4在上面打，對應至黑9形成征子，由於有白◎一子接應，至白14白子已經逃出，左邊六子黑棋逃出無望。

圖三　正解圖　黑1曲是愚形之妙手，上下均有征子，白2也是一子可解雙征的好手。黑3扳後至白8提，黑不能在A位打後再於10位打，因為有白2一子，征子不能成立。所以黑在9位打，白10長出，黑11提形成劫爭。

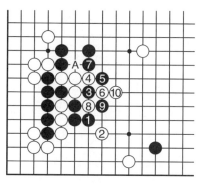

圖三　正解圖　⓫＝⑧

圖四　變化圖　黑1曲時白2頂，企圖以這一手來解雙征，但是黑3靠下，至黑13採取「滾打包收」手段，搶到了黑17的先手擋，再到下面打吃白三子，最後到黑35白被全殲。

圖四　變化圖　⑩＝❸　㉞＝㉓

第五型　黑先

圖一　黑先　左邊九子白棋僅剩一口氣，但有角上的特殊性加上還有一隻眼很有彈性，黑棋看似有三口氣，但有白◎一子潛伏在內，那黑棋如何下呢？

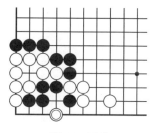

圖一　黑先

　　圖二　失敗圖㈠　黑1立下，白2馬上擠入，黑A位不能入子，黑被吃。

　　圖三　失敗圖㈡　黑1到右邊立下，白2就到左邊扳，黑3粘上，白4在右邊緊氣，黑被吃。

　　圖四　正解圖　黑1到裡面立下，有些令人意外，白2拉回，黑3拋入，成劫爭。

　　圖五　變化圖　黑1立時，白2由於劫材不夠，或者經過計算不用打劫也可勝，就在角上立下，黑3到外面擋，成為雙活。

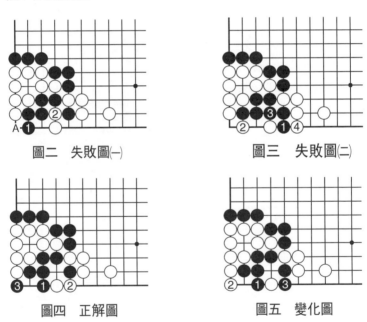

圖二　失敗圖㈠　　　　　圖三　失敗圖㈡

圖四　正解圖　　　　　圖五　變化圖

第六型　黑先

　　圖一　黑先　黑棋只有找到白棋缺陷才有逃出的可

能，當然如想直接衝出
那是不可能的，肯定失
敗，所以不用再上失敗
圖了。

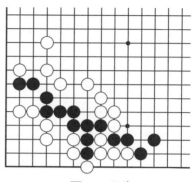

圖一　黑先

　　圖二　正解圖　黑
1撲入是常用緊氣手
法，是一手妙棋。白2
提，黑3挖後再於5位
斷，好！白6如改為8
位，則黑即10位立下，
白接不歸。白8扳，黑
9撲入，白10扳是最頑
強抵抗。黑11提劫，以
後在A位打又是劫爭，
黑棋有利。

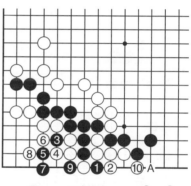

圖二　正解圖　　⑪＝❶

　　圖三　變化圖　當
黑7立時白8不在13位
扳，而到一線粘上，黑
9馬上就到左邊扳，以
下是雙方必然對應，黑
19立後角上反而成了黑
棋「有眼殺無眼」。

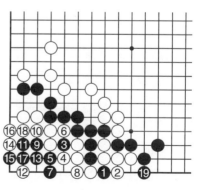

圖三　變化圖

第七型　黑先

　　圖一　黑先　此型雖是黑棋做活的問題，但是和外面黑子相關，有逃出的變化，所以也可歸入相互攻殺之中。此型變化極其複雜！

　　圖二　失敗圖㈠　黑1先沖一手目的是要利用外面數子黑棋，然後到下面想法做活，但黑9太軟弱了，根本沒有利用好黑1一子的作用，白10、12後黑已無法做活。

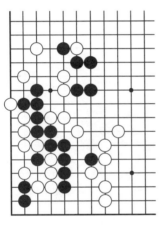

圖一　黑先

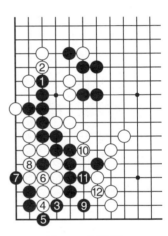

圖二　失敗圖㈠

　　圖三　失敗圖㈡　黑3改為向外逃的方法，白4當然斷，黑5跨後再於7位嵌，想分斷白棋，可是黑9、白10後白是先手，黑必須在11位斷，白12即到上面征吃黑三子，黑仍無法逃脫。

　　圖四　參考圖　透過對圖三的分析，黑5在二線托一手，目的是讓白棋征子不成立，等黑6粘上後再按圖三進行。至黑13，白只好在A位打，黑B位挖，白三子被吃，

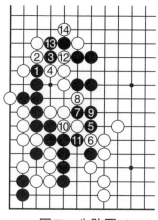

圖三　失敗圖㈡

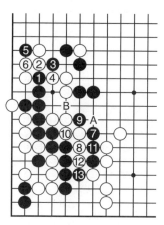

圖四　參考圖

黑棋逸出。

　　圖五　正解圖　當黑5托時白6為了讓征子成立而退，黑7就斷，白擋時黑棋先到下邊做了先手交換，再於上面17、19位提白一子成一隻眼。白20粘為正應，黑21曲，於是白22打時黑23在一線打，成劫爭。其中白10如在Ａ位扳，則黑Ｂ、白Ｃ、黑Ｄ後白棋失敗。

圖五　正解圖

　　圖六　變化圖　圖五中白20如不粘而到下面打，則黑先到上面21位飛一手，也是防止征子。白22只好跳出，黑再於23位卡，至黑27白上面三子被吃，黑棋逸出。

　　圖七　參考圖　黑1壓時白2尖，相當有力！黑3、5、7先到下面把先手走掉，再到上面9位扳，白10到下

圖六　變化圖

圖七　參考圖

面打，黑11向外長一手後於13位斷，以下至黑19退，白20不得不尖，黑如佔得此手，則白上面數子將被吃。黑21得到先手在中間跨，步步不鬆，其中黑31撲是好手！黑33後中間白子被吃。

圖八　圖七的變化圖　當圖七中黑9扳時白10改為擋下，黑11粘上，白12不能讓黑斷，只好接上，黑13就到下

圖八　圖七的變化圖

面曲，白14打，黑15在一線打，成劫爭。此劫如黑勝在A位撲，則白死。白14如在A位補活，則黑在B位跳即活。

第八型　白先

圖一　白先　白棋有五口氣，黑棋有四口氣，但黑棋有角上的特殊性，白棋稍一不慎就會成為劫爭。

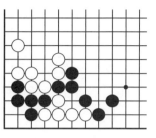

圖一　白先

圖二　失敗圖㈠　白1點是角上常用的緊氣手法，但白1點錯了方向，黑2虎是要點，白3扳後白5粘，黑6到下面扳，至白9成了白寬一氣劫，不管寬不寬氣，能淨吃當然比打劫要好！

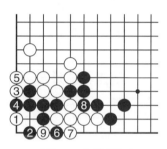

圖二　失敗圖㈠

圖三　失敗圖㈡　白1到下面扳，黑2打時白3不得不點，黑4提，白5、7到上面扳粘，黑7緊氣，白8打後黑9打，白10提成了緊氣劫。

圖四　正解圖　白1在下面點才是正確下法。黑2擋下，白3、5於上面扳粘。黑6緊氣，白7尖，黑8再緊氣，但白9快一口氣吃黑棋。

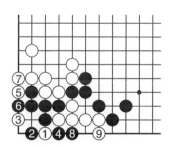

圖三　失敗圖㈡　⑩＝①

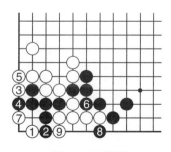

圖四　正解圖

第九型 黑先

圖一 黑先 這是兩塊白棋和角上一塊黑棋對殺，黑棋如何下才能左右兼顧？

圖二 失敗圖 黑1急於緊氣，白2到裡面靠，黑3立下，白4尖，黑5緊氣，但白6快一口氣吃黑棋。

圖三 參考圖 黑1扳是一種長氣手段，白2粘上，黑3在裡面曲，白4點，黑5、7緊上面氣，白棋兩邊均不活。

圖四 正解圖 鑒於圖三的結果，所以黑1扳時白2只有打，黑3打後於5位斷，黑7打時白如在A位做活，

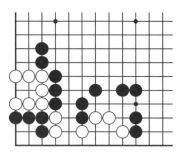

圖一 黑先

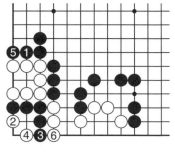

圖二 失敗圖

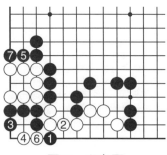

圖三 參考圖

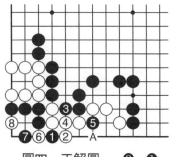

圖四 正解圖 ❾＝❶

則黑即8位做活,上面白子死。黑9提是先手劫。黑5如在7位打,那將是白棋先手劫。

第十型 白先

圖一 白先 白棋有兩口氣,黑棋有三口氣,顯然白吃虧。由於在角上,這是白棋的有利條件,但也要動點腦筋才能生出棋來。

圖二 失敗圖㈠ 白1向角裡企圖長氣,但黑2、4扳粘後白棋氣不夠。

圖三 失敗圖㈡ 白1向角裡尖,黑2是對應這一手的好棋,千萬不能在4位打,如打,則白即2位扳成劫爭。

圖四 正解圖 白1扳才是正解,這一手在實戰中往往易被忽視,黑2打時白3利用角上特點扳,黑4提成劫爭。

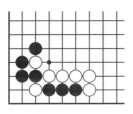

圖一 白先

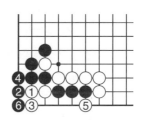

圖二 失敗圖㈠

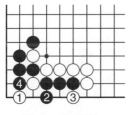

圖三 失敗圖㈡

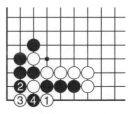

圖四 正解圖

第十一型　黑先

　　圖一　黑先　黑棋兩子⬤在角上和下面四子白棋對抗，而且要注意到黑中間數子僅三口氣。

　　圖二　失敗圖　黑1曲，白棋不予理會直接到上面緊氣，黑3打，白4反打後到6位緊氣，中間黑棋被吃，黑僅活一小角。

　　圖三　正解圖　黑1夾是不易發現的妙手。白2向角裡長，黑3斷打，白4粘上，黑5虎成了劫爭。

　　圖四　變化圖　黑1夾時白2到右邊粘上，黑3托是緊氣好手，白4立下後黑5打，至黑9提仍是劫爭。

　　圖五　參考圖　黑1夾，白2在右邊粘，黑3就在外面緊氣，白4撲企圖長氣，黑5點後於7位退，白棋連劫都打不成了，反而被吃。

圖一　黑先

圖二　失敗圖

圖三　正解圖

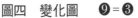

圖四　變化圖　❾=❸

圖五　參考圖

第十二型　黑先

圖一　**黑先**　白棋在◎位擋下，隨手！正確下法是在A位飛下，左邊五子黑棋即無法逃脫。可是現在白擋下後黑棋就有機可乘了，但結果如何呢？

圖二　**正解圖**　黑1扳，白2當然扳，黑3在一線連扳是意外的妙手！白4打，黑5又在一線反打形成劫爭。

圖三　**變化圖**　黑3在一線扳時白4長出，黑5當然斷，白6只好到左邊斷，黑7仍然打，結果還是劫爭。

圖四　**參考圖**　當黑3扳打時，白4在一線打，黑5果斷地斷，白6提後黑7粘上，白8企圖飛出，但黑9搭下

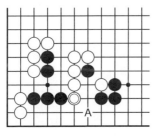

圖一　黑先

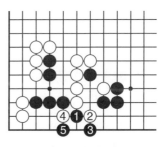

圖二　正解圖

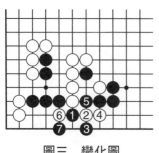

圖三　變化圖

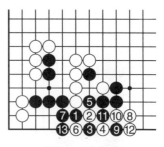

圖四　參考圖

是好手，對應至黑13，白兩子接不歸，黑棋逸出。

第十三型　白先

　　圖一　白先　白棋被黑三子●分割成了三處，白棋的目標當然是吃下這三子才能連成一片。

　　圖二　失敗圖　白1飛是常用來枷對方子的手段，但在此卻不行，黑2、4只簡單地沖就逸出了。顯然白棋失敗。

圖一　白先

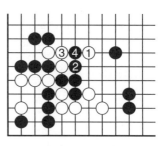

圖二　失敗圖

　　圖三　正解圖　白1向右邊打才是正解，黑2長時白3枷，黑4打是正解，白5擠，黑6提時白7在下面打，黑8只有長出，白9提成了「天下劫」，此劫對白棋關係重大，會「百劫不應」的。

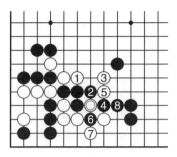

圖三　正解圖　⑨＝◎　　　　圖四　參考圖

　　圖四　參考圖　圖三中黑4如不打而是長出，那白5就扳，黑6打，白7打，當黑8提時，白9就到上面打，成了「烏龜不出頭」，黑被全殲。

第十四型　黑先

　　圖一　黑先　黑棋兩子●如就這樣枯死那太可惜了，應該有其利用價值，但是要深入計算才能出棋。

　　圖二　失敗圖　黑1立下，白2必須擋下緊氣，如A位粘，則黑B位斷，白◎兩子將被吃。但黑3立就不行了，白4是緊氣要點，黑被吃。

　　圖三　正解圖　黑3在一線尖，妙手！白4曲下好像馬上要在A位打了。但黑5卻送入一子，白6立，如在8

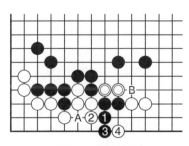

圖一　黑先　　　　　圖二　失敗圖

図三 正解圖

図四 接図三

位提，則黑馬上在6位拋入
成劫。黑7到左邊打後再9
位打一手。黑11到一線打
也是妙手。

　　図四　接図三　白12
提時黑13打，白不能粘，
如粘，則黑16位打。白14

図五　變化圖

只好到外面打，於是黑15提後再17位提，成劫爭。

　　図五　變化圖　黑3尖時，白為了避免劫爭而在4位
立下，黑5、7是緊氣手法，不讓白在A位入子，黑9到上
面斷後全殲白棋。

第十五型　黑先

　　図一　黑先　黑棋只有兩口氣，白棋有三口氣，黑棋
可利用角上的特殊性生出棋來。如簡單地在A位打，則白
B、黑C、白D後黑棋不行。

　　図二　失敗圖　黑1扳是希望白在4位打、黑2位斷
成緊氣劫。但白2曲是好手，黑3如在4位長，則白即3位
立，黑氣不夠被吃。黑3頂是好手，白4曲，黑5到右邊

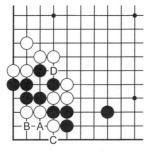

圖一 黑先

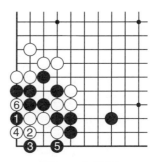

圖二 失敗圖

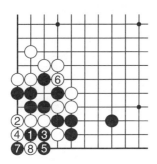

圖三 正解圖

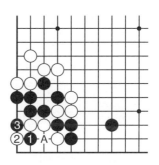

圖四 變化圖

打，白6提子，成了白寬一氣劫，不算成功。

圖三 正解圖 黑1夾是正解，白2立也是正確下法，黑5曲下做劫。黑如在A位提，則白6位緊氣，黑被吃。白6緊氣，黑7拋入，白8成先手劫。雙方均為正解。

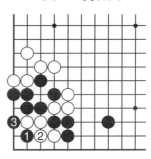

圖五 參考圖

圖四 變化圖 黑1夾時白2如扳，黑3馬上拋入成劫爭。黑3如在A位打，則白3位粘上，成了圖三。

圖五 參考圖 黑1夾，白2如接上，則黑即3位渡

過，白死。

第十六型　白先

　　圖一　白先　白棋被重重包圍，而且並不連貫，斷點很多，要和角上五子黑棋對殺很不容易，不要以為兩白子◎已無救了，關鍵就是如何利用這兩子。

圖一　白先

　　圖二　失敗圖㈠　白1到右邊粘上，過急！黑2沖，白3斷時黑4先壓一手，等白5曲後再渡過，白棋不行了。

　　圖三　失敗圖㈡　白1改為在中間接上是正確的下法。黑2打，白3打，黑4粘上後白5企圖逃出，但是黑10是好手，將白棋飛封在內，白已很難了。

圖二　失敗圖㈠

圖三　失敗圖㈡

　　圖四　黑棋不成功　白5到角上扳，黑6如因劫材不夠也是可以接受的下法。白7立下，黑8點，白9粘後黑10不得不下，否則白在此即可成眼，至白13成「脹牯牛」，白活。

圖四　黑棋不成功　　　　　　　圖五　失敗圖㈢

圖六　變化圖㈠　　　　　　　　圖七　變化圖㈡

　　圖五　失敗圖㈢　白1扳，黑2點時白不在A位立，而是在3位粘上，黑4後白5擴大眼位，黑6尖，白7擋，黑8扳，即使白在B位立，也是「盤角曲四」不能活。

　　圖六　變化圖㈠　圖五中白3改為向外長，黑4也錯了，白5扳，黑6時白7立下，黑A位不能入子，白活。

　　圖七　變化圖㈡　當白3長時黑4應在右邊頂住才是正應，等白7尖時黑8再擠入，黑10後黑得先手在12位鼓，白不活。

　　圖八　正解圖　圖七中白3改為在一線飛是很難發現的一手棋，黑4擠入，白5扳，黑6打，白7擋成劫爭。此時白棋有A位打後的一系列本身劫材，此劫對白有利。

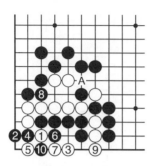

圖八　正解圖　　　　　　　　圖九　變化圖

圖九　變化圖　當白3飛時黑4先到上面補，白5就平，黑6不得不提，以防白在此立下，白7後白角已活。

第十七型　白先

圖一　白先　可以看成是兩塊黑棋和三塊白棋在對攻，但黑棋外氣好像很多，而且彈性很大，雖是白先也不容易。

圖二　失敗圖　白1在右邊擋，黑4當然立下，雙方到白5，黑6曲後白棋全部光榮捐軀了。

圖三　正解圖　白1頂，黑2曲出時白3扳，至黑6打，白7、9打粘，黑10接時白11撲入，好手！最後白15

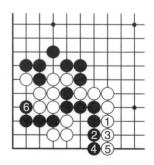

圖一　白先　　　　　　　　圖二　失敗圖

⑮＝⑪

圖三　正解圖

⑪＝◎

圖四　參考圖

提是先手劫，此劫是關係到全局勝負的「天下劫」。

　　圖四　參考圖　圖三中黑6打時，白企圖利用棄子而在7位立下，至白11撲入，黑12在左邊緊氣，白不能入子，失敗。

第十八型　黑先

　　圖一　黑先　正解明明是先手勝，可是因失誤造成劫爭，也是一種失敗。

　　圖二　正解圖　本型先看正解，再分析一下失敗圖。當對方失誤時，己方也要能抓住時機進行反擊。黑1在下

圖一　黑先

❺＝④

圖二　正解圖

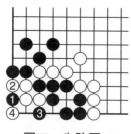

圖三　失敗圖㈠

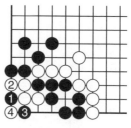

圖四　失敗圖㈡

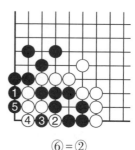

⑥＝②

圖五　失敗圖㈢

面托，白2打時黑3利用上面一子●「硬腿」扳過，黑5後成了「有眼殺無眼」。

圖三　失敗圖㈠　　黑1托錯方向，白2斷，黑3扳時白4提成了雙活。

圖四　失敗圖㈡　　當圖三中白2打時黑3改為扳，白4提形成劫爭，一旦白劫勝，右邊黑棋即死。

圖五　失敗圖㈢　　黑1從上面壓縮，白2抓住機會撲入，黑3提，白4打後形成劫爭。白2如在5位擋，則黑3位扳，白棋不行。

第十九型　黑先

圖一　黑先　　相互攻擊是相對的，所以當對方殺棋時，己方也要有對應手段。此型看似簡單，但由於在角上，就有了一定的變化。

圖二　失敗圖㈠　　黑1擋下，白2尖是好手，黑3阻渡，白4緊氣，黑已被吃。

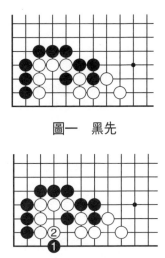

圖一　黑先

圖二　失敗圖㈠

圖三　失敗圖㈡

圖四　白棋失敗

圖三　失敗圖㈡　黑1飛下
似是而非，白2曲，黑即無後續
手段了。

圖四　白棋失敗　黑1尖是
正解，但白2立卻對應錯了，黑
3緊氣，白4打，黑5立下倒撲
白子。

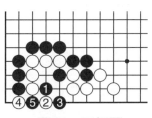

圖五　正解圖

圖五　正解圖　當黑1尖頂時白2扳，黑3打，白4不
可5位粘，如粘則黑4位打。白4到左邊扳這一手有相當
水準了。黑5提成劫爭。

第二十型　黑先

圖一　雖說是死活問題，但也是黑一子●和左邊四子
白棋對攻的問題。黑棋一子●的利用至關重要。

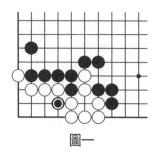

圖一

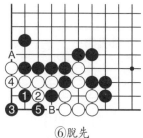

⑥脫先

圖二　失敗圖

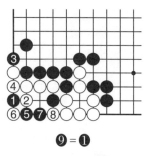

❾＝❶

圖三　正解圖

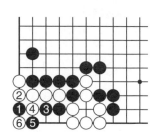

圖四　變化圖

圖二　失敗圖　黑1夾，白2沖下，黑3企圖造劫，但白4粘上後即使黑5扳白也可脫先，等黑A位打時白B位提還來得及。

圖三　正解圖　黑1點入是突發奇兵，白2曲，黑3打，白4粘上，黑5在一線打後於7位退，黑9提後成劫爭。

圖四　變化圖　黑1點時白2粘上，黑3平，白4沖後黑5扳，白6提後仍是劫爭。

第二十一型　黑先

圖一　黑先　白棋本應於A位立下可吃三子黑棋，可

是想多得一點官子而在◎位尖，此時黑可抓住這一時機與
白子展開攻殺。

　　圖二　失敗圖　黑1打是必然的一手，捨此無二。但
黑3粘就是一種誤算，以為黑是四口氣，白僅三口氣，黑
可吃白。但接下來白4立後雙方緊氣。至白8白棋倚仗角
上的特殊性形成「金雞獨立」，黑棋被吃。

　　圖三　白棋失敗圖　黑1打後白2粘，黑3扳才是正
應，但白4曲下是誤算，黑5只好老實地粘上，白棋即被
吃。

　　圖四　正解圖　鑒於圖二、圖三雙方的失敗，白4只
有在右邊打才是正解，黑5、7在左邊一線爬過。白8只有
提，成劫爭。可見當時白在◎位尖是得不償失的貪心下
法。

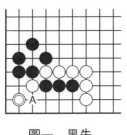

圖一　黑先

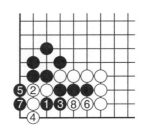

圖二　失敗圖

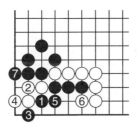

圖三　白棋失敗圖

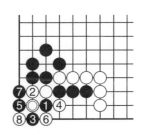

圖四　正解圖

第二十二型　白先

圖一　白先　黑棋到上面補了一手，有些貪心，如在A位守，則白一般在B位一帶淺侵。現在白就有角上侵入的手段了。這也屬於攻防中的一個重要環節。

在此要說明一下，侵入手段當然不止一處。但由於本書以「劫」為主，所以僅選出一些有關劫爭的變化加以介紹。以後有此類問題也是如此。

圖二　參考圖(一)　白1在三線掏，黑2阻止出路，白3就在裡面托，至白7扳是強硬手段，黑8有點軟弱，白9就到角上打，以下到白13白角活得不小。

圖一　白先

圖二　參考圖(一)

圖三　正解圖　白7虎時，黑棋應有一種拼搏精神，而且圖二中白棋活得也太輕鬆了。所以在可能的情況下，黑8打才是正解，至黑10成劫爭。

圖四　參考圖(二)　白1進一步在二線打入，黑2尖不讓白棋外逃，白5到下面大飛，黑6飛下，至白11扳時，黑12曲下做劫。白13如不拋入，則黑在此填入一子，白不能活。白17提，成劫爭。

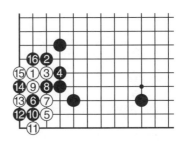

圖三　正解圖　　　　　圖四　參考圖(二)　　⑰＝⑬

第二十三型　白先

圖一　白先　白棋兩子◎好像已經枯死，其實不然，由於角上有其特殊性，白棋就有計可施了。

圖二　失敗圖　白1急於到上面立下，黑2不在3位做眼而是向角裡長，是正確下法。至黑6白◎兩子被吃。

圖一　白先　　　　　　圖二　失敗圖

圖三　正解圖　白1先在下面曲，等黑2扳後再於上面3位立，這就是次序。於是白5撲入，黑6提後白7打，成劫爭。

圖四　參考圖　白5先立也是想做劫，可是黑6在角上長，對應至黑10「打二還一」是黑棋「有眼殺無眼」，白不行。

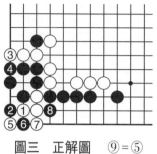 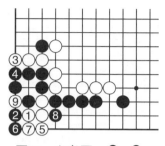

圖三　正解圖　⑨＝⑤　　　圖四　參考圖　❿＝❷

第二十四型　白先

圖一　白先　白棋被包圍在裡面是不可能逃出去的，而且也不可能做出兩隻眼來，只有利用殘存在黑棋裡面的兩子◎白棋和黑棋進行攻殺。

圖二　失敗圖　白1長，黑2擋後白3、5在外面打，於7位沖後再於9位打，似乎是步步在緊黑棋的氣，但到黑14扳後成黑棋「有眼殺無眼」。

 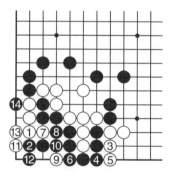

圖一　白先　　　　　　　圖二　失敗圖

圖三　正解圖　白1到「二・二」路托，好手！黑2挖，白3又到下面一線扳，黑4在裡面團是正解，白5到左邊打，黑不能粘而到下面6位打，於是白7、9到右邊連

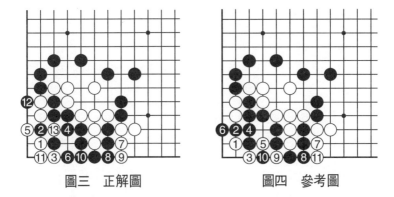

圖三　正解圖　　　　　圖四　參考圖

打，黑棋不肯放棄在8、10位粘上後，白到左邊11位粘上，到白13成劫爭！

　　圖四　參考圖　當白3扳時黑4就挖，黑6立下阻渡，白7打後再9位撲入，黑10提，白11打後黑四子接不歸，白棋不用打劫而逸出。

第二十五型　黑先

　　圖一　黑先　這很明顯是兩子黑棋◉和上面白子相互攻殺。顯然黑A位打和B位扳均不成立，那黑棋有何手段呢？

　　圖二　參考圖　黑1撲入是製造劫爭的關鍵，白2

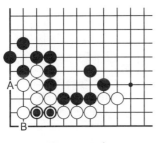

圖一　黑先

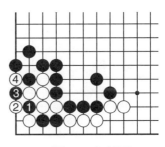

圖二　參考圖

提，黑3拋入，白4提成劫爭。

　　圖三　正解圖　當黑1撲時，白2立下，黑3在左邊打，白4提黑一子，黑5打時白6提劫，這是兩手劫，對白有利。

　　圖四　失敗圖　黑1撲時白2立，黑3打，白4立下，企圖製造「金雞獨立」，但黑5打倒撲白子，白棋被吃。

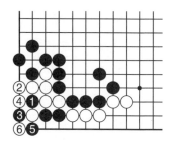

圖三　正解圖

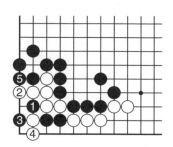

圖四　失敗圖

第二十六型　黑先

　　圖一　黑先　這是僅有兩口氣的三子黑棋◉和上、下兩塊白棋對殺。黑棋有何手段呢？

　　圖二　失敗圖㈠　黑1在右邊沖，白2打，黑3立，白4打後黑被吃。

圖一　黑先

圖二　失敗圖㈠

圖三　失敗圖㈡

圖四　正解圖

　　圖三　失敗圖㈡　黑1換個
方向沖，白2粘上，黑3立企圖
長氣，但白4緊氣，到白6黑依
然被吃。

　　圖四　正解圖　黑1打，白
2接後黑3沖，白4擋是正確下
法。黑5接上後白6扳，黑7提成劫爭。

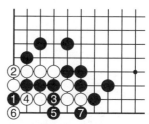

圖五　參考圖

　　圖五　參考圖　當黑3沖時，白4向左邊擋，黑5立
下成「金雞獨立」。白6提，黑7吃白三子，整塊白棋不
活。

第二十七型　白先

　　圖一　白先　白三子◎和黑三子●相互攻殺，都是三
口氣，但黑多了左邊一子扳，這對
白棋不利。白棋能弄出個劫爭來就
是成功。

　　圖二　失敗圖　白1在左邊一
線撲入企圖造成劫爭，黑2提後白
3扳，黑4也扳，白5打，黑6打快
一口氣吃白三子。

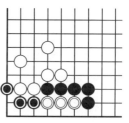

圖一　白先

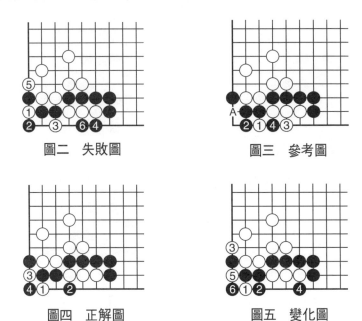

圖二　失敗圖　　　　　　圖三　參考圖

圖四　正解圖　　　　　　圖五　變化圖

　　圖三　參考圖　白1扳緊氣，黑2打時白3曲，造成劫形，黑4提成劫爭，但這是黑棋寬一氣劫，白還要花一手棋在A位撲才是緊氣劫。黑有利。

　　圖四　正解圖　白1夾才是正解，黑2緊三子白棋的氣，白3拋入，黑4提是黑棋先手緊氣劫。

　　圖五　變化圖　白1夾時，黑2如在右邊打，則白3就到外面打，黑4緊氣，白5提，還是劫爭。

第二十八型　黑先

　　圖一　黑先　白棋在◎位飛希望渡過，黑如A位粘，則白即B位渡過；黑如在B位立，則白當然A位斷。

　　圖二　正解圖　黑1連扳是最佳選擇，白2擋，黑3打後再於上面5位粘上，白6斷，黑7扳，白8斷，黑9扳

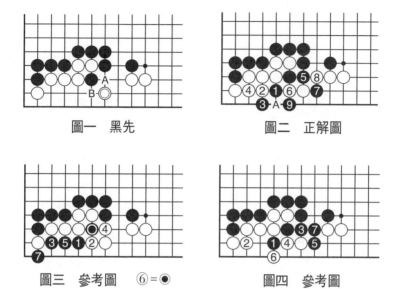

圖一　黑先

圖二　正解圖

圖三　參考圖　⑥＝◉

圖四　參考圖

成劫爭。白8如在A位提，則黑即8位粘斷開白兩子！

　　圖三　**參考圖**　黑1扳時白2到右邊斷打，黑3就到角上斷打，白4提，黑5打後白6粘，黑7吃，黑可滿意！

　　圖四　**參考圖**　黑1扳時白2到角上粘，黑3就接上，白4只有斷，黑5、7扳粘後斷下右邊兩子白棋，黑可以滿足了。如白劫材不夠，則只好按圖三進行了！

第二十九型　白先

　　圖一　**白先**　黑兩子◉將白棋分開，白棋要想辦法吃掉這兩子才能連通。

　　圖二　**失敗圖**　白1先到中間嵌入，黑2粘上，白3點是次序錯誤，黑4粘上，白5向右邊爬，黑6後於8位扳，對應至黑16擋，白棋A位無法入子，被吃。結果黑好！

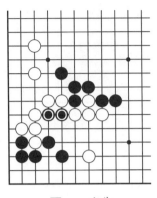

圖一　白先

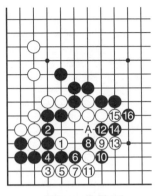

圖二　失敗圖

　　圖三　正解圖　白1先點才是正確次序，黑2立下阻渡，白3再嵌入，黑4只有在下面粘，白5沖出吃兩子黑棋後兩邊連通。

　　圖四　變化圖　白1點時黑2粘上，頑強！白3尖，黑4當然併，白5、7爬回，至白11，黑在12位打後再14位扳，白15提後成了「天下大劫」，而且是白棋先手劫。黑不利。

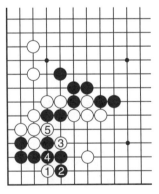

圖三　正解圖

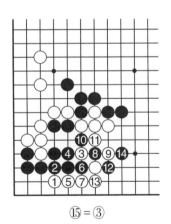

⑮＝③

圖四　變化圖

第三十型　白先

圖一　**白先**　相互對攻當然也包括將對方分開，然後加以攻擊。

圖二　**失敗圖㈠**　白1挖是常用分斷對方的手法，但黑2打後再4位粘，白已無法斷開黑子了。

圖三　**失敗圖㈡**　白1頂，黑2爬過，白3企圖斷，但黑4打是先手，再6位打，白棋反而吃虧。

圖四　**正解圖**　白1先尖一手，雖說有點吃虧，但是能搶到白3扳下，白5打形成劫爭，能將黑棋分開就是成功。

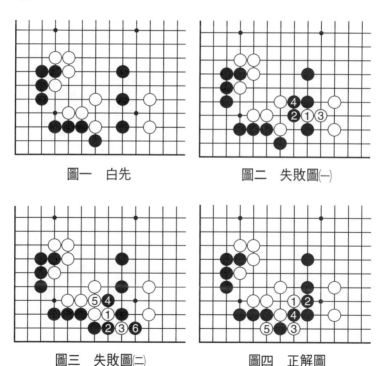

圖一　白先　　　　　圖二　失敗圖㈠

圖三　失敗圖㈡　　　圖四　正解圖

第三十一型　白先

圖一　白先　在雙方攻擊中有了劫爭，但要注意對劫材的保留，因為差一個劫材往往就會全盤皆輸。

圖二　失誤圖　白1至白5到上面「滾打包收」後才到下面7位扳是在浪費劫材。當黑12提劫時，本身已無劫材了，很可惜。

圖三　黑棋不當圖　黑棋不當是指白1扳時黑2過於急躁，因為一旦白劫勝後可在A位征吃黑子。不過開劫後白再於B位「滾打包收」作為劫材。

圖四　正解圖　黑6開劫後因劫材不夠只好於14位粘

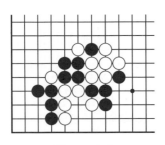

圖一　白先

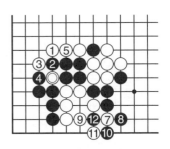

圖二　失誤圖　**6**＝◎

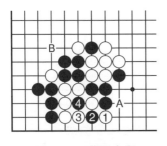

圖三　黑棋不當圖

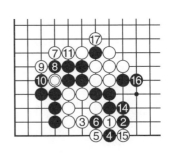

⑫＝◎　**⑬**＝①

圖四　正解圖

上，白15消劫。黑16還要補上一手，白17提黑一子，白
棋厚實！

第三十二型　黑先

　　圖一　黑先　打劫應該說只有一半利益，如由打劫能
取得這一半以上的利益就是成功。

　　圖二　失敗圖　黑1粘，白2長，黑3扳時白4夾是好
手，如在A位斷，則以後黑有B位靠的手段。

　　圖三　參考圖　黑1靠也是一法，白2長，但到了白
8接，黑未必好！白2也可以放棄◎一子，在4位渡過。

　　圖四　正解圖　黑1頑強扳下，等白2提時黑3打成

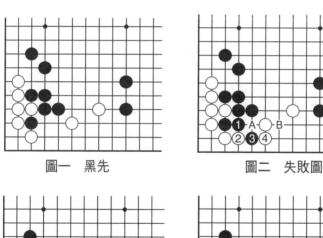

圖一　黑先　　　　　　　　圖二　失敗圖

圖三　參考圖　　　　　　　圖四　正解圖

劫爭。以後白在A位打，此劫黑輕白重，因為黑棋如粘劫後可在B位打，則白有死活問題。

第三十三型　黑先

圖一　黑先　下棋要有拼搏精神，不能在不利的情況下委曲求全，如有可能就用開劫來打開局面，當然事先要把劫材算清楚。

圖二　委屈圖　從黑1虎到黑7做活是初級死活題，一般棋手均會，但白8是先手飛形成雄厚外勢，而且左邊數子黑棋還要防白A位飛下。顯然全局白好。

圖三　失敗圖　黑1到角上扳就是要挑起劫爭，黑3扳時白4先到右邊吃一子，到白10時是白先手劫，黑找不到合適劫材而失敗。

圖四　白不佳圖　當黑3扳時白4如退讓而立下，則黑即到

圖一　黑先

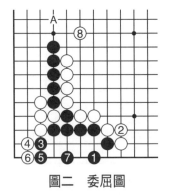

圖二　委屈圖

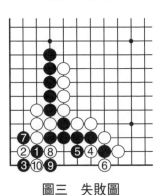

圖三　失敗圖

圖四　白不佳圖

右邊虎，白6補斷，黑7
補活後白8不得不飛，到
黑11曲，全盤黑好！

⑬⑲＝❸　⑯＝⑩

圖五　正解圖

圖五　正解圖　在黑3向角上扳之前，黑1先在外面
打，目的是製造本身劫材，有了11和17兩個劫材，黑可
勝劫。以下是雙方正常對應，到白34形勢兩分，雙方均
可接受。

第三十四型　白先

圖一　白先　黑白雙方均為三口氣，但黑棋多了一子
◉扳，白棋要想吃掉黑棋是很難的，但可以想到劫爭。

圖二　失敗圖　白1企圖用「老鼠偷油」緊黑棋的
氣，但黑2立下，白3斷後黑4托，白A位不能入子，白

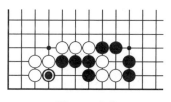

圖一　白先

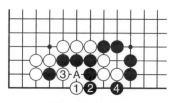

圖二　失敗圖

三子被吃。白如3位斷，則黑仍2位立，白A後黑4托，
白仍被吃。

　　圖三　正解圖　白1扳後等黑2打時再於3位斷，黑4
提，白5打，黑6緊外氣，白7提成劫爭。

　　圖四　變化圖　白1扳時黑2到左邊粘上，白3就長
入，黑4撲入是緊氣常用手段。白7到左邊托，黑8打，
白9粘上後黑A位不能入子，黑反而被吃。

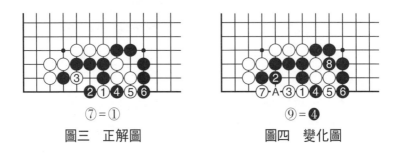

⑦＝①　　　　　　　　　　　　⑨＝❹

圖三　正解圖　　　　　　　圖四　變化圖

第三十五型　白先

　　圖一　白先　白棋被包
圍得很緊，活動範圍也不
大，唯一的辦法就是在A位
斷和角上兩子黑棋⬤展開攻
殺，變化有些複雜。

　　圖二　失敗圖　白1沖
斷是唯一的手段，黑2粘上

圖一　白先

也是肯定的。白3在下面扳，黑4扳後白5、7扳粘，黑
6、8到上面扳粘，白9夾，然後是角上的攻殺了，對應至
黑16粘，黑棋形成了大眼，比白棋多出十多口氣來，白

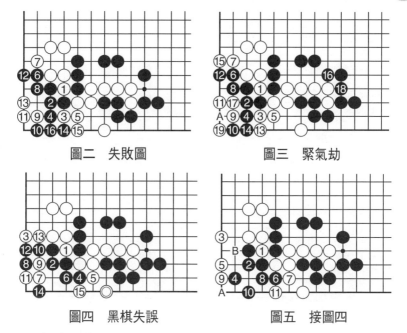

圖二　失敗圖　　　　　　　圖三　緊氣劫

圖四　黑棋失誤　　　　　　圖五　接圖四

已無疾而終。

　　圖三　緊氣劫　圖二中白11改為尖才是好手，黑12也可在A位馬上開劫，但那是後手劫，所以黑在外面緊氣企圖造成「大眼殺短氣」，白棋在裡面做劫。白19拋，黑當然在A位提，成了黑先手緊氣劫。白不算成功。

　　圖四　黑棋失誤　當黑2粘時白3跳下是好手，但黑4、6扳粘卻是壞手，由於有白◎一子，因此白5擋是先手，白7點入是好手，至白15後黑棋被吃。

　　圖五　接圖四　圖四中黑4改為尖，也不盡如人意。白5在左邊一線跳入，好！對應至白11扳，黑只好於A位拋劫，但此劫白不急，而是先於B位緊氣，結果是白「寬三氣」的「賴皮劫」，黑棋失敗。

　　圖六　正解圖　黑4按「二・一」路上多妙手的說法

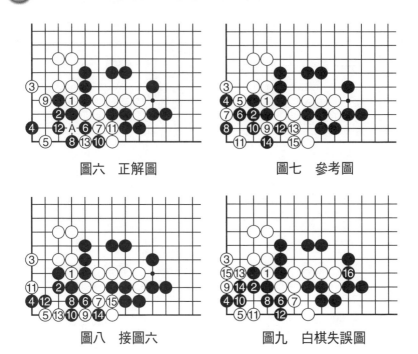

圖六　正解圖　　　　　　　圖七　參考圖

圖八　接圖六　　　　　　　圖九　白棋失誤圖

向角上大飛，白5也按此說法在「二‧一」路上點。黑6扳後不是在A位粘，而是在8位虎，白9虎後至黑12，白13提劫。結果是白「寬一氣劫」，當然比圖三有利。

　　圖七　參考圖　白3跳下時黑4跳下不是最佳應手，白5馬上挖，以下白7和白11是棄子好手，對應到白15團，雖是劫爭，但黑氣太少，不利。

　　圖八　接圖六　圖六中黑8不虎而粘上也是一種變化。白9先提後再於左邊一線11位夾是絕好次序！至白15粘，對應下去結果還是白棋寬一氣劫。

　　圖九　白棋失誤圖　圖八中白9不在下面扳，而到左邊一線靠是次序失誤，黑12立下後成了大眼「丁四」，氣長，到黑16緊氣，白棋氣不夠，將被吃。

第三十六型 白先

圖一 白先 利用劫爭來取得先手也是做劫的一個目的，尤其是在雙方攻殺時先手很重要。

圖二 失敗圖 白1在右邊扳下毫無用處，黑2擠打後再4位接上，白棋沒有得到什麼，連原有A位的先手也斷送掉了。

圖三 正解圖 白1在下邊斷是常在攻擊中用到的所謂「試應手」的手段。黑2退，白3就在左邊扳，黑4扳後白5粘，黑6要補一手，所以白得到了先手便宜。

圖四 劫爭 之所以白1是「試應手」，就是看黑棋

圖一 白先

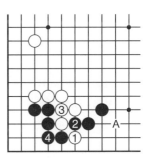

圖二 失敗圖

圖三 正解圖

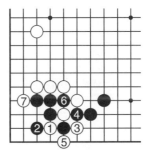

圖四 劫爭

如何應，要有充足打劫的準備。黑棋如不滿意上面結果，黑2改為在左邊打，白3就毅然外扳，黑4當然斷，至黑6成劫爭。此劫爭顯然對黑棋不利。

第三十七型　白先

　　圖一　白先　當一方準備開劫時，一定要算清開劫後雙方得失，尤其是己方所得和劫負後的損失。不能開的劫千萬不要隨手開劫。

圖一　白先

　　圖二　不願開劫　白棋不願開劫，也可能是劫材不夠，也可能是勇氣不夠。白1在角上擋，黑2提，白3長，黑4抱吃一子是正著，此劫已失去了再爭的價值。

圖二　不願開劫

　　圖三　以劫爭取利　白1打，等黑2提後白3再於角上長，黑4粘，白5也粘，黑6拆邊，此圖比圖二中白棋稍便宜一些。

　　圖四　大膽開劫　白1雙打，這是在算清盤面上劫材

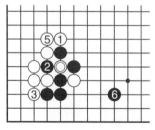

❹＝◎

圖三　以劫爭取利

圖四　大膽開劫

所失不會比此處所得大的情況下的激烈下法，黑2提是黑先手劫。如果白棋無相當劫材將會崩潰。

第三十八型 白先

圖一 白先 白三子◎僅三口氣，而黑三子●卻是四口氣，白棋如何長出氣來呢？關鍵是如何利用右邊三子白棋。

圖一 白先

圖二 失敗圖 白1馬上緊氣，黑2也緊白氣，白3立是常用長氣手法，但是在這裡行不通，黑6後白子被吃。

圖二 失敗圖

圖三 正解圖 白1到右邊先曲一手，是棄子手段，等黑2打時白3再立下長氣，以下雙方緊氣，至白7時，由於黑A位不能入子，只好8位提子，白9得以吃掉三子黑棋。

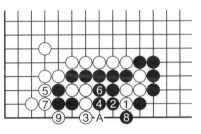

圖三 正解圖

　　圖四　劫爭　白3到
外面直接緊氣，黑4抓住
時機馬上扳，白5打，黑
6擠，至黑8成劫爭。這
是弈者應該掌握的一種變
化。

圖四　劫爭

第三十九型　白先

　　圖一　白先　黑棋內部的兩白子◎尚未淨死，還有相
當利用價值，可以和黑棋進行攻殺。

　　圖二　失敗圖　白1在下邊一線扳，黑2粘，好！如
A位打，則白B位粘後有C位打的便宜。以下至黑6打，
白三子接不歸。

圖一　白先

圖二　失敗圖

　　圖三　劫爭圖　白1在左邊二線托靠是奇手，黑2沖
時白3到下邊一線打，黑如A位打立即成劫爭。黑4粘，
白5、黑6至白7成大劫。黑6如在B位打，則白即6位
打，黑C位提，白D後右邊五子黑棋被吃。

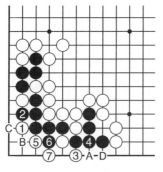

圖三　劫爭圖　　　　　　　圖四　參考圖

圖四　參考圖　白1時黑2如改為在下面扳，白3接上，黑4補斷，白5後吃下上面四子黑棋，大獲成功。

第四十型　白先

圖一　白先　黑子●正點在白棋要害上，整形也是攻防中的重要過程，現在白棋如何整形是個問題。

圖二　失敗圖(一)　白1頂，黑2接上後白3仍要補斷，結果白棋並未安定，無法到黑角A位點。

圖一　白先　　　　　　　　圖二　失敗圖(一)

圖三　失敗圖(二)　白1改為在下面頂，黑2立下後白仍要在3位補斷，黑4後白棋比圖二更不理想。

圖四　參考圖　白1頂，黑2立時白3到上面斷以求

圖三　失敗圖㈡

圖四　參考圖

騰挪，但黑4打至黑6接，白7還是要補斷，形狀更難看了。

　　圖五　正解圖　白1托是不怕開劫的下法，黑2虎，白3頂是在準備劫爭，白5後成劫爭。以後白不用A位補斷，有B位斷、C位點等選擇。黑

圖五　正解圖

2如在3位頂，則白D、黑B、白E，白好！

第四十一型　黑先

　　圖一　黑先　對局時不能放過有劫爭取利的時機，所謂「機不可失，失不再來」！此型中白棋有一定的缺陷，黑棋不能錯過時機！

　　圖二　失敗圖　黑1打後再3位長，白4提後白已活定，黑棋似乎獲得了相當的厚勢可以滿足，但是黑有更好的下法。

圖一　黑先

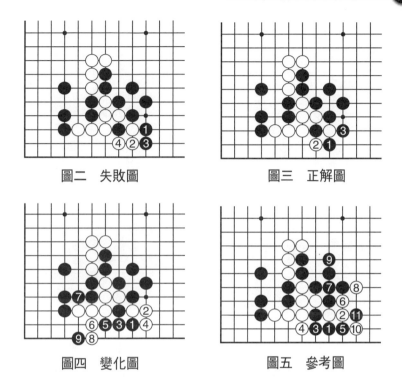

圖二 失敗圖　　　　　圖三 正解圖

圖四 變化圖　　　　　圖五 參考圖

　　圖三　正解圖　黑1到二線打是異想天開的一手意外之棋。白2提，黑3打，白成劫活。不管結果如何，黑棋總有便宜可得。

　　圖四　變化圖　黑1打時白2長出，黑3粘上，對殺至黑9，白被吃。

　　圖五　參考圖　圖四中白4如在左邊擋，則黑即5位長出，白8時黑9是正應，對應到黑11斷，白已不行了。

第四十二型　白先

　　圖一　白先　有時要有製造劫爭的意識，不要輕易放棄可以獲得最大利益的機會。

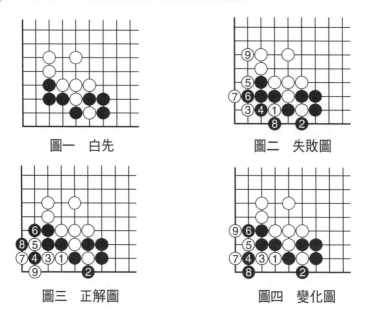

圖一　白先

圖二　失敗圖

圖三　正解圖

圖四　變化圖

圖二　失敗圖　白1打是可以想到的一手棋，白3跳也是有一定水準的棋手才能下出來的一手棋。以下至白9補斷，白棋雖獲得了一定利益，但還可以獲得更多。

圖三　正解圖　當黑2提時白3要大膽向角裡長，黑4扳，白5斷打，黑6打，白7扳打，至白9成劫爭，此劫黑重白輕。

圖四　變化圖　圖三中白7打時黑8立下，白9就向上面扳，仍然是劫爭。

第四十三型　黑先

圖一　黑先　這是黑白兩塊棋互攻，黑棋先手怎樣展開對攻呢？

圖二　基本對應圖　黑1沖企圖逃出，白2擋住，以下是雙方正常對應，白棋也被圍在黑棋裡面了。以下各種

圖一 黑先

圖二 基本對應圖

變化以此圖為基礎。

圖三 正解圖 黑1沖下，白2擋時黑3斷，白4只好打，如在15位斷，則黑即14位打，可以渡過。白14也不能在15位打，如打則黑即14位撲。至黑17提成寬氣劫。

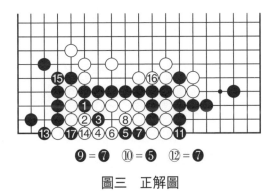

⑨＝❼ ⑩＝❺ ⑫＝❼

圖三 正解圖

　　圖四　參考圖㈠　當黑3斷時白4如在右邊打，則黑5立下，白6只有打，黑7撲後於9位打，白四子接不歸，黑棋逸出。

圖四　參考圖㈠

　　圖五　變化圖　圖四中黑1不在5位斷，而是先在一線撲，白6打，黑7長出破眼，白8先手到上面吃去黑一子得以逸出，黑被吃。

圖五　變化圖

　　圖六　參考圖㈡　圖三中白14不在19位做劫而到中間提子，黑即15位提，至黑19白棋接不歸。

　　總之，圖三才是正解。

圖六　參考圖㈡　　　 ⓱＝◎

第四十四型　白先

　　圖一　白先　白棋形狀很零散，要想取得理想結果就不能怕打劫。

　　圖二　失敗圖　白1粘軟弱，而且成了凝形，黑2接上不僅安定了，而且還對白棋有進攻的威

圖一　白先

力。白3不可省，否則黑於3位飛出，白A位沖，黑B位尖，白成了浮棋。黑4跳不僅實利不小，而且防止了白C位跨。

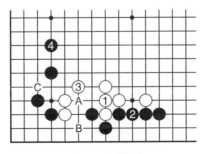

圖二　失敗圖

圖三　轉換圖　　❹＝◎

圖四　正解圖　　⑤＝◎

圖三　轉換圖　白1 到右邊打是企圖轉換，黑 4粘是堅實的一手，因為 已經便宜了就不必開劫。 至黑8白左邊兩子已枯 死，黑獲利不小。如兩子 黑棋●的右邊有黑子接 應，那白棋幾乎無所得， 尤其是黑如在A位曲下， 則白還沒淨活。

圖四　正解圖　白1 做劫才是正應，黑2提劫 後白3跨是本身劫材，這 才是整形的正確下法。

第四十五型　黑先

圖一　黑先　黑一子●打入白陣，白一子◎尖阻渡， 那黑棋將如何處理好這一子是本題的關鍵。

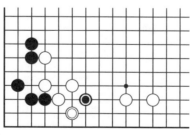

圖一　黑先

圖二 失敗圖 黑1
飛出是逃孤時常用的手
段，但白2長進搜根，黑
3挺起，白4渡過，黑三
子成了無根的浮棋。黑1
如改為A位飛，則白即B
位碰，黑仍成浮棋，將成
為被攻擊的對象，苦！

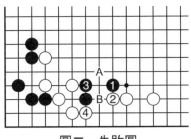

圖二 失敗圖

圖三 正解圖 黑1
碰是騰挪手段，白2上
投，黑3鼓起，白4打時
黑5做劫才是積極態度。

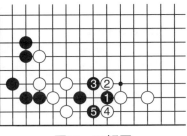

圖三 正解圖

圖四 參考圖 當白
4打時黑5如粘，則白即
於6、8位渡過，黑成浮
子。黑9如打，則白10長
出頑強，以下對應至白16
曲，黑不活。

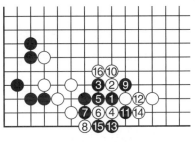

圖四 參考圖

第四十六型 黑先

圖一 黑先 這可以說是一個人的戰鬥，也就是如
何利用白棋內部一子黑棋◉對白棋進行攻擊。當然要利用
白棋的缺點。

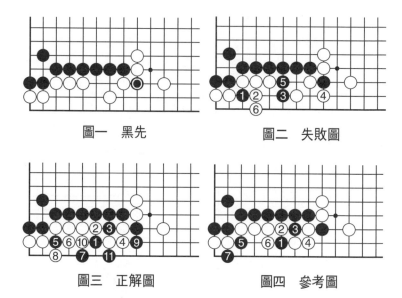

圖一 黑先　　　　　　　圖二 失敗圖

圖三 正解圖　　　　　　圖四 參考圖

　　圖二　失敗圖　黑1斷操之過急，白2打，黑3靠下時白4不在5位沖斷，而是避其鋒芒到右邊打。到白6後黑不過穿下了兩子而已。

　　圖三　正解圖　黑1先在右邊跨下，白2沖，黑3擠打後再於5位斷，白6打時黑7尖，妙！白8不得不應，如被黑在8位立下，則白將被吃。黑9、11後成劫爭。

　　圖四　參考圖　當經過計算白棋劫材不夠時應減少損失。當黑5斷時白應放棄角上兩子在6位打。黑棋得到角上兩子也可滿意。

第四十七型　白先

　　圖一　白先　角上三子黑棋和兩子白棋對殺，黑棋有四口氣，白棋有兩口氣，白棋有什麼手段生出棋來？

　　圖二　失敗圖　白1曲，黑2夾是好手，白3曲時黑4

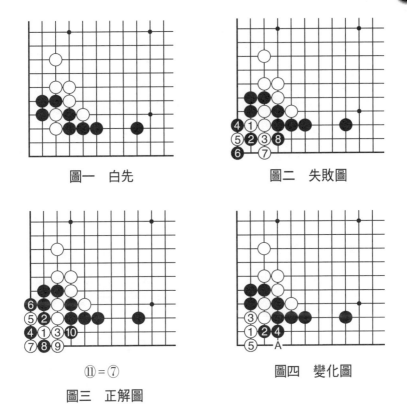

圖一　白先　　　　　　　圖二　失敗圖

⑪=⑦

圖三　正解圖　　　　　　圖四　變化圖

渡過，白5撲後再7位立下希望黑接不歸，可是黑8緊氣後白不能入子，只好被吃。

　　圖三　正解圖　白1尖是長氣的妙手，角上「二·二」路往往是攻防要點。黑2打後只有4位扳緊氣，白5、7連撲兩手，對應至白11提雖然成了兩手劫，但總有便宜可佔，比淨死要好得多。

　　圖四　變化圖　白1尖時黑2打，白3粘後黑4接，白5立下後上面三子黑棋被吃。黑4如5位扳，則白即4位打，黑只好A位做劫，此劫白有利。

第四十八型　白先

圖一　白先　白棋七子被圍，但可利用二線一子白棋◎和外面兩子白棋連通，此題正解是逃出，注意要有劫爭的準備，尤其是黑棋。

圖二　劫爭　白1撲入是肯定的一手棋，黑2提後白3打，黑不在1位粘而是在外面4位打，於是白5提成劫爭，此劫黑是後手。如劫敗，則黑棋損失較大；如劫材不足也只好A位提白一子求活，讓白B位逸出。

圖三　正解圖　當白3打時黑4粘上，白5、7連送兩子，白9點入是妙手，黑10打吃白三子，白11又送一子。

圖四　接圖三　白13再撲入，黑14不得不提白三子成為「曲三」，白15到上面托，黑16只好做活，白17引回白棋。黑如在17位阻渡，則白即點入，黑不活。

圖一　白先

圖二　劫爭　　⑤＝①

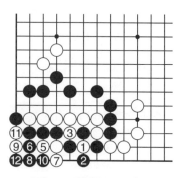

圖三　正解圖　　❹＝①

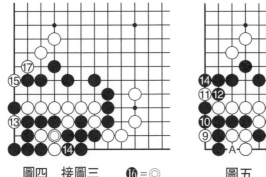

圖四　接圖三　⑯＝◎　　　圖五　失敗圖

　　圖五　失敗圖　圖三中黑10如不在A位打而是到左邊粘上，白11扳，中間三子白棋成了「金雞獨立」，白13立下，黑14提白子後白15打，黑五子被吃，白子逸出。

第四十九型　黑先

　　圖一　不用心觀察就不知道黑棋的攻擊目標。在此黑棋如能分斷兩處白棋就很愜意了。

　　圖二　失敗圖　黑1托是常用手筋，但白2扳後黑3沖，白4擋，黑5只有退，白6粘上，黑棋沒有達到分斷

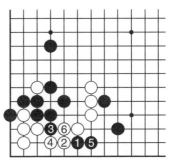

圖一　　　　　　　　圖二　失敗圖

白棋的目的。

圖三　正解圖　黑1尖頂是在黑棋有充足劫材時的強硬手段，白2扳，黑3扭斷，強手！白4打時黑5做劫，此劫對雙方都是重劫。

圖四　參考圖　白棋如劫材不夠也可在外面4位打，黑5就在左邊打，至黑7白將外面兩子黑棋斷開，如無外援，則兩子黑棋將被攻擊。而且白在適當時機還可以白A、黑B、白C開劫救回角上數子，所以白棋可下。

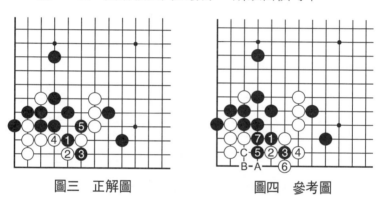

圖三　正解圖　　　　　圖四　參考圖

第五十型　白先

圖一　白先　角上三子白棋和右邊數子黑棋拼殺，肯定會進行劫爭，但在做劫之前應把先手利益取到手中才正確。

圖二　失敗圖　白1馬上拋入，黑2提，白3打時黑4做眼，白5提後黑6粘上，白7只好扳，黑8緊氣，白被吃。

圖三　參考圖　白1先點是手筋，黑2粘上後白3再拋劫，對應到黑10提是黑棋先手劫。

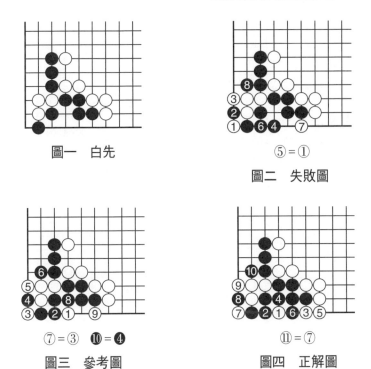

圖一　白先

⑤＝①

圖二　失敗圖

⑦＝③　❿＝❹

圖三　參考圖

⑪＝⑦

圖四　正解圖

　　圖四　正解圖　當黑2粘時白3在右邊先扳，黑4只好接，白5粘上後黑6也只有提，此時白已先手得到5位便宜，再於7位拋入，最後白11提是白棋先手劫，所以此為正解圖。

第五十一型　白先

　　圖一　白先　白三子◎似乎已經無望，但黑棋也有缺陷，白棋有巧手可以生出棋來。

　　圖二　失敗圖　白1先在左邊沖，黑2擋，白3再斷已是馬後炮了，黑4打後已經沒有後續手段了。

　　圖三　正解圖　白1先斷才是正確次序，黑2打，白

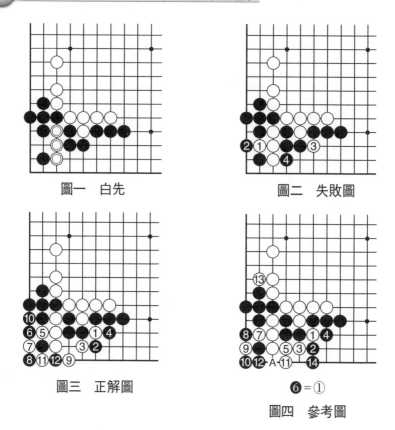

圖一　白先

圖二　失敗圖

圖三　正解圖

圖四　參考圖

❻＝①

3卡打，等黑4提後白再於左邊5位沖，白7撲入，黑8提後白9在一線反虎，是出人意料的好手，黑10粘，白11拋入成為劫爭。

圖四　參考圖　圖三中的白9如在5位打，棋形就失去了彈性，當白11在一線準備做劫時，黑12團是好手，白A位不能入子，黑14立後白被全殲。

第五十二型　白先

圖一　白先　黑棋到⦿位斷，中間四子白棋顯然無法

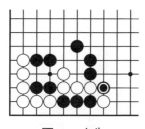

圖一　白先

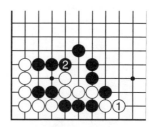

圖二　失敗圖

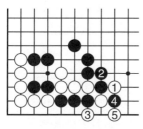

圖三　正解圖

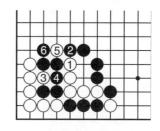

圖四　參考圖

逃出，只好在右下邊想辦法了。

　　圖二　失敗圖　白1在下邊長出，黑2就簡單地在上面緊氣，白四子被吃。

　　圖三　正解圖　白1先打一手後再於一線3位扳，黑4打，白5強硬扳，形成劫爭。

　　圖四　參考圖　白1硬沖，黑2擋，白3在左邊沖後再於5位斷，但黑6曲打後白棋失敗。

第五十三型　白先

　　圖一　白先　白七子被圍，如何逃出不是件容易的事，要有劫爭的心理準備。

　　圖二　失敗圖　白1直接打，黑2提，白3擠企圖滾打黑棋，但黑4接上後白已無後續手段了。

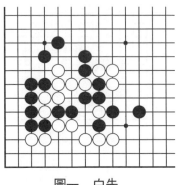

圖一　白先

圖二　失敗圖

圖三　逃出圖

圖三　逃出圖　白1多送一子後再於右邊3位挖是連放兩個妙手！黑4打時白5擠，黑6提後白7打黑兩子，黑不能1位粘，如粘則白A位打，黑接不歸。

圖四　打劫圖　當圖三中白3挖時黑4到裡面粘上，白5就緊氣，黑不能A位打，如打則白7位擠入，黑將接不歸。以下黑6、8緊白棋氣，白9提成劫爭。

至於是按上圖放白棋逃出，還是按此圖打劫，權力在黑手裡。

圖四　打劫圖

第五十四型　黑先

圖一　黑先　角上黑棋只有五口氣，而且肯定無法做活。上面白棋是沒有缺陷的，黑棋要在下面想辦法才行。

圖二　失敗圖(一)　黑1擋下阻渡，但經過交換，白4接時黑5曲，白6靠，黑棋不行。

圖三　失敗圖(二)　黑1沖後黑3曲，白4接是好手，白6挖，白8粘上後黑9點，但白10至白16，黑棋被吃。

圖四　正解圖　黑1在上面平似鬆實緊，白2併是頑

圖一　黑先

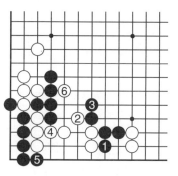

圖二　失敗圖(一)

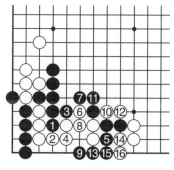

圖三　失敗圖(二)

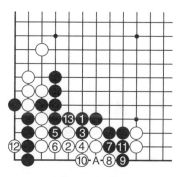

圖四　正解圖

強抵抗，此時黑7阻渡正是時候，白8扳，黑9打，白10做劫。白如A位粘，則氣不夠。以下進行到白12，黑在A位提劫，成為黑寬一氣劫。

　　圖五　參考圖(一)　圖四中白8如改在黑棋裡面點，於是以下雙方緊氣，至黑15後成「金雞獨立」，白被吃。

　　圖六　變化圖(一)　當黑1平時白2到右邊渡過，黑3到二線托是好手，白4頂時黑5渡過，以後黑A、B兩處必得一處，白尾巴被斬！

　　圖七　變化圖(二)　黑1平時白2改為在左邊粘上，黑3先沖後再於5位擋，白6立下企圖渡過，黑7、9抓住時機先行點入，白只有8、10位應，黑11再擋下，白棋氣不夠被殺。黑7如在11位擋，則白9位虎就活了。

　　圖八　變化圖(三)　白2改為在右邊接又如何呢？黑3沖後再5位斷，黑7、9滾打白棋後再於11位擋，白棋

圖五　參考圖(一)

圖六　變化圖(一)

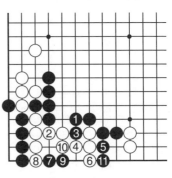

圖七　變化圖(二)

⑩＝❺

圖八　變化圖㈢

圖九　參考圖㈡

圖十　參考圖㈢

圖十一　變化圖㈣

氣不夠仍被殺。

　　圖九　參考圖㈡　圖七中黑9不在10位平而是斷，那白10馬上拋入成劫爭。

　　圖十　參考圖㈢　圖七中黑7點時白8企圖連回，黑9就斷，經過滾打，至黑13時白棋尾巴接不歸。

　　圖十一　變化圖㈣　圖十中白6改為粘上，黑7當然點入，白8扳，黑9擋後白10做劫，至白10，結果和圖四一樣是黑棋寬氣劫。故以圖四為正解。

第五十五型　黑先

圖一　黑先

圖一　黑先　在白棋內部有三子黑棋，如何利用這三子和白棋展開對攻？

圖二　失敗圖

圖二　失敗圖　黑1夾是絕對一手，白2沖也是必走的。黑3長出卻是敗著，白4連打，黑5打後白6粘，黑7後白8打吃黑1一子，黑左邊五子被吃，黑棋失敗。

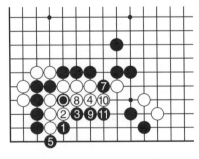

圖三　黑棋變著圖　　⑥＝●

圖三　黑棋變著圖　黑3改為滾打，以下好像是必然對應，至黑11打白棋很難再下下去了。

圖四　白棋應法圖　圖
三中白4不粘而是立下，黑
5粘，白6打時白8到角上
夾，黑棋還是被吃。

圖四　白棋應法圖

圖五　參考圖㈠　圖四
中黑7如改為打企圖「滾打
包收」，但由於白有兩子◎
接應，至白26提黑棋崩
潰。

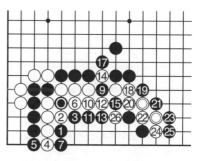

⑧＝◎　⑯＝❾

圖五　參考圖㈠

圖六　變化圖㈠　圖四
中白6打時黑7不打而改為
在上面挖，白8曲，至黑11
打時白12粘，惡手！黑15
粘讓白於16位出頭後黑19
到下面一線打，妙手！進行
到黑27後白被吃。

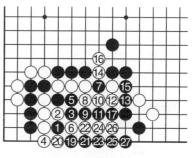

⑱＝❼

圖六　變化圖㈠

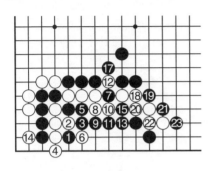

⑯ = ❼

圖七　變化圖㈡

圖七　變化圖㈡　圖六中當黑11打時白12提又如何呢？黑13接上是好手，白要防黑A位夾，只好到角上14位緊氣，但是以下至黑15白子被征吃。那白棋還有活路嗎？

⑱ = ◉

圖八　正解圖

圖八　正解圖　當黑13接時白14先到下面嵌入一手是奇兵，黑15在一線打時白在角上16位夾。黑棋仍然征白子，至白26正好打吃黑一子，黑27扳打，白28提成劫爭。其中黑15如在A位打，則征到白26時正好是打吃，黑棋不行。

圖九　參考圖㈡

圖九　參考圖㈡　當白14嵌入時黑15立，白也16位立下，黑棋更無法征吃白子，也不能在A位打形成圖六形狀。

圖十　變化圖㈢　圖九中黑 13 改為在二線虎，白 14 是防止黑在 A 位夾的唯一一手棋，以下至白 22 提仍是劫爭。

⑯ = ◉

圖十　變化圖㈢

第五十六型　白先

圖一　白先　白棋僅有三口氣，要和中間黑子對殺有點困難，能做出劫來就是成功！

圖二　失敗圖㈠　白 1 曲下，黑 2 渡過，顯然白棋不行。白如在 2 位阻渡，則黑即 1 位擋，白棋氣仍不夠。

圖三　失敗㈡　白 1 點，黑 2 接上，白 3 後黑 4 打，白仍不行。

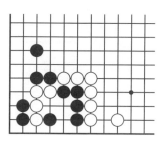

圖一　白先

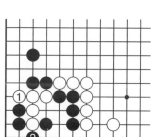

圖二　失敗圖㈠

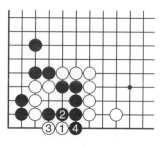

圖三　失敗㈡

圖四　參考圖　白1扳是阻止角上兩子黑棋渡過，黑2打，白3向角裡扳，黑4連回兩子，白5打，成為劫爭。此劫黑6是先手劫，而且有A位本身劫材，所以黑棋有利。

圖五　正解圖　白1團看似愚形，卻迫使黑在2位接，白3向角裡扳，黑4只有連回，白5扳後再於右邊7位立下，雖然黑8提後仍是劫爭，但黑棋少了本身劫材，所以應為正解。

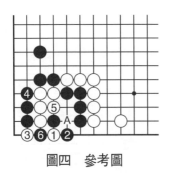

圖四　參考圖

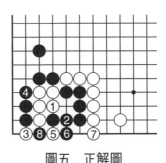

圖五　正解圖

第五十七型　白先

圖一　白先

圖一　白先　被圍六子僅三口氣，白棋有什麼手段吃到黑子而逃出呢？此題較複雜，要運用「征子」和「解征」才能達到目的。

圖二　失敗圖　白1曲是瞄著11位征黑三子，接著又在3位扳，是一子兩用的好手。黑2頂大有「一子解雙征」之意，但是白5扳至黑10粘，中間黑子已經逸出，而白11打、黑12長後白也無法吃去黑子，顯然白失敗。

圖二　失敗圖

圖三　黑棋失敗圖　白3換個地方靠，黑4沖後白5擋住，至白13柳也是深思熟慮的一手棋，目標不是中間這塊黑棋，而是為了加厚外勢好對下面三子黑棋發動總攻。對應至白35黑被全殲。

⑩＝③　　㉞＝㉓

圖三　黑棋失敗圖

圖四　變化圖㈠　白13柳時黑14到外面斷打，白卻不急於粘，而是到下面15位打，經過交換至黑20後，白21再接上，黑中間數子被吃。

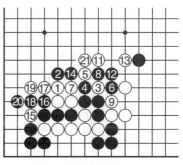

⑩＝③

圖四　變化圖㈠

圖五　變化圖(二)　⑫ = ◎

　　圖五　變化圖(二)　圖三中黑 18 如改為下面補，則白 19 就到中間「滾打包收」，黑子被吃。

圖六　變化圖(三)　⑩ = ③

　　圖六　變化圖(三)　當白 1 曲時黑 2 立即在左邊補斷。白 3 就到中間扳形成「滾打包收」，這正是白 1 曲讓黑兩邊都可能形成征子的一手棋。

圖七　變化圖(四)　⑩ = ③

　　圖七　變化圖(四)　黑 2 在此是解決兩邊征子的好手。白仍然按前面下法在 3 位靠，以下大致按圖三進行，但白 19 打時黑 20 長出，由於有黑 2 一子，白已無後續手段了。

圖八　變化圖(五)　此圖已接近正解了，但白9卻打錯了方向。因為有黑2一子，白17、19打後於21位曲，黑只要22位曲，白已無法吃到黑子了。

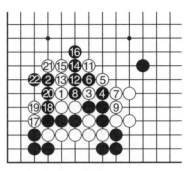

圖八　變化圖(五)　⑩ = ③

圖九　正解圖　按上面數圖分析好像白已無法解決困境了，其實不然。當圖八中黑6打時白7打，黑8提時白9卡打，黑10只有長出，白11提成劫爭。真是「山重水復疑無路，柳暗花明又一村」！

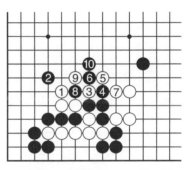

圖九　正解圖　⑪ = ③

第五十八型　黑先

圖一　黑先　在攻擊中能製造打劫當然是一種技能，而規避打劫也很重要，白棋倚仗盤面上劫材豐富而到◎位夾，黑棋應該如何應才不吃虧？

圖一　黑先

圖二　失敗圖

圖二　失敗圖　黑1扳正中白計，白2打後成劫爭，黑如在A位立，則白馬上B位斷，黑損失更大。

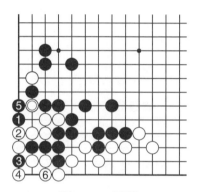

圖三　正解圖

圖三　正解圖　黑1點入是防止劫爭的好手，白2不得不粘，黑3撲入後再於5位退回，白不得不於6位粘，否則白後面數子接不歸。白棋不僅落了後手而且損失了◎一子，這叫「偷雞不成蝕把米」。

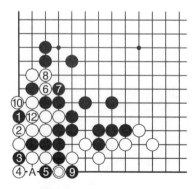

圖四　過分　　⓫=◎

圖四　過分　當白4提時黑5到下面撲，希望白在A位提，白如提則白上面數子將接不歸，可是白6卻轉到上面打，黑7只好打一手後再9位提，以下至白10提，黑就算在A位打，則白可3位粘，黑棋損失大。

第五十九型　白先

圖一　白先　白棋四子◎有兩個方向，或與角上一子黑棋對攻有活棋的可能，或與中間黑子對攻吃去數子而逸出。此型變化比較複雜。

圖一　白先

圖二　黑棋　失誤圖　白1粘，黑2貼長，白7後黑8立下似乎可殺白棋，白9立，白11靠是好手，黑12只有接上，對應至白19枷黑棋被吃，其實黑棋另有妙手。

圖二　黑棋　失誤圖

圖三　黑棋對應方法　當白5長時黑可在6位斷，白7打時黑8、10滾打後再於角上12位長入，至白21靠時，黑22粘上是愚形好手，白無法吃掉中間黑棋。

圖三　黑棋對應方法　⑪＝❻

　　圖四　變化圖㈠　當黑2長時白3改為曲是愚形好手，至白7粘後黑8立不是好手，可是白9卻急於到左邊緊氣，以後雙方相互緊氣，至黑18成「金雞獨立」，白棋被吃。

　　圖五　變化圖㈡　其實，當黑8立時，白應到上面緊氣，白9靠，黑10粘也是壞手，以後雙方對應至白17，中間黑子無法逃出。

圖四　變化圖㈠

圖五　變化圖㈡

圖六　變化圖㈢

　　圖六　變化圖㈢　白9靠時黑應在左邊10位粘上，白11必然沖，黑12就在上面尖，以下似乎是雙方必然的過程，對應至黑40擋，中間白棋被吃。其實白棋有失誤。

　　圖七　變化圖(四)　圖六中白棋的失誤在哪兒呢？原來當黑24跳時白25壓是錯著，而是應該沖，在黑28粘時白29扳，黑30斷，白31擠後於33位粘打，白利用棄子讓黑接不歸。

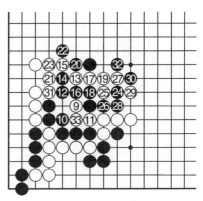

圖七　變化圖(四)

　　圖八　變化圖(五)　圖六中黑18如不粘而改為在1位斷，那白2就斷，黑3企圖逃出，以下白棋仍然利用棄子最後在14位卡，黑仍接不歸。

　　圖九　變化圖(六)　圖六中黑18改為在左邊1位挖是好手，白2不得不退，黑3再長，白4擋住，黑5粘上，白6扳後就產生了不少中斷點，於是從黑11斷打起黑不斷衝擊白棋，白棋只有還手之力，最後至黑21白子被吃，黑子逸出。

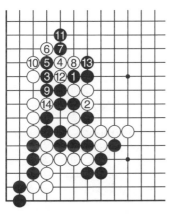

圖八　變化圖(五)

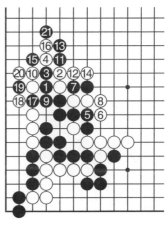

圖九　變化圖(六)

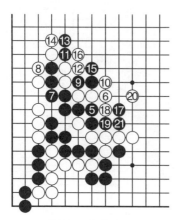

圖十　變化圖(七)　圖九中白6如不扳而是長出，黑7馬上粘上，然後於9、11兩處斷，進行了一系列交換後再於17位跳出，白20枷，黑21粘上後白棋已經捉襟見肘了。

圖十　變化圖(七)

圖十一　變化圖(八)　黑2粘時白3改為在上面曲，黑4就粘上，白5扳，黑6曲，白7按「穿象眼」處理而飛出，黑8尖頂，白9扳，黑10尖後至黑12，黑A位打吃兩子白棋或B位沖出必得一處，白棋不行。

圖十二　變化圖(九)　透過上面各圖分析，黑2接上後白如想緊黑棋的氣是行不通的，白3外扳似鬆實緊，對應至白13黑子接不歸。

圖十一　變化圖(八)

圖十二　變化圖(九)

圖十三　正解圖

⑯＝⑧

圖十四　接圖十三

圖十三　正解圖　經過前面數圖分析得出的結論是，黑棋不能突出白棋的包圍。那就要在下面想辦法了，其實黑8緊氣才是正確下法。

以下將圍繞圖十三進行解剖。

圖十四　接圖十三　黑在◉（圖十三中黑8）位緊

⑯＝⑥

圖十五　參考圖㈠

氣，白1扳也緊黑棋氣，黑2粘後白3扳，黑4立是唯一一手長氣的棋。白5托也是盡力長氣，以下雙方均為必然對應，至黑16提成劫爭。此圖應為正解。

圖十五　參考圖㈠　當圖十四中白5托時黑6改為在角上撲，白7團做眼至關重要，以下至黑16提，結果與圖十四同。其中黑8如急於下在14位，則白在8位做眼成「有眼殺無眼」。

圖十六　參考圖(二)

圖十六　參考圖(二) 黑4時白5在右邊緊氣不是好棋，黑6先斷一手，白7只好打，黑8再到右邊緊氣，白9曲下以便做劫。黑12提後也是劫爭，但如黑劫勝是在A位提白三子，這樣白棋損失比圖十五大，所以不是正解。

圖十七　參考圖(三)

圖十七　參考圖(三) 黑2粘時白3到角上扳企圖緊角上黑棋氣，黑4到左邊長氣。白5托，黑經過一系列緊氣手法，然後到14打，結果成了黑棋寬氣劫，當然白棋不利。

圖十八　參考圖(四)

圖十八　參考圖(四) 白1夾也是常用手法，黑2粘後白3渡過，黑4是愚形好手，白5點求變，黑6緊氣，白7到上面緊氣，可是來不及了，黑8撲後白子反而被吃，連劫也打不成了。

圖十九　參考圖㈤ 黑2粘時白3開始緊氣，可黑4立下後白棋氣已不夠，白5扳，黑6尖後長氣。角上如白7緊氣，則黑8也緊氣，成「金雞獨立」，白被吃。

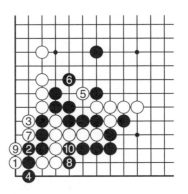

圖十九　參考圖㈤

圖二十　參考圖㈥ 白1到裡面斷又如何呢？黑2打後至白7尖，黑8粘上後黑已有一隻眼了，白9拼命向右擴張，至白17也只成一隻眼，至黑18黑有選擇權，如計算好有足夠劫材可於A位打，白19後黑12提開劫。現在黑脫先到上面扳補好，白19為防開劫只好緊，形成雙活，黑20擠，結果黑好！

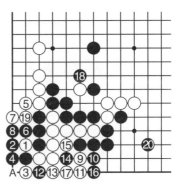

圖二十　參考圖㈥

圖二十一　參考圖㈦ 黑2打時白3撲入，黑4提後白5拋入，對應至白9提子也成劫爭，但是一旦黑棋劫勝，黑有A位扳之類的便宜，所以不如正解圖。

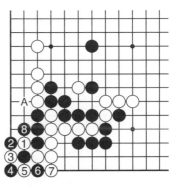

圖二十一　參考圖㈦　⑨＝⑤

　　圖二十二　參考圖(八)　黑8如改為在角上扳緊氣並非好棋，白11扳，接下來白13又是一手好棋，以下對應至黑22提，成了對黑棋不利的兩手劫，所以應以圖十三、十四為正解。

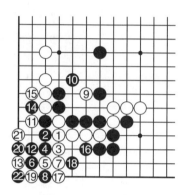

圖二十二　參考圖(八)

第六章 序盤的劫爭

　　劫爭在全盤對局中隨時都可以發生，而序盤尤為重要，定石又是序盤中最為重要的一個組成部分。在本章中將就這方面可能出現的劫爭進行介紹和分析。

第一型　黑先

　　圖一　黑先　白1托，黑2扳是必然的一手，當白3鼓時黑棋應如何對應？

　　圖二　過於保守圖　白棋為了求得安定在◎位鼓，黑1粘不失為穩健的一手，但是白2不在A位立而是得寸進尺地扳，黑3卻一味退讓，眼見白4做活，太軟弱了。

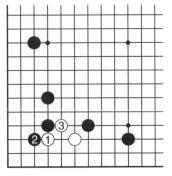

圖一　黑先

圖二　過於保守圖

　　圖三　不應一讓再讓圖　白2扳時，黑無論如何要在
3位打，不可害怕打劫，何況黑5提是先手劫。一盤棋如
處處按圖二那樣軟弱退讓，則肯定將要輸到底。

　　圖四　正解圖　當白3位鼓起時，黑4應從二線打才
是強硬態度，白5到上面打，黑6當然提，白7打，黑8粘
上後白棋斷頭太多，當然黑好！

　　圖五　參考圖　由於圖四中白棋不利，白5改到下面
做劫，此時黑6不急於在A
位提劫而是到6位鼓，這就
擴大了劫爭結果的利害。因
為黑6如急於在A位提，則
白可B位粘，黑●一子將受
影響。現在白如B位粘，則
黑A位粘後有了黑6一子，
黑●一子不怕被攻擊了。

圖三　不應一讓再讓圖

❽＝①

圖四　正解圖

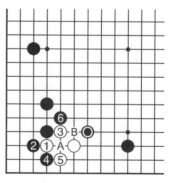

圖五　參考圖

第二型　黑先

　　圖一　黑先　這應屬於定石的範圍，白1點「三·三」，黑2擋後白3扳，黑4扳阻止渡過，白5虎，黑6打，白棋應如何對應？

　　圖二　失敗圖　黑1打時白2反打做劫，黑3提後白4到盤面上尋找劫材，可是所謂「初棋無劫」，大概可在盤面上佔個大場，黑5提後白棋損失巨大，所以白2無理開劫是在自找麻煩。

　　圖三　正解圖　正確下法是白2應該避免開劫而是粘上，黑3接，由於有白◎一子，白4可以大飛。這是各有所得的兩分。

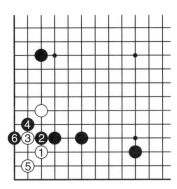

圖一　黑先

④脫先

圖二　失敗圖

圖三　正解圖

圖四　參考圖㈠　當黑1扳時白2也可粘上，但黑3粘時白4只能小飛，以下對應至白10補活角，黑11補斷也是一種下法。

圖五　參考圖㈡　為了說明問題，白1（圖四中白6）如大飛，則黑2沖後於4位斷，結果白1一子被斷下。

此型的目的是說明不該開劫時千萬不要自找麻煩胡亂開劫。

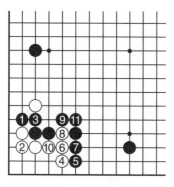

圖四　參考圖㈠

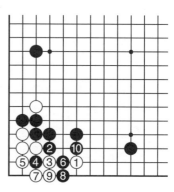

圖五　參考圖㈡

第三型　白先

圖一　白先　白棋在角上1位掛是「雙飛燕」定石的一型，進行到黑8，白棋以下怎麼對應？

圖二　本手圖　黑8打時白9是本手，雙方也暫時不再下了。這是一型。

圖三　強硬圖　白棋如態度強硬就在9位打，黑10提時白11打，一般來說雙方至此都不再下了，黑棋取得先手到盤上其他地方落子。白也暫時不提。

圖一 白先

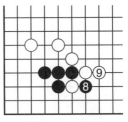

圖二 本手圖

圖三 強硬圖

圖四 雙方軟弱圖

　　圖四　雙方軟弱圖　當白11打時黑如在12位粘，則白13粘上，黑棋大虧，因為黑如在A位吃白一子是後手，不爽。另外，當圖三中黑10提白子時，白棋怕劫而於13位粘，則黑A位扳後實利不小而且已經安定。

　　這就是雙方不能讓步的劫！

第四型　白先

　　圖一　白先　白1托，黑2扳，白3虎時，黑4退後白5立下生根，黑6拆是一個定石，雙方均無不滿。

圖一　白先

8＝①

圖二　變化圖

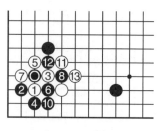

⑨＝①　⑭＝●
⑮＝❽　⑯＝①

圖三　軟弱圖

圖二　變化圖　當白3虎時黑4選擇在二線打，白5當然不會粘而是到上面反打，以下按定石進行，黑棋由於有右邊一子●配合，結果較好。如●位一帶是白子，則黑不宜採用。

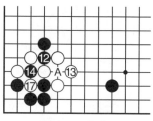

⑮尋劫　⑯應劫

圖四　正解圖

圖三　軟弱圖　當白7打時黑8到右邊斷，有些無理，除非有絕對有利劫材時才能這樣下。但對局至白15時，白棋過分軟弱。白如在8位粘，則黑在1位粘上，顯然白棋大虧。

圖四　正解圖　黑14提時白絕不能像圖三那樣在A位粘，白15應去尋找劫材，等黑16應劫後再17位提劫才是正應。這也是對圖三黑8過分的有力回擊。

第五型　白先

圖一　白先　白棋在1位跳出，黑2扳，白棋如何對

圖一　白先

圖二　失敗圖

應是個難題。

　　圖二　失敗圖　白1老實地接上，實在過於軟弱，是在按黑棋意圖行事，而且黑在A位長入後白連一個眼位都沒有。即使黑不在A位長到上面去封，則白A位擋後黑B位粘，白C、黑D、白E也只做成後手一隻眼。

　　圖三　正解圖　白1應虎下，黑2如A位粘，那也太不像話了，必然在2位打，白3反打成劫爭才是正確應手。

　　圖四　接圖三　白5到盤面上找劫材，等黑6應後白7提劫，逼黑8粘上後白千萬不要粘劫，而是於9位飛出，輕盈！

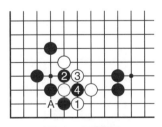

圖三　正解圖

⑤找劫　❻應劫

圖四　接圖三

圖五　黑軟弱圖　當白5找劫材時，黑6如粘劫那是最軟弱的一手，白7雙虎可以滿足了，而且黑棋在盤面上還差了一手棋，當然黑虧。

圖六　參考圖　當白5到盤面上尋找劫材時黑6斷打，白7提劫。黑如A位粘，則白B位打後粘劫，白大優！黑8如到外面找劫材，則白即於A位提，黑角損失很大，而且外面黑白各有一個劫材可以抵消。當然白好！

此型雖不複雜，但說明了不要怕打劫。

⑤找劫

圖五　黑軟弱圖

⑤找劫　❽脫先

圖六　參考圖

第六型　白先

圖一　白先　白1托，黑2扳，白3連扳，黑4也連扳，白5虎，下面黑棋的最強應法在哪？

圖二　緩手圖　白5虎時黑6粘上太緩，也和當時黑4扳的初衷相違背，白7馬上在角上扳，黑8只好立，如脫先則白A位打實利太大。黑6如改為B位虎也不是好棋，那白就可以到上面拆，因為就

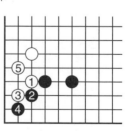

圖一　白先

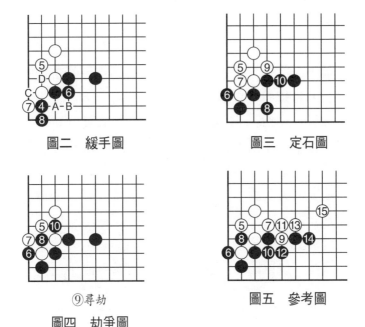

圖二　緩手圖　　　　　　圖三　定石圖

⑨尋劫

圖四　劫爭圖　　　　　　圖五　參考圖

算黑到C位打後D位提，那B一手就成了廢子。

　　圖三　定石圖　　白5虎時，黑6絕不能讓步，一定要打，等白7粘後黑再8位雙虎，至黑10接，是雙方可接受的結果。

　　圖四　劫爭圖　　當黑6打時白7開劫，這是要有充分準備的一手棋，因為黑8提是先手劫，而且「初棋無劫」，白9要找到相當劫材不容易。黑10不應而提白子消劫，白棋損失頗大。

　　圖五　參考圖　　當黑6打時，白7也可以避開劫爭而到上面鼓，對應至白15白棋築成一道厚勢。但準備下此型的先決條件是上面有白子配合才成立，如上方是黑子，那這厚勢將會落空。

第七型　黑先

　　圖一　黑先　這是白2掛小目，黑3二間高夾後的一個定石，白12打後黑棋如何對應？

　　圖二　兩分　白12打時黑13粘上是避免劫爭的下法，比較平穩，但失去了一些味道。白14粘後黑15打吃白一子，對應至白18也是兩分局面。

　　圖三　失敗圖　當圖一中黑11提時白12不敢於A位打而是立下，黑13馬上長出，白14只好粘，黑15壓出，白棋幾乎已成敗局。

　　圖四　保留圖　當圖一中白12打時，高手往往保留

圖一　黑先

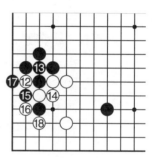

圖二　兩分

圖三　失敗圖

圖四　保留圖

這個劫爭，這也是一種戰術。

第八型　白先

　　圖一　白先　白棋在◎位打，黑棋如何對應是和敢不敢打劫息息相關的。

圖一　白先

　　圖二　正解圖　白1打，黑2老實地粘上，白3立下搜根，實利很大，而黑棋沒有安定肯定要外逃，白可從攻擊中取得相當利益。白3也可配合白◎一子在A位飛攻黑棋，黑棋將疲於奔命。

圖二　正解圖

　　圖三　失敗圖　白1打時黑棋應不畏開劫才是正應，黑2到二線打，白3提時黑4就反打，白如在A位打開劫，則黑於◉位提劫後是萬劫不應，在B位提是先手，因為白如不應，則黑在C位斷相當嚴厲。

圖三　失敗圖

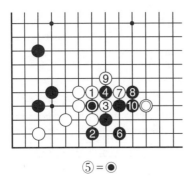

⑤＝◉

圖四　變化圖

圖四　變化圖　當黑4打時白不願開劫而妥協於◉位粘，黑6就在二線雙虎，白7打，黑8反打後於10位粘上。白棋雖厚，但是由於黑在◉位有一子成為愚形，而白◎一子顯然失去了活力，得不償失。黑可滿意。

第九型　黑先

圖一　黑先　黑角並不完整，上面有白A位飛入，下面有白B位點入和C位飛入等手段，現在的問題是黑如何最大限度地守住黑角。

圖二　失敗圖　黑1尖頂，白2上挺，黑3再虎，白4飛，黑5擋後脫先了。黑雖守住了角，但促成了白2正好「立二拆三」，而且黑有退縮之嫌。

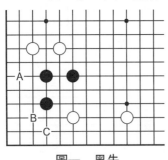

圖一　黑先

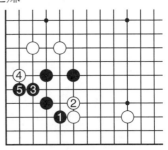

圖二　失敗圖

圖三　大同小異圖　黑1立下，白2尖起是防黑A位打，黑3再於上面立下補好角上實空。與圖二大同小異，總有退縮之嫌。

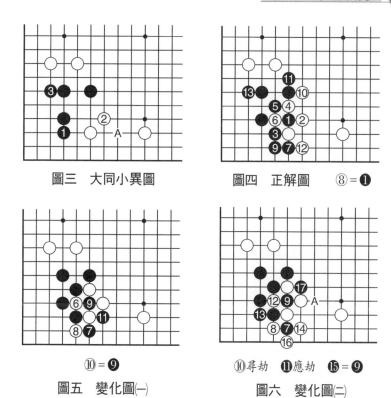

圖三　大同小異圖　　　　圖四　正解圖　　⑧＝❶

⑩＝❾

圖五　變化圖㈠

⑩尋劫　⓫應劫　⑮＝❾

圖六　變化圖㈡

　　圖四　正解圖　黑1強硬壓，白2扳時黑3虎下，強手！白4打，黑5不粘而是做成劫爭，頑強！白6提劫時黑7以劫爭為背景強硬地扳。白8粘劫，黑9也粘上，白10先在上面和黑11交換一手後於13位補好角。此型與前兩圖比較優越得多。

　　圖五　變化圖㈠　當圖四中黑7扳時白8不顧一切在二線打，黑9當然提劫，白10尋劫時黑棋萬劫不應而於11位提，白棋損失太大，白如找到這樣大的劫材是很不容易的。

　　圖六　變化圖㈡　圖五中白10如真找到適當的劫

材，則黑11應後白12提回。黑棋如找不到適當劫材，則可以在13位粘上，白14只有打，黑15提劫，此劫分量太重，白只有16位消劫，黑17提子，此型黑棋很厚，還有A位打之利，當然黑棋可以滿意。

　　　圖七　變化圖㈢　黑3虎時白如不願打劫而是在4位立下，則黑5即於上面先鼓一手後再7位擋，白8飛是先手便宜，黑9應後角部完整，出頭寬暢，應該滿意！

　　　圖八　變化圖㈣　黑1壓時白2向角裡長，也是一種變化，黑3擋後白4扳，黑5頑強虎，白6沖後黑7擋做劫，白8長時黑9立下守角，黑棋可以滿足了。

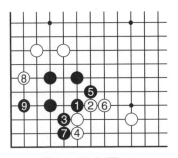

圖七　變化圖㈢

圖八　變化圖㈣

　　　圖九　變化圖㈤　當圖八中黑7做劫時白8不在9位長而提劫，黑9強硬扳下，白10擋，黑11提劫後至白14粘，黑15補角，全局黑厚！

　　　圖十　參考圖　圖二中黑3如改為立，則白棋點入「三‧三」，黑5阻渡，白6長，黑7頂，白8尖後黑棋很難對應了，而且白還有A位扳做活的可能。

⑪ = ●

圖九　變化圖㈤

圖十　參考圖

第十型　黑先

圖一　黑先　白棋在◎位曲，黑棋三子在白棋六子圍攻下怎麼應才能擺脫困境？

圖二　失敗圖　黑1簡單地長，白2飛搜根，黑3尖，白4挺，黑5只好粘上，白6飛封，黑棋被全殲。

圖三　委屈圖　黑1改為虎，白2打後於4位長，黑只好在5位尖，再7位扳後於9位虎，活出一小塊，白外勢雄厚。

圖四　正解圖　黑1跳出是解除黑棋困境唯一輕靈的一手

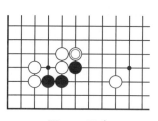

圖一　黑先

圖二　失敗圖

圖三　委屈圖

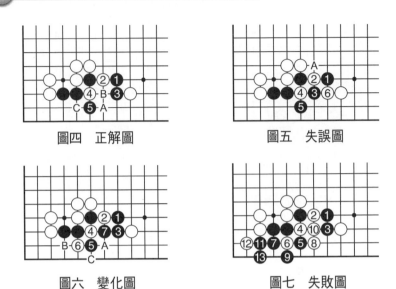

圖四　正解圖　　　　　　　　圖五　失誤圖

圖六　變化圖　　　　　　　　圖七　失敗圖

棋。白2打，黑3擋下，白4提時黑5扳過。白如A位扳，則黑即B位擠入，白C位打後黑提劫。

　　圖五　失誤圖　黑1跳是正確的一手棋，但當白2打時黑卻於3位打，白4提後黑5打，白6當然斷開，白如劫材不夠在A位粘上，則黑還要在下面做活，而黑1一子已被斷開，黑不爽！

　　圖六　變化圖　當黑5扳時白6到裡面斷，黑千萬不可A位退而讓白B位輕易吃去兩黑子，一定要在7位開劫，白接下來A位打，黑4位提是先手劫，而且黑還有C位立的本身劫材。就算沒有適當劫材，黑在盤面上連佔兩處大場也是不吃虧的。

　　圖七　失敗圖　當白在6位斷時黑7畏懼打劫而在外面打，白8打後於10位粘上，黑11、13後手做活，白將黑1、3兩子斷開，黑棋僅活一小塊，全局將成敗勢。

第十一型　白先

　　圖一　白先　黑棋由於上面有一定勢力想築成厚勢，因此不在白棋拆四中打入，而採取黑1飛壓後再3位跳，白棋如何聯絡才不吃虧？

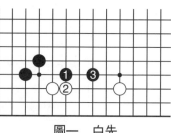

圖一　白先

　　圖二　失敗圖㈠　白1向外長，黑2併是本手，白3沖，黑4擋，白5斷，黑6平後白5一子很難處理，因為黑A位壓和B位跳均是對白棋的威脅。

圖二　失敗圖㈠

　　圖三　失敗圖㈡　白1改為托，黑2挖，白3只好立，如在5位打，則黑即A位穿通。黑6壓一手後到上面8位開拆，儘管白9沖，但經過雙方交換，黑14打後形成厚勢，黑優。

圖三　失敗圖㈡

圖四　正解圖　白1沖，黑2擋，至黑6擋，白7扳後再9位粘是本手，如不粘則黑將在◉位提劫逼白粘。最後黑10補斷，雖然黑取得了厚勢，但是白棋先手，可到上面去分解這一厚勢。

圖四　正解圖

第十二型　黑先

圖一　黑先　這是一個常用星位定石，要討論的是黑13後雙方如何落子。這在實戰中絕大多數是雙方均暫時擱置不再劫爭了。

圖二　參考圖　以後黑1不願劫爭而粘上，首先成了愚形，白2可以不在3位粘而脫先。以後黑3打，白4反打後6位粘上。黑棋僅得到一子白棋，而白棋已在外面下了

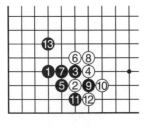

圖一　黑先

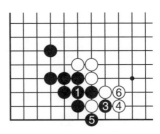

②脫先

圖二　參考圖

兩手棋，足以彌補損失了。

　　圖三　變化圖㈠　黑即使不怕打劫在1位打，白2提，這一定要在盤面上準備了充分劫材才行。而白有一個A位立的充分劫材，即使白劫材不足也可按圖二進行。所以黑1打要慎重開劫。

　　圖四　變化圖㈡　反過來白1提劫又如何呢？黑2脫先後白3打成劫爭。黑4提後如無恰當劫爭，則黑粘劫後白3是自投羅網了，即使黑不能劫勝，黑在外已經脫三手了，足以彌補損失。

　　總之，這個劫雙方暫時都不會開。

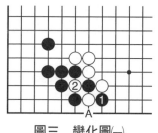

圖三　變化圖㈠

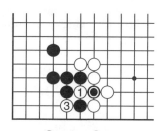

❷脫先　❹=◉
圖四　變化圖㈡

第十三型　黑先

　　圖一　黑先　這是典型「小目低掛，一間低夾」定石之一。當白在A位提後黑棋一般在B位做活，現在脫先了。白到B位飛後黑棋如何對應？白棋又有什麼手段？

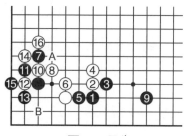

圖一　黑先

圖二　避開打劫

⑦尋劫　❽＝●

圖三　劫爭

圖二　避開打劫　白棋在◎位飛入時，黑1靠下是治理左邊黑棋的唯一一手棋，白2夾，黑3反夾後角上已活，但A位斷頭出現了毛病。由於在圖一中已脫先了一手，可以接受這個毛病。

圖三　劫爭　當黑1靠時白2擠入，黑3長後白4斷打，黑5曲回，白6提劫，黑7尋劫，一般白棋粘劫。此劫的價值應由當時盤面情況計算。因為黑棋原脫先一手，此時尋劫又有一手棋，加上白粘劫後共得三個先手，其價值應該不小於角上的損失。當然，白棋也是經過詳細計算後才會開劫，所以應該是雙方得失相當，否則不會開劫。總之，此處開劫與否應由當時盤面上的情況而定。

第十四型　黑先

圖一　黑先　這是「小目低掛，一間高夾」定石的一型，進行到白8嵌時，黑棋如何對應？

圖二　和平解決　黑1粘上是經過全盤計算後不準備開劫的下法。白4立後雙方均已安定，黑得先手，可以算是兩分。

圖一 黑先

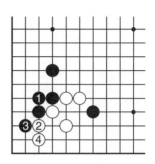

圖二 和平解決

　　圖三　開劫　黑1到角上打後於3位粘上，是準備開劫。白4打，黑5如在6位粘，則被白6位沖下那等於認輸了。所以至黑7打是必然對應。

　　圖四　初棋無劫　白8打，黑9提劫，黑棋在採取這種下法之前應該已經計算好「初棋無劫」才敢這樣下，因為此劫白棋如勝，則在A位提子價值太大。黑11不應劫而提子收穫不小，而且右邊五子白棋顯得單薄！

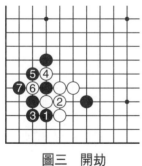

圖三 開劫

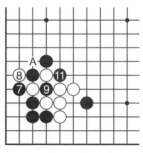

⑩ = 尋劫

圖四 初棋無劫

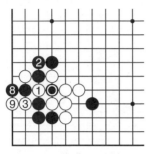

④=● ⑤尋劫 ⑥應劫

⑦=① ⑩=●

圖五　參考圖

圖五　參考圖　要提醒的是白如在1位提劫，黑2是本身劫材，白3打時黑4提劫，白5尋劫，黑6應劫，白7提劫時，黑8立又是本身劫材，黑10提劫。此劫是「天下劫」，黑棋必須保證劫勝，如黑劫敗，則這一盤棋也就結束了。

第十五型　黑先

圖一　黑先　黑4打入白棋拆三本來就是棄子，如圖對應已形成了定石的下法。要注意到此型白有「三・三」A位點角的入侵。

圖二　黑緩　當黑1打入拆三時，白2先到角上托一手再4位虎以為得了便宜，但黑5粘有緩手之嫌，即便這樣對應至黑7，白棋也不划算，因為失去了點「三・三」

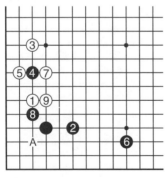

圖一　黑先

圖二　黑緩

（即黑3處）的利益。可是黑5還有更強硬的下法。

　　圖三　黑態度強硬圖　當白4鼓時黑5到左邊二線打，白6到右邊打，至黑9打，黑棋不必開劫，而在9位粘，黑11立下後於上面13位扳，白棋失去根據地，只好14位壓出，黑15隨之跳起後白上面一子◎被分開，而下面也只有白A、黑B、白C一隻眼，將受到攻擊。

　　圖四　變化圖　圖三中黑11也可以在三線斷打，白12打後再14位征子（且不論征子是否有利），黑15打，白16提後黑有A位長出或B位扳的選擇，都是對黑有利的下法。

　　圖三、圖四中白8打時，黑棋如劫材絕對有利時，黑9才可選擇在10或12位打開劫。此劫對雙方都是至關重要的，甚至影響到全局勝負，所以不可輕易開劫。

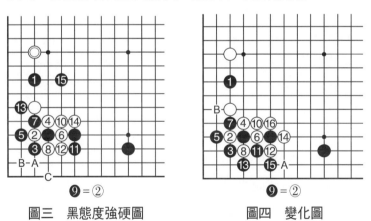

圖三　黑態度強硬圖　　　　圖四　變化圖

第十六型　白先

　　圖一　白先　黑1靠對白棋施加壓力，白棋五子如何才能下出最佳手段是問題的關鍵。

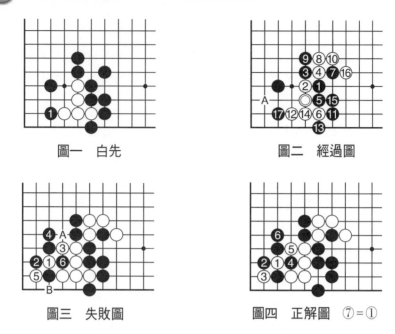

圖一　白先　　　　　　　　圖二　經過圖

圖三　失敗圖　　　　　　圖四　正解圖　⑦＝①

圖二　經過圖　白棋小飛掛時黑1罩有欺著味道。白2沖是激烈反抗，對應至黑15時，白如在A位飛讓黑16位長出就太軟弱了。白16打，黑17靠下後白如何對應？

圖三　失敗圖　白1挖，黑2打時白3先在裡面曲，黑4退後至黑6提是黑先手劫。黑無本身劫材，雖然黑A位沖是一個劫材，但白也有B位立下的劫材，互相抵消。所以，黑棋不算正解。

圖四　正解圖　黑2打時白立即於3位打才是正確下法，黑4提，白5打，黑6退時白7提，成了先手劫。白棋有利。

第十七型　黑先

圖一　黑先　這是「小目白小飛掛，黑2二間低夾」

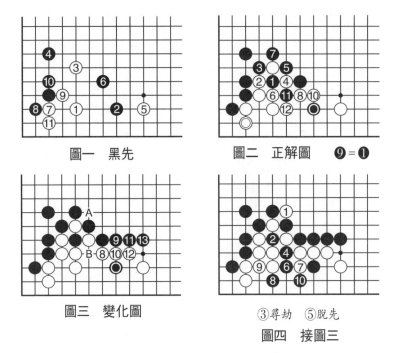

圖一　黑先

圖二　正解圖　❾＝❶

圖三　變化圖

③尋劫　⑤脫先

圖四　接圖三

定石的一型，可是至白11時白棋立下是壞棋，那黑棋如何抓住時機給予白棋反擊呢？

　　圖二　正解圖　當白在◎位立時黑不能害怕打劫而退讓。黑1跨正是對白◎一子的問責，白2沖，黑3卡，白4打時黑5嵌入，白6提時黑7打開劫，但此劫黑輕白重，白8扳，對應至白10長出，黑棋外勢雄厚，而且黑●一子尚有餘味。當然黑好！

　　圖三　變化圖　當圖二中白8扳時，黑9也可以採取不提劫而退，白10沖，黑11退，到黑13黑雖棄去了●一子，但外勢雄厚。關鍵就是黑棋不要怕白A位打開劫。

　　圖四　接圖三　白在1位打，黑2位提後黑可以萬劫不應而於4位提，可以說是絕對先手，白如不應，則黑即

5位衝下，對應至白10虎，可以說這盤棋已經結束了。

圖五 參考圖 本定石的正確下法是圖一中的白11不能在角上立，而應如本圖防止黑棋跨斷。白在13位衝後再於15位粘上是先手，白17跳起伺機攻擊黑兩子◉！

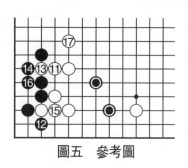

圖五 參考圖

第十八型 黑先

圖一 黑先 這是一盤讓子棋，白1鎮，黑2飛起，白3靠，黑4扳，白5扭斷時黑6挖打，過分！白7當然要斷打，接下來黑棋應如何對應？

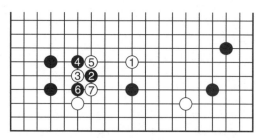

圖一 黑先

圖二 失敗圖 圖一中白7在△位打後黑1提白◎一子，已是軟弱之著，而當白2打時黑3於◎位粘上更是無力。結果白4虎後，黑棋成為愚形，白棋取得了先手，黑

3 = ◎

圖二　失敗圖

中間一子⬤岌岌可危。

　　圖三　黑棋過分圖　當圖二中白2打時，黑3打吃貿然開劫是沒有認識到此劫價值的重要性。白4當然提劫，黑5尋劫時，白6提黑⬤一子消劫，結果中間兩子黑棋很難處理，而且白有A位打、B位扳之利。可見黑3開劫不是明智之著。

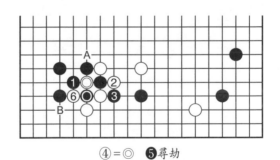

④ = ◎　**5**尋劫

圖三　黑棋過分圖

　　圖四　正解圖　當白在7位打時，黑8長出才是正解，不能怕開劫。白9提，黑10打，白如10位粘上，則黑11位立下，白棋將成為被攻擊的對象，當然黑優。

⑫ = ●

圖四　正解圖

　　圖五　變化圖　圖四中黑10打時，白11改為向角裡
扳，黑12提劫，白13粘上，黑再14位長，白15向角裡長
是唯一的選擇，黑16在外面曲下，白棋外面很難處理，
全盤黑優勢。

⑫ = ●

圖五　變化圖

　　圖六　參考圖　其實當白5斷時，黑棋不必在7位
挖，只要平穩地在6位粘上，白7不得不粘，黑8打後於
10位貼，白11只有曲，黑12擋下後白7等三子很難處
理。

圖六 參考圖

第十九型 黑先

圖一 黑先 這是高目定石之一，白6一般於A位飛出，現在脫先了，黑7點，白如B位尖有點平庸，有更好的應手。

圖二 參考圖 白8靠是很有力量的一手棋。黑9扳是取外勢的下法，白10立，黑11長出，白12跳。結果白棋得到安定，加上原脫先的利益，黑得到外勢，雙方均可滿意。

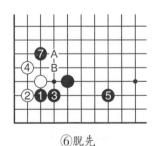

⑥脫先

圖一 黑先

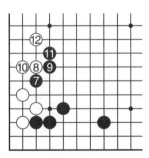

圖二 參考圖

圖三 劫爭圖 當白2靠時，黑3強硬立下阻渡也是一法，白4夾時黑5扳不可省，黑如在7位立，則白8扳後

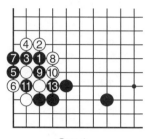

⑫脫先

圖三　劫爭圖

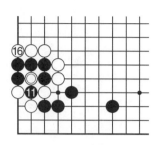

⑫尋劫　　❸應劫

⑭＝◎　　❺尋劫

圖四　參考圖

黑被吃。白6打後再8位扳，黑9時形成劫爭。黑棋應有劫爭準備才行，黑11提劫，由於「開局無劫」，白棋一般在盤面上佔一個大場，而黑當然也是「萬劫不應」在13位提子消劫。最後黑棋取得相當實利，而白在盤面上得到兩手棋，而且此處還有四子白棋形成的一個小外勢，也可滿足。

　　圖四　參考圖　圖三中黑11提劫，白12尋劫時黑13如應劫，則白14提劫後黑15尋劫，白不應而於16位提，黑棋損失慘重！

第二十型　黑先

　　圖一　黑先　這是大斜定石的一型，正確下法是白A位跳，黑2位提，白B位抱吃黑一子。但現在白3飛出，那黑棋應抓住時機對白3這一手進行反擊。

　　圖二　正解圖　黑1先到右邊

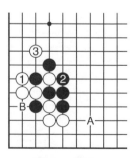

圖一　黑先

圖二　正解圖

❶❺ = ◉

圖三　接圖二

圖四　變化圖　⑭ = ◉

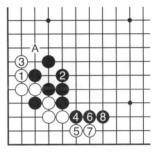

圖五　參考圖

扳，白2扳後黑3連扳，白4打後黑5粘，白6打，看似送吃了黑3一子，但正是為左邊的狙擊做準備。

　　圖三　接圖二　黑7到左邊擋下，白8無奈，否則黑於14位打後可吃去白◉三子。於是黑9到左邊二線扳，白12提劫，黑13是本身劫材。黑15提劫，由於「初棋無劫」，白得不償失，而且以後黑還有A位長出的大官子。

　　圖四　變化圖　圖三中白8改為粘上以避免圖三中黑13的本身劫材。但黑13仍有劫材，黑15提後白16還要補上一手角上才乾淨，否則黑有A位跳的手段。

　　圖五　參考圖　所以圖一中白3不應在A位飛出，而

在此圖中3位長出才是正應，黑4、6、8扳後長，才是定石本型。

第二十一型　白先

圖一　白先　這是高目定石的一型，進行到黑9打，白怎麼應？黑7本是一手欺著。

圖二　原型　為了讓大家有個明顯的比較，現將定石原型展示出來。黑9在左邊打，白10提，黑11打吃。

圖三　失敗圖㈠　黑9打時白10粘上，黑11於角上打後再13位抱吃。將結果和圖二比較一下，明顯黑9便宜了一手棋。

圖四失　敗圖㈡　黑9打時白10提才是正確下法，可是當黑11打時白12在◉位粘上卻是軟弱的一手棋，因為

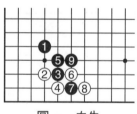

圖一　白先

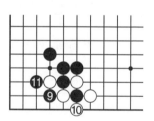

圖二　原型

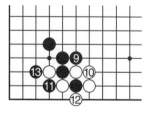

圖三　失敗圖㈠

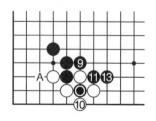

⑫＝◉

圖四失　敗圖㈡

害怕打劫。黑13長出以後還有A
位夾的手段，白將被壓到二線，
太苦！

　　圖五　正解圖　當黑11位打
時白12一定要反打，黑13提，
白14到角上虎，黑如在A位開劫

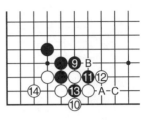

圖五　正解圖

有些無理，因為白提劫後在B位提一子太大！一般接下來
黑15在B位粘，白C位虎。

第二十二型　黑先

　　圖一　黑先　為了更清晰地說明本題，先介紹一下這
個定石，從黑1大飛起即是所謂百變的「大斜」，白12本
應在左邊跳，可是……

　　圖二　問題圖　圖一中的白12到本圖中1位曲下，雖
不是定石，但在實戰中是會發生的下法，黑棋應如何對應
才是正確的呢？

圖一　黑先

圖二　問題圖

　　圖三　劫爭　黑2到上面扳，白3先扳一手和黑4交
換後，再轉到左下角5位扳，至白9成劫爭，雖是黑棋先

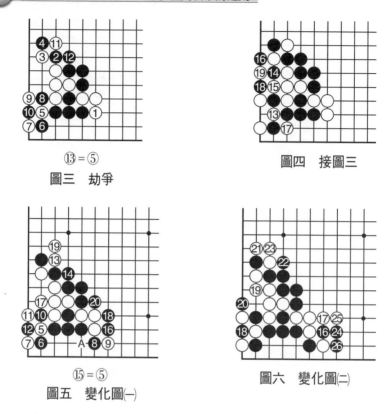

⑬＝⑤

圖三　劫爭

圖四　接圖三

⑮＝⑤

圖五　變化圖㈠

圖六　變化圖㈡

手劫，但白有11位的本身劫材，白13提後黑棋還有後續手段嗎？

　　圖四　接圖三　白13提劫時黑14到上面打，白15提後黑16也提，白到下面17位打。黑18拋入，白19提劫，此劫可以算是「天下劫」，劫敗者將很難翻盤，所以黑棋如無相應劫材是不行的。

　　圖五　變化圖㈠　當圖三中黑6扳、白7扳時，黑8先到右邊扳一手，等白9扳應時再於10位打，目的是製造劫材。即使黑征子不利，黑在A位粘上也很充分。

　　圖六　變化圖㈡　當黑16斷時白17反打，黑18提

劫，白棋找不到相應劫材只好19位粘，黑20提子消劫，白還要21位打，黑得先手於24位長出，全局顯然黑棋大優！

第二十三型　黑先

圖一　黑先　白已經在◎位補上一手，但是由於兩邊黑棋比較堅實，因此黑棋仍有A位點入的一手棋。

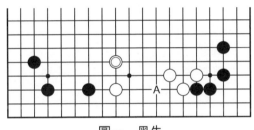

圖一　黑先

圖二　過分軟弱圖　黑1點，白2尖阻渡，黑3碰時白4立下也是阻止黑棋渡過，黑5跳出，白6在一線渡過是太軟弱的一手棋，白一子◎沒有發揮其作用。

圖二　過分軟弱圖

圖三　正解圖　黑3靠時白4強硬地上扳，黑5虎，白6仍然扳，黑7只好下扳，白8打，黑9只好打劫，可是

圖三　正解圖

白10卻不急於開劫，而是讓黑至15位後手做活。白18刺是防黑A位斷。

結果黑棋雖活了一小塊，但左邊一子●受傷，左邊「無憂角」也很薄弱，而白棋形成雄厚外勢，所以白棋並未吃虧。

圖四　參考圖　黑9打時白10立下，於是白12提成劫爭，此劫爭如白劫敗被黑於A位提，則白棋將崩潰，所以不能輕易開此劫。

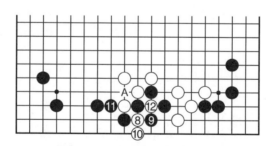

圖四　參考圖

圖五　變化圖

黑9打時白10直接提劫，黑棋如劫材不足也只有在一線11位打，白12粘上後黑13退，結果可以比開始在△位托多得幾目棋。

圖五　變化圖　　　⑫＝●

第二十四型　黑先

　　圖一　黑先　白棋在◎
位打入，這是在實戰中常見
的下法，黑棋如何對付當然
要看周圍情況而定。

圖一　黑先

　　圖二　失敗圖　黑1尖
是最強下法，所謂「實尖虛
鎮」，白2飛出是輕靈的下
法，黑3沖大有上當之嫌，
白4擋，黑5斷，白6打後
白8平是好手，黑9曲，白
10挖，結果黑大虧。

圖二　失敗圖

　　圖三　正解圖　白2飛
出時黑3按「小飛用跨」的
下法是正確的。白4沖，黑
5擋，白6打時黑7嵌入雙
打，白8只有提，黑9在上
面打，白10不願3位粘，而

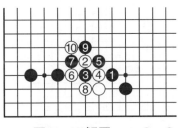

圖三　正解圖　　**⑪**＝**❸**

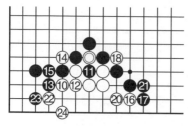

19 = ◎

圖四　變化圖

在外面打，黑11提劫，此劫可以影響全局勝負天平的傾斜方向，要開此劫必須慎重。

　　圖四　變化圖　當白棋認為打劫找不到適當劫材時，就改白10在下面扳。黑11提劫，以下都是必然對應，結果至白24白活出一塊，而黑棋形成了雄厚外勢。至於得失要看黑棋如何發揮外勢作用了。

第二十五型　黑先

　　圖一　黑先　黑棋從星位向兩邊大飛，這樣的形狀在古代稱為「觀音敞懷」。從「敞懷」二字就知道此形狀有破綻。白棋◎一子點入「三‧三」，黑的對應有點複雜。

　　圖二　黑棋的一般對應圖　白1點時黑2擋是當然的一手，可是當白5扳時黑6粘上就是軟弱的一手棋了，白7、9到左邊扳粘後就輕鬆地成了活棋。

圖一　黑先

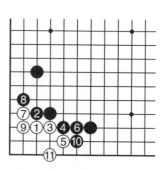

圖二　黑棋的一般對應圖

　　圖三　劫爭圖　當白5扳時黑6虎擋下是強硬態度，白7打一手後再於左邊9位扳，黑10扳時白11虎，黑12打後白13做劫，黑14雖是先手劫，但一旦白劫勝在A位提子消劫，黑棋外面損失慘重，所以黑無十足把握不可輕易開劫，只能按圖二進行了。

　　圖四　白活　白棋如認為打劫不利也可做活，白13虎，黑14提，白15後活。

　　圖五　參考圖㈠　當白13虎時黑14托強行奪白眼位，進行到白17時，黑18立下不讓白活，無理！白19打，黑20粘後白21斷打，黑棋崩潰。

　　圖六　參考圖㈡　黑10扳時白棋也可以在11位打後

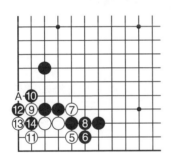

圖三　劫爭圖

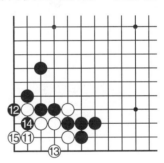

圖四　白活

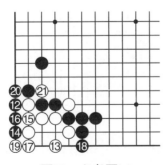

圖五　參考圖㈠

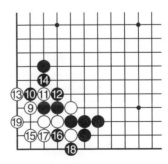

圖六　參考圖㈡

再於13位打，白15虎後可以活棋，但裡面送了一子後黑棋太厚。

第二十六型　黑先

圖一　黑先　此為讓四子的對局，白1時黑2「開兼夾」，白3象步飛出，黑4尖出頭，白5靠，至黑6扳黑棋對應都不錯，現在是白棋在利用開劫嚇唬黑棋。

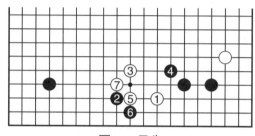

圖一　黑先

圖二　失敗圖　白7鼓是在欺負黑棋，黑8膽小不敢開劫，選擇了退讓，白9虎下已經取得了安定，黑棋不成功。

圖二　失敗圖

圖三　正解圖　當白7鼓時黑8應大膽地打，白9如粘上已成愚形，黑10沖出，白11打，黑12虎，白13後手

圖三　正解圖

提黑一子，黑棋可以滿意。

　　圖四　參考圖　黑8打時白9做劫，黑10提劫，這種劫材白棋也不容易找到，只好在11位虎，黑12粘劫，白13向左邊長出，黑14即於二線扳，然後於16位跳得以渡過安定。結果黑棋不壞。

⑫＝◎

圖四　參考圖

第二十七型　白先

　　圖一　白先　白1提子後黑為了得些便宜在2位打，此時白如何對應才不吃虧？

　　圖二　失敗圖　黑2打時白3粘上，黑4征吃白◎一

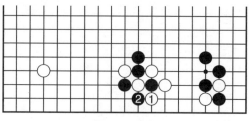

圖一　白先

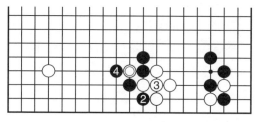

圖二　失敗圖

子，這是一般正常對應，但黑棋稍有得利之嫌。

　　圖三　正解圖　黑2打時白不急於在左邊粘上，而是到右邊3位長出製造劫材，黑4無奈只好應一手，於是白5到左邊打，黑6提開劫！白7到右邊打，黑棋陷入困境。黑如應則白到左邊提劫，黑無適當劫材被白A位提，白大優。黑如在6位粘劫，則白B位提，黑角全失。

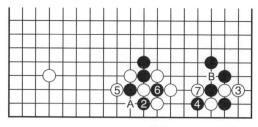

圖三　正解圖

圖四 變化圖 當白3長時黑如不應直接到4位提，則白立即在5位打後於7位吃下黑一子。而白在◎位提劫的手段仍然在，黑只好在◎位粘，白在A位補後得到大角當然滿意。黑粘劫時白也可脫先他投。

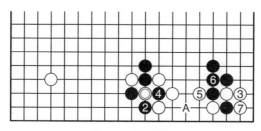

圖四 變化圖

圖五 參考圖 黑2打時白3如立即開劫，則黑4提，白5尋劫材，黑6粘劫，白7提，黑8打後如打劫，那對白不利了。

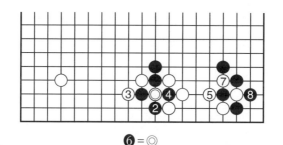

❻ = ◎

圖五 參考圖

第二十八型 白先

圖一 白先 此為大斜定石之一型，白1斷打，黑2打，白3提，黑4打，此時白棋應如何對應？

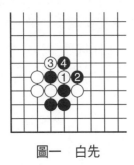

圖一　白先

圖二　失敗圖

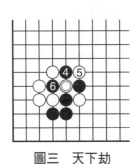

圖三　天下劫

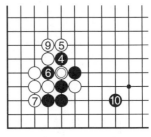

圖四　定石　　❽＝◎

　　圖二　失敗圖　黑4打時白5粘上，白棋成了愚形，黑6再抱吃白◎一子，經過正常交換至白9後手提黑一子，結果黑棋形好，白有被利用之苦。

　　圖三　天下劫　當黑4打時白5斷，對黑棋進行雙打，看似很凶，但黑6提是先手劫。一旦黑在◎位粘上，白將支離破碎很難收拾。所以白5開劫後是很難找到適當劫材的。

　　圖四　定石　白5在上面打才是定石下法，避開劫爭。黑6提，白7到角上擋，以下至黑10拆各得其所，兩分局面，此為定石之一型。

第二十九型　黑先

圖一　黑先　此為有名的百變定石大斜之一型。此時白棋角上三子尚有餘味，黑棋應有所對策。

圖一　黑先

圖二　失敗圖　白1扳，黑2打，白3立下做劫，黑4扳緊氣，白5立下成劫爭。雖說是黑寬一氣劫，但對黑棋來說負擔不輕。

圖二　失敗圖

圖三　正解圖　圖二中黑4急於在左邊扳是坐失良機。黑4應於右邊扳，白5打時黑6再於左邊緊氣，這就成了「連環劫」。

圖三　正解圖

第三十型　白先

　　圖一　白先　此為白1在黑棋星位大飛處的三線托時形成的形狀，對應至黑10虎後白角並未淨活，還要在A位補一手，且是後手，能爭取到先手嗎？

　　圖二　正解圖　白1曲，黑2擋後至黑6打，白7粘後黑棋外面產生了兩個斷頭，所以白9爭取到了先手補角，但要注意黑棋也形成了相當外勢。

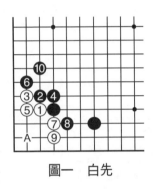

圖一　白先

⑦＝◉

圖二　正解圖

　　圖三　變化圖　當圖二中黑4打時，白5不於6位提而是長出，黑6當然粘上，白7壓，黑8扳後白9曲出，黑10當然要補，但是白角還有缺陷不得不補，黑12罩，白棋被吃。

　　圖四　參考圖　白棋如不補那結果如何呢？黑1點是雙方要點，白2曲，黑3擋後白只好在6位頂，黑7至白10後，黑11扳形成劫爭，但是白寬氣劫。白A位打，黑B位粘上後白還是在C位寬一氣劫。

圖三　變化圖

圖四　參考圖

第三十一型　白先

圖一　白先　這是高手對局時在序盤產生的劫爭，下面詳細剖析一下。左下角大飛，於是就成了所謂百變的大斜定石，進行至白10時一般在11位長出，如今曲下是一種變著，對應至白12扳時，由於右上角有黑子◉征子有

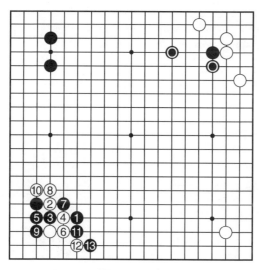

圖一　白先

利，因此黑於13位扳下。

　　圖二　參考圖(一)　圖一中黑13（本圖中◉）扳時，白1先在上面斷打後再於下面3位斷打，對應到白7打，黑8長，白9征吃黑三子，但是前面已說過黑棋征子有利。所以在本局中圖一的白10曲擋就稍稍顯得有點過分。

　　圖三　參考圖(二)　白10曲時黑11到中間壓是有力的一手棋，白12扳，黑13尖後白棋為難。

圖二　參考圖(一)

　　圖四　參考圖(三)　鑑於圖三，所以黑1壓時白2到下面平，於是黑3就長出，白4向裡扳，黑5、白6後黑7在下面扳是先手，白8不得不打，如被黑A位扳將被黑滾打，那左邊白棋就很難做活了。黑9飛下，白10扳，黑11虎，白12托是防黑棋做活，黑如A位拋入馬上成劫爭，但白B位提後黑是後手劫。

　　圖五　接圖四　白12托時黑13、白14相互緊氣，黑15撲是緊

圖三　參考圖(二)

圖四　參考圖(三)

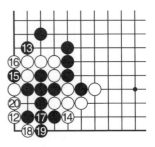

圖五　接圖四

氣的手段。黑17粘後至黑19打，形成了劫爭。

圖六　接圖五

白20粘後雙方相互緊氣，至黑25提劫，白26是本身劫材，黑27緊氣，白28提劫。黑29沖，由於白棋找不到適當劫材只好提子，結果是上面白一子被斷開，而黑棋在左下角有雄厚外勢，全局相呼應，顯然黑棋大優。

圖七　接圖六

透過上面分析，兩種下法白都不滿意。於是在黑13扳時白14向左邊扳，黑15打，白16只有粘上，黑17在角上扳，白18、20、22是常用做劫的方法。這就形成了「兩手劫」，白棋可與黑棋一爭。

㉘＝◎

圖六　接圖五

圖七　接圖六

圖八　參考圖㈣

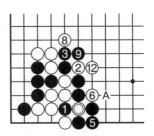

④＝◎　❼＝❶
⑩＝◎　⓫脫先

圖九　參考圖㈤

圖十　參考圖㈥

　　圖八　參考圖㈣　圖七中當黑 17 扳時白 18 如在下面打，則黑 19 提劫，此劫如進行下去將如圖九所示。

　　圖九　參考圖㈤　如黑 1 提劫似乎外面有劫，但是如圖進行到黑 12 提，以後黑在 A 位吃白 6 一子，即使角上白活了，但外面損失太大也不划算。

　　圖十　參考圖㈥　當圖七中白 20 打時黑 21 立下，白 22 扳打成了緊氣劫，對黑棋不利。所以如圖七是實戰的進行過程。

　　圖十一　接圖七　讓我們先看看在實戰中雙方是如何對應的，再加以分析。到 26 提劫時，黑 27 找的劫材有點不當，白 28 不應而再次提劫，黑 29 扳，下面白 30 提是絕對先手。

　　圖十二　參考圖㈦　圖十一中黑 27 如改為此圖中扳就是一種嚴厲下法了，白 28 立下，對應至黑 33 提形成厚勢，而白 34 提後仍然要打劫，黑棋在外面得到兩手棋，

圖十一　接圖七

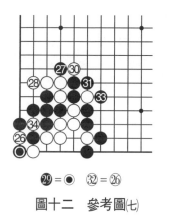

㉙＝● ㉜＝㉖

圖十二　參考圖㈦

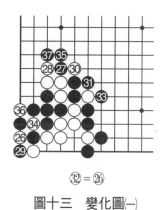

㉜＝㉖

圖十三　變化圖㈠

可以滿意了！

　　圖十三　變化圖㈠　當黑27扳時白28如曲，則黑29提劫，以下對應也是白無奈之選，至黑37曲下，白雖劫勝吃去黑不少子，但黑外勢相當雄厚，當然黑好。

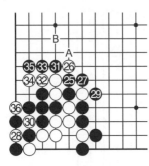

圖十四　變化圖㈡

圖十四　變化圖㈡　當圖十一中白26如改為在上面斷，等黑27曲後再於28位提劫，黑29提外面一子形成厚勢。黑31至黑35是棄子取勢，結果和圖十三大同小異，以後白如A位長，則黑即B位跳沒有什麼威脅，白棋反而成為浮棋，成為黑棋攻擊的對象。

由上面分析可以看出，圖十一中黑27長有失緊湊！

圖十五　接圖十一　圖十一中白30提去黑●一子消劫，黑31粘上時，白32先於右邊與黑33交換一手是不可省的，如被黑在32位打，則黑棋太厚。白34曲出，黑35頂後於37位緊氣。白38吃掉黑棋數子，而黑棋取得了相當外勢。盤面上還不能說明哪一方形勢較優，關鍵在於黑棋如何落子才能掌握大局。

圖十五　接圖十一

圖十六 參考圖

(八) 白38打吃黑數子後應一鼓作氣對白子進行攻擊。黑39應馬上對中間兩子白棋進行攻擊，白40、42如壓出，則黑41、43在四線上爬已得到相當利益，白44跳起，黑45飛起緊追不放，和上面黑棋相呼應形成大形勢，而中間數子白棋尚未安定。全盤黑優。

圖十六 參考圖(八)

圖十七 變化圖

(三) 當黑39跳起時白棋壓出不利，只好在右下角40位飛出，黑41吃淨兩子白棋獲利不小，白42在左上邊打入，那黑可倚仗下面厚勢加以攻擊。

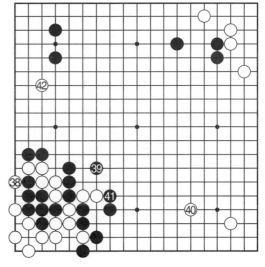

圖十七 變化圖(三)

圖十八　接圖十五　在實戰中黑39卻在關鍵時刻脫離了主要戰場，到右下角掛，白40馬上抓住時機跳出，黑41併是本手。白42跳，黑43防白在A位扳出，白44再跳，黑45為保住左邊實空。白中間得到了安定，於是白46到右下角守角，全局白棋有望。

分析本局，從左下角大斜開始成了兩手劫，黑棋本應透過打劫而取得一定優勢，可是由於圖十一中黑27（本圖中●）稍緩，結果不理想。到了黑39又脫離了主戰場，最後把優勢拱手讓給了白棋。

總之，所謂「開局無劫」也未必是不能開劫，關鍵是如何利用劫爭搶佔大場。

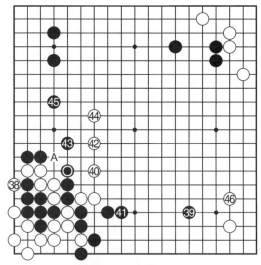

圖十八　接圖十五

第三十二型　白先

圖一　白先

這是一個古譜，中國古譜最大的特點就是以攻殺為主，所以在序盤時就展開戰鬥是常有的事。現在黑1刺後在3位斷是在利用左角雄厚外勢對白棋進行猛烈攻擊。

白棋如何才能解脫困境？

圖一　白先

圖二　劫爭

白1托，黑2當然扳，白3頂，黑4補斷，白5扳，黑6打時白7頑強做劫，當白11提劫時，黑棋不甘心於A位粘僅吃右邊數子白棋而放棄左邊白棋，於是就到黑12總攻白棋。

圖二　劫爭　⑪＝⑤

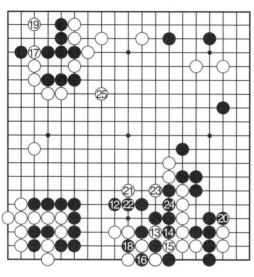

圖三　接圖二

圖三　接圖二

圖三　接圖二

黑 12 後白 13 撲入下面就成了緊氣劫，白 17 到左上角沖時，黑如應那就會有很多劫材，甚至越應越大，所以黑棋在 18 位提子消劫。於是白 19 跳入，黑 20 補好右下角，白 25 大吃黑棋形成大轉換。其中白 21、23 是先手便宜。

圖四　接圖三

黑 26 先壓低白棋後並不急於逃跑左上角數子，而是遠遠引誘對方補棋。此時白如在 A 位補強，則黑即將右上角補實，全盤黑棋實空領先。

此局中白棋利用劫爭的頑強手段值得讚賞，而黑棋敢於在◉位大吃白子也是有氣魄的一手好棋，值得學習。

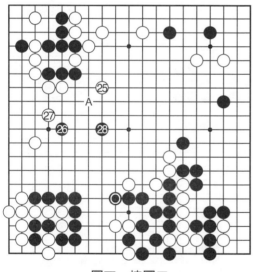

圖四　接圖三

第三十三型　白先

圖一　白先　這是一盤高手實戰的對局，為了更好地欣賞這場劫爭大戰，下面將詳細介紹一下過程。

圖一　白先

當黑1在左下角對白◎一子進行靠時，白2脫先到右上角掛，黑3扳，黑5立下後白6曲是正常對應，一般黑應於A位粘上，可是此時黑7卻脫先到右上角跳。

圖二　參考圖㈠　白1如馬上在左下角打，則黑2打，白3提，黑4當然打，白如在A位或B位打斷然開劫，所謂「初棋無劫」，黑在◉位提劫後，白找不到適當劫材。

圖二　參考圖㈠

　　圖三　接圖一　白8到右下角為左下角打劫做準備，黑9三間低夾由於較緩，因此白10跳起儘量擴大上面形勢。黑13是所謂的「天王山」，是雙方必爭的要點。白14是為製造劫材而選的定石。黑17後白18開始準備開劫了。

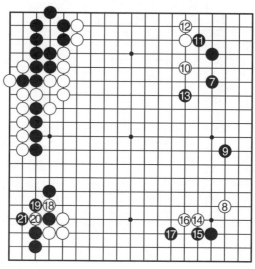

圖三　接圖一

　　圖四　參考圖⑵　白1如採用尖頂，那經過黑2至黑6拆是定石的一型，但如在左邊開劫只有A位壓的劫材，黑可不應。所以在實戰中採取了圖三中的定石。

圖四　參考圖⑵

　　圖五　參考圖㈢　白1此時打，黑2提劫，白3是準備好的劫材，黑4提白一子很是厚實，而白3、5也穿通黑棋，白棋稍稍佔有利益。

圖五　參考圖㈢

　　圖六　參考圖㈣　圖五中白3沖時，黑4擋住應劫抵抗。以下雙方對應至黑12打，白13提子消劫，黑14提子時白15打抵抗，可能又要形成另一個劫了。

⑤＝◎　❽＝❷　⑪＝◎

圖六　參考圖㈣

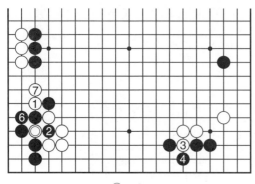

⑤ ＝ ◎

圖七　參考圖㈤

圖七　參考圖㈤

白1如改為本圖中1位（即圖二中A位）打，則結果如何呢？至白5提劫時黑6粘上，白7退，白棋可以滿意，黑得先手，這將會是另一盤棋了。

圖八　接圖三　黑1打（圖三中黑21），白2斷形成了「天下劫」，不能否認白2在二線打有點過分，至白18打，白棋得不償失。

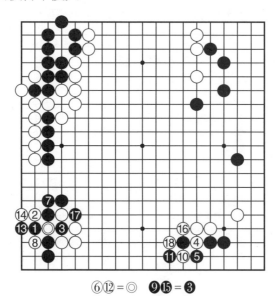

⑥⑫ ＝ ◎　❾❶❺ ＝ ❸

圖八　接圖三

圖九　參考圖㈥　當圖八中黑在◎位打時，白可在1
位立下是增加劫材價值。當白5打時黑6不得不應，白7
提劫後黑8到右上角尋找劫材，白9提子，黑10穿通，雙
方得失相當。

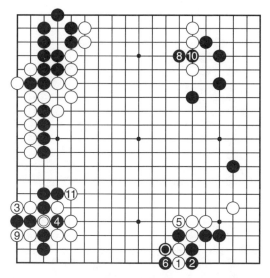

圖九　參考圖㈥　　⑦＝◎

圖十　參考圖
㈦　圖三中白16可
以到右下角1位尋
劫，黑2消劫，白
3提一子，如此交
換雙方各得其所，
這將是一盤漫長的
棋。

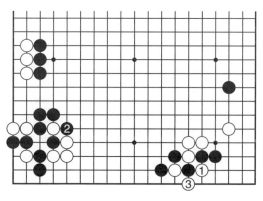

圖十　參考圖㈦

圖十一　接圖八　黑1（圖八中黑17）提子消劫，白2（圖八中白18）打時，黑3先在角上和白4交換一手後再5位打，白6、8是表明打贏此劫的決心，一旦白劫敗，黑可A位扳吃白兩子，黑9是增大劫的價值。白提劫後黑到右上角找劫材，結果黑棋可行。

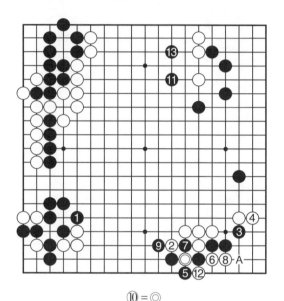

⑩ ＝ ◎

圖十一　接圖八

圖十二　參考圖(八)　圖十一中白6、8過於急躁，應於本圖中扳打，黑7提，白8、10找劫材，黑9粘後於11位打再於13位長，白14罩，雙方得失大致相當。

圖十三　參考圖(九)　當黑1（圖十一中黑11）在右上角尋劫時，白應於2位應頑強地進行劫爭。黑3提劫，白4不必尋找劫材而是粘上。黑5在角上扳，白6提劫，黑7是劫材，但是白10也有一個本身劫材，白12提劫後，黑

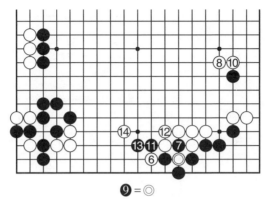

❾ = ◎

圖十二 參考圖㈧

⑥ = ◎ ❾ = ❸ ⑫ = ◎

圖十三 參考圖㈨

棋很難再於盤面上找到適當劫材了。

圖十四 接圖十一 當白1（圖十一中白12）消劫後
黑於2位（圖十一中黑13）跳下，那白三子就要求活或者

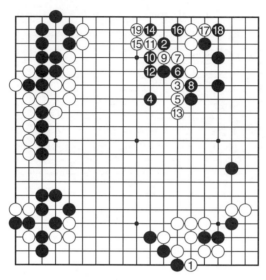

圖十四　接圖十一

逃出，否則白將中盤負。白3尖，黑4飛攻是對付「穿象
眼」的手段。白5硬沖後被黑6斷，白棋產生了兩個中斷
點很難對付，所以白5應該……

　　圖十五　參考圖(十)　圖十四中白5應先在本圖5位擠
一手，逼黑6位粘上後再於7位沖，以下對應至白15是正
常對應。雖然白棋可能被包圍在內，但活棋是不成問題
的，全局還是優勢。

　　圖十六　參考圖(十一)　圖十五中白15打時黑16粘，白
17沖出，黑18扳，白19曲，白已成為活棋，而且實利不
小。

　　圖十七　參考圖(十二)　圖十六中黑16如改為打吃，則
白17提後以下是必然對應，至白25白棋已活。黑雖形成
外勢，但左邊也有白棋外勢與之對抗，全局還算平衡。

圖十五　參考圖(十)

圖十六　參考圖(十一)

圖十七　參考圖(十二)

圖十八　參考圖(十三)

圖十八　參考圖(十三)　圖十四中白13如改為在上面13位長出，則黑即於下面14位扳吃白兩子，那這一盤棋已經結束了。

圖十九　接圖十四　白1曲後雙方進行緊氣，到白9提成了這一盤棋的第三個劫爭。黑10長後白無法再應只好粘劫。黑12扳，白如A位逃，則黑B位飛封。至此好像黑棋已勝定，但是不到最後是不能完全定論的。

白13在左上角一線虎，黑只要在15位跳就確定了優勢，可是黑卻在14位打，白15跳入，黑16提就成了這盤棋的第四個劫爭。此劫雖不牽涉到死活問題，但卻給了白棋機會。

⑪＝●

圖十九　接圖十四

圖二十　接圖十九　白1尖侵（圖十九中17）時黑2平是一種強硬態度，所謂「贏棋不鬧事」，但在實戰中往往被疏忽了。其實黑棋只要按圖二十一進行，勝負的天平還是傾向黑棋的。

❻＝●　⑨＝③

圖二十　接圖十九

　　圖二十一　　參考圖(古)　　白1尖沖時黑2在中間長出控
制住中間，白3擋下，黑4再於下面飛起。全局黑優，但
是對專業棋手來說這樣下似有過分軟弱之嫌。所以在實戰
中（圖二十）黑2挺出反抗。

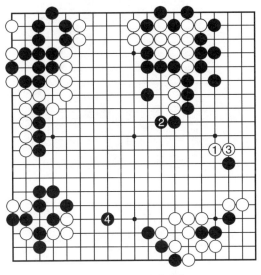

圖二十一　　參考圖(古)

　　圖二十二　　參考圖(宝)　　當白1沖時（圖二十中白21）
黑2如擋，則白3打後再於5位跳，黑已無法封鎖白子
了，如對應下去黑兩子將被吃。

　　回過頭來說圖二十，對應至白21、23逃出白三子
後，顯然全局白厚，下面數子黑棋將要受到攻擊，而左下
角三子白棋◎本已失去活動能力，現在反而成了攻擊黑棋
的勢力，最後白勝。

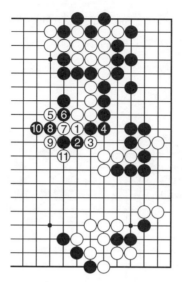

圖二十二　參考圖(圭)

　　本局在序盤階段就連續發生了四次大劫爭，在實戰中
的確少見，故特選出供愛好者欣賞。

第七章　有關官子的劫

官子是全盤戰鬥的最後階段，不利的一方往往可以透過巧妙收官反敗為勝，但是對方也不會輕易放棄自己的利益，於是就有可能產生劫爭，而且這劫爭也會影響到一塊棋的死活。要注意的是，殘留在對方內部的似乎已失去活動能力的子往往能起到相當作用。

第一型　黑先

圖一　黑先　此為常見之型，黑先如何收官才有便宜？

圖二　扳粘　一般黑棋在1位扳後於3位粘上，白4脫先，黑5扳後再於7位粘，好像是正常對應，但另有更好的下法。

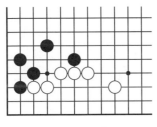

圖一　黑先

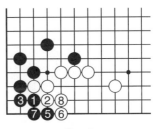

④脫先

圖二　扳粘

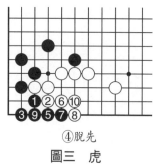

④脫先

圖三　虎

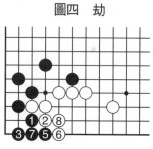

④脫先

圖四　劫

　　圖三　虎　當白2扳時黑3在左邊虎是官子好手。白4脫先，黑5扳後白6退，黑7長一手，白8打後於10位粘，此圖比圖二多得兩目。

　　圖四　劫　當黑5扳時白6如打，則黑7、9打後於11位枷。此劫黑輕白重，一般沒有相當劫材白棋是不敢輕易開劫的。

④脫先

圖五　參考圖

　　圖五　參考圖　即使黑棋因劫材不足不能開劫，黑5、7扳粘仍然是先手，所得與圖二相同，也沒什麼損失，所以黑3虎才是正應。

第二型　黑先

　　圖一　黑先　白棋看似很完整，但黑有一子●潛伏在白棋內部，總要利用一下才好。

　　圖二　失敗圖　黑1盲目出動隨手打白三子，白2粘上後黑3曲，白4打，黑棋無所得。

　　圖三　正解圖　黑1尖頂是典型的「三子走中間」，

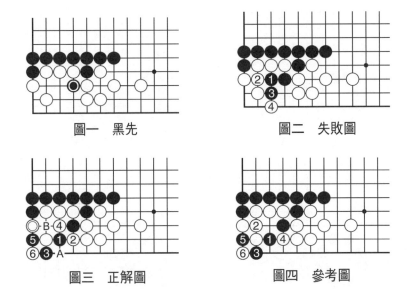

圖一　黑先

圖二　失敗圖

圖三　正解圖

圖四　參考圖

白2打，黑3扳時白4提一子，黑5拋入，白6提成劫爭，白如劫材不夠可A位提，黑B、白3、黑◎位粘，讓黑取得官子便宜。

　　圖四　參考圖　黑1尖時白2粘，黑3還是扳，白4打，黑5拋入後白6仍然是提劫。但一旦白棋劫敗，則整個角將被吃，損失太大。

第三型　黑先

　　圖一　黑先　黑棋是兩口氣，而白棋是三口氣，按理說是白吃黑，但是黑如不利用一下被白包圍在裡面的三子黑棋總不甘心，那如何下呢？

　　圖二　失敗圖　黑1立下是常用的長氣手法，但在此型中有點不適用，白2靠下是要點，黑3打，白4、6後黑被吃。

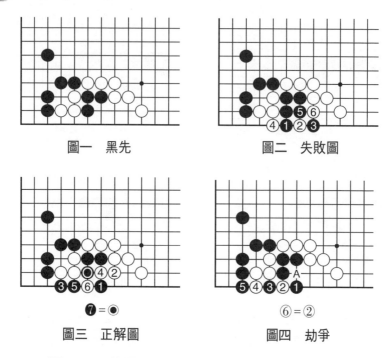

圖一　黑先　　　　　　圖二　失敗圖

❼ = ●　　　　　　　　⑥ = ②

圖三　正解圖　　　　　圖四　劫爭

圖三　**正解圖**　黑1尖虎是好手，白2立下準備緊氣，黑3扳後至黑7，黑棋便宜了不少官子。

圖四　**劫爭**　當白棋劫材絕對豐富，且全盤是細棋，稍有損失即要送掉這一盤棋時，也可以強硬採取劫爭於2位拋入。對應至白6提成為劫爭，值得注意的是黑有A位粘的本身劫材！

第四型　白先

圖一　**白先**　白棋◎兩子僅三口氣，但是仍然有利用價值，這是利用角上的特殊性進行官子。

圖二　**失敗圖**　白1扳，黑2向一線尖是好手，以下進行到黑6，白子被吃。

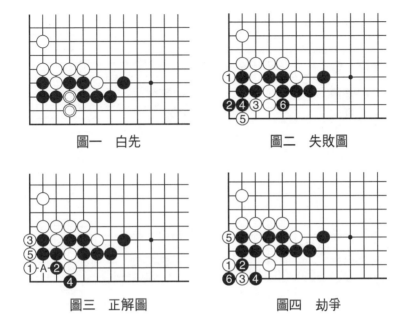

圖一　白先　　　　　　　　圖二　失敗圖

圖三　正解圖　　　　　　　圖四　劫爭

　　圖三　正解圖　白1到「二・一」路上點入是妙手，黑2是正應，白3扳，黑4打後白5接回。黑2如在5位阻渡，則白A位長，黑被全殲。

　　圖四　劫爭　白1點時黑2擋住抵抗，白3扳，黑4只有打，白5到左邊一線扳，黑6只好提劫。此劫白輕黑重，一旦黑劫敗，其角盡失，損失太大！

第五型　白先

　　圖一　白先　白棋被圍兩子◎尚有利用價值，可以取得官子便宜。

　　圖二　失敗圖　白1扳，黑2打，白3粘後黑4打，可以說白棋◎兩子幾乎沒有起任何作用。

　　圖三　正解圖　白1夾，黑2打白兩子是正應，白3

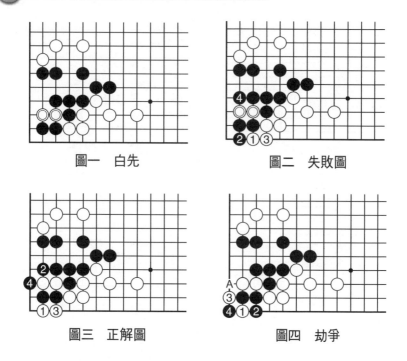

圖一　白先

圖二　失敗圖

圖三　正解圖

圖四　劫爭

退回，黑4提，此圖明顯比圖二多得三目棋。

　　圖四　劫爭　白1夾時黑2如阻渡，則白3扳，黑4提成劫爭，而且白棋還有A位粘的本身劫材。

第六型　黑先

　　圖一　黑先　黑棋先手官子，如何利用潛伏在白棋內部一子●黑棋是關鍵。

　　圖二　失敗圖　黑1扳，白2立是一般官子，黑棋僅得先手而已。

　　圖三　正解圖　黑1斷，白2打時黑3在下面一線打，白4提後黑5又到左邊一線打，白6提成了兩手劫。

　　圖四　變化圖　黑3在下面一線打時，白4立，黑5

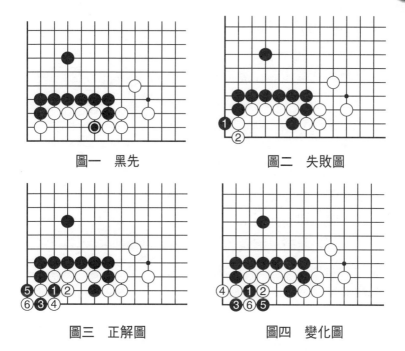

圖一　黑先　　　　　　　　圖二　失敗圖

圖三　正解圖　　　　　　　圖四　變化圖

即到下面打，白6雖然是先手劫，但是緊氣劫，白無退步餘地，一旦劫敗白角全失。所以應按圖三進行。

第七型　白先

圖一　白先　這是一道死活題，但和官子有相當關係，黑棋外面有A位一口氣，本應在裡面補一手可得到九目棋，可是現在浸補，白棋如何下呢？

圖二　一般對應　白1點入是要點，黑2擋，白3當然扳，對應至白5粘，以後黑棋如選擇A位團則是雙活，如不應則黑棋有雙活或

圖一　白先

萬年劫的選擇。

圖三　變化圖　黑2如改為在右邊頂，則白3平後仍然有棋，至黑6，白有A位拋劫或B位雙活的選擇。

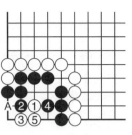

圖二　一般對應

圖四　參考圖　前面已經說過黑棋本應在裡面補上一手才能保證淨活。可是此時黑卻貪圖一子小利而到斷頭●處團上一手，那結果將如何呢？

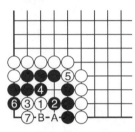

圖三　變化圖

　　白1仍然是要點，黑4撲入，白5提，黑6打，以下至白9提成了連環劫。黑如無●一子，則白7即可在●處擠，成為劫爭。

圖四　參考圖

第八型　黑先

圖一　黑先　白棋形狀有些薄弱，但黑棋如何收官才能取得最大利益就要動一番腦筋了。

圖二　失敗圖　黑1扳，白2斷，黑3長，白4扳，均為襲擊白棋的好手，但黑5卻功虧一簣，僅僅得到了5、7兩手官子便宜。

圖三　得利圖　當白4扳時黑5斷是要點，白6打吃

圖一　黑先

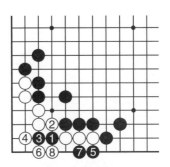

圖二　失敗圖

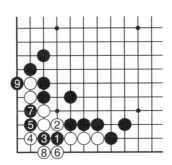

圖三　得利圖

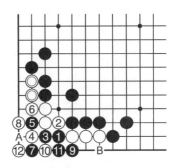

圖四　劫爭

下面兩黑子，黑7斷打，白8提，黑9吃得上面兩子白棋，獲利遠遠大於圖二。

　　圖四　劫爭　當黑5斷時白如捨不得上面兩子◎而在6位粘上，則黑7先在左邊打後再到右邊9位扳。白如A位做活，則黑B位吃白三子。白在

圖五　正解圖

10位撲後再12位拋劫，黑A位提後，此劫對白棋來說太大！而黑是無憂劫。雙方得失一目了然。

　　圖五　正解圖　經過以上分析，在黑1扳時白2只好

夾，再於4位渡過，至白6白棋所得比圖二要少得多。

第九型　白先

　　圖一　白先　白如在A位或B位扳那是普通的收官，白棋只要對劫爭有感覺就可能找出更好的方法。

　　圖二　好手　白1正中黑棋要害，黑2頂是正應，黑4打後再6位做活，白棋先手獲利不少。

　　圖三　變化圖　黑2尖頂阻渡，白3打後於5位斷，黑無法在8位擠入，只好在6位粘，於是白7、9吃下角上兩子黑棋。

　　圖四　劫爭　白1點時黑2曲阻渡，白3斷後黑4打，白5扳後成劫爭。要提醒的是，一旦黑棋劫敗則黑棋不活。

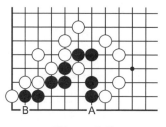

圖一　白先

圖二　好手

圖三　變化圖

圖四　劫爭

第十型 黑先

圖一 黑先 白棋內部有兩子黑棋◉，黑棋只要利用好這兩子就可以取得官子便宜，當然和白棋死活有關。

圖二 一般官子 黑1到下面一線托，白2退是正應，以下是正常對應，至白8補，白棋得到了十三目棋。

圖三 正解圖 黑1到角上碰是好手，白2頂是正應，以下對應至黑9粘，白10要防黑A位打吃不得不補上一手。結果白剩下十一目棋，黑便宜兩目。

圖四 變化圖(一) 黑1碰時白2如在右邊粘上，則黑3即先尖一手，白4阻渡時，黑再5位扳，白6頂後黑7虎，白8補斷，黑9渡後，白棋損失略大於圖三只剩八目，但黑是後手。

圖五 劫爭圖 四中白4如改為擠看似強手，黑5虎，白6打時黑7打後成劫爭，白

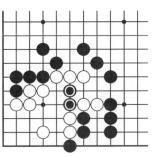

圖一 黑先

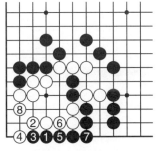

圖二 一般官子

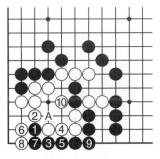

圖三 正解圖

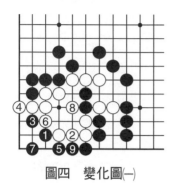

圖四　變化圖㈠

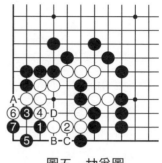

圖五　劫爭圖

如A位粘，則黑在B位可以渡過，白C位斷，黑D位打，如此則是白棋死活大劫了。

第十一型　黑先

圖一　黑先　白棋明顯比兩子黑棋◉氣多，問題是黑如何利用這兩子得到官子便宜。

圖二　失敗圖　黑1沖，白2擋後黑3點，白4擋後黑棋已無好手了，黑5擋下時白6即可脫先，為表示一下才在6位緊氣，黑7填塞時白8脫先了。

圖三　正解圖　黑1先點才是好手，白2尖頂是正應，黑3沖後白4打，黑5時白6提，白棋少了一目。

圖一　黑先

⑧脫先

圖二　失敗圖

圖三　正解圖

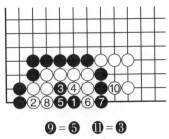

❾=❺　⓫=❸

圖四　參考圖

　　圖四　參考圖　黑1點
時白2到左邊擋下無理，黑
3尖，白4打時黑5填塞。白
6擋，黑7打，白8提子後黑
9點，白10緊氣已經來不及
了，最後白被全殲。白4如
在5位撲入，則黑在8位提
成劫爭。

圖五　劫爭

　　圖五　劫爭　黑1點時白2如在右邊擋，則黑3到左
邊托，白4阻渡，黑5鼓起，白6無奈只好提劫，此劫黑
是無憂劫。白4如在A位爬回，則黑4位粘，白一目也沒
有了。

第十二型　黑先

　　圖一　黑在A位扳是絕對先手，而白在◎位扳也是先
手，此時黑棋如何應才能保持一定利益？

　　圖二　一般官子　白1扳，黑2打，白3、黑4相互粘
上是一般正常官子。白角上得到了七目。

　　圖三　正解圖　黑1到角上托是絕妙的一手，白2團
為正應，黑3撲後再於5位退，暫告一段落。以後黑A位

圖一　　　　　　　　　　圖二　一般官子

圖三　正解圖　　　　　　圖四　劫爭

打時白只有B位粘，如此黑可以便宜一目。

圖四　劫爭　黑1托時白2不願吃虧而是粘上，無理！黑3先撲入一手後再5位拋入，白角成了劫殺，當然白不利。

第十三型　白先

圖一　白先　如何利用白棋殘存的兩子◎得到官子便宜？

圖二　一般官子　白1在角上扳打黑一子，黑2立是解脫困境的好手，白3扳，黑4點後至黑8，白棋不過吃得一子而已。

圖三　正解圖　白1到一線扳是強手，黑2只有打，白3再於左邊打，黑4提時白5粘上，至白7黑棋還要粘上

圖一　白先

圖二　一般官子

❽ ＝◎

圖三　正解圖

圖四　劫爭

一手，白棋先手得利不少。

　　圖四　劫爭　白1扳時黑不讓白棋渡過，而在2位打，白3就虎，黑4只有提成劫爭。此劫明顯是白棋的無憂劫。

第十四型　黑先

　　圖一　黑先　可利用●一子加上角上的特殊性取得官子便宜。

　　圖二　失敗圖　黑1扳是沒有動腦子的下法，白2立是透過計算的一手棋，經過交換黑3、5兩子併沒有棋，至白

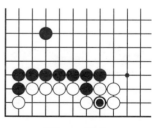

圖一　黑先

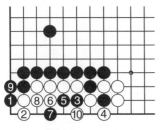

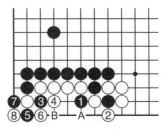

圖二　失敗圖　　　　　　　　圖三　正解圖

10黑被吃。

　　圖三　正解圖　黑1先到右邊斷一手，再到左邊3位斷，白4只有斷，黑5到下面一線打是常用的一手棋，對應至白8成劫。這雖是兩手劫，但一旦黑到3位提劫，則白只有在A位打，黑B位是先手提，否則黑直接B位提後白角全失！

第十五型　黑先

　　圖一　黑先　如何利用潛伏在二線的一子黑棋◉取得官子便宜是本型的問題。

　　圖二　失敗圖　黑1打後於3位扳，至白6粘後是最常見的收官，黑◉一子根本沒有發揮任何作用，不算成功。

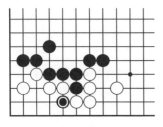

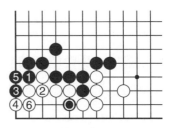

圖一　黑先　　　　　　　　圖二　失敗圖

　　圖三　正解圖　黑1到角上托就利用了黑⬤一子，白2打是爭先手的下法。黑5渡過後雖是後手，但以後還有A位打、白B位提後黑C位退的官子。

　　圖四　變化圖　黑1托時白2擋住也是一法，黑3打後仍然在5位渡過，最後白8打吃黑一子，此型白棋損失比圖三少一點，但是後手。

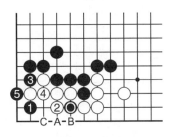

圖三　正解圖

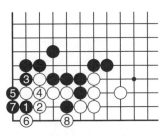

圖四　變化圖

　　圖五　劫爭　當黑3打時，白4如果有足夠的劫材也可以向邊上立下，黑5提，白6粘上後黑7打，白8提劫，此劫黑輕白重。

　　圖六　參考圖　黑1托時白2粘上抵抗，黑3扳，白4、6扳粘有些過分，黑7長出後白被全殲。

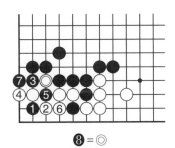

⑧＝◎

圖五　劫爭

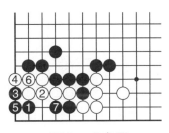

圖六　參考圖

第十六型　黑先

圖一　黑先

此型白棋內部雖然沒有黑棋的伏兵,但其形狀有相當的缺陷,黑棋如何利用這些缺陷取得官子便宜?

圖一　黑先

圖二　失敗圖

黑1、3扳粘後於5位擠,白6補,黑棋幫白棋補好了內部缺陷,不過取得了先手而已。

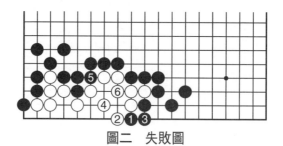

圖二　失敗圖

圖三　正解圖

黑1點是抓住了白棋的缺陷,白2不得不粘,黑3立下是絕妙的一手,白無法阻止黑1渡過,只好在4位做眼,黑5扳,白6只好做活,白僅得兩目,比圖二少了近七目,而是黑棋先手,黑可滿意。

圖三　正解圖

圖四　劫爭　如黑棋有充分劫材，則當白2粘時黑3強硬尖，白4如A位立，則黑可B位斷，白4打後至白6開劫。白如劫材不夠也可B位粘，黑A位渡回，白C位做活。

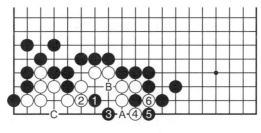

圖四　劫爭

第十七型　白先

圖一　**白先**　黑棋在1位扳，這裡的問題不是白棋如何得到官子便宜，而是白棋如何利用已死的三子白棋◎取得先手。

圖一　白先

圖二　失敗圖㈠

圖三　失敗圖㈡

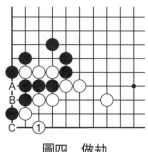

圖四　做劫

圖二　失敗圖㈠　白1立下，黑2斷一手，白3打後黑棋即可脫先了。

圖三　失敗圖㈡　白1粘上對黑棋幾乎沒有任何威脅，更是無謀之手。

圖四　做劫　白1在一線虎是爭取先手的好手。黑如不應，則白可於A位撲入，黑B後白即C位拋劫，此劫對雙方都很重要，但白棋態度更積極。

第十八型　黑先

圖一　黑先

圖一　黑先　黑棋如何收官才能得到便宜呢？尤其在全局勝負是細棋時，即使便宜一目也會讓勝負天平改變傾斜方向。

圖二　失敗圖　黑1、3和5、7分別向兩邊扳粘，雖是先手，但並沒得到什麼便宜。

圖二　失敗圖

圖三　正解圖　黑1向左扳，白2打時黑3不急於粘而是向右邊扳，白4退是正確下法，於是黑5粘上，等白6補後黑再於右邊7位長，至白10粘，黑棋依然是先手，而且比圖二多得兩目。

圖三　正解圖

圖四　劫爭　黑1扳時白應於7位退，可是白2隨手打後黑3又向左扳，白4打，黑5虎後兩邊都成了劫。黑如在A位打則可以殺死白角，白6只好補角，於是黑7到右邊打，成劫爭。白8如逃，至黑11反而越跳損失越大！

圖五　參考圖　當黑3扳時白不敢於7位打，而是在

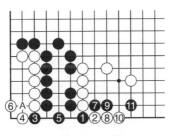

圖四　劫爭

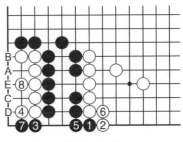

圖五　參考圖

4位退，黑5即粘上，右邊白6粘上後黑7向角裡長，白8只好補。而且以後還有黑A、白B、黑C、白D、黑E的雙活手段。黑棋獲利頗豐。

第十九型　白先

圖一　白先　白棋要利用黑棋尚未淨活的缺陷得到官子便宜。

圖二　正解圖　白1先點一手，黑2阻渡，白3擠入後即吃下了黑三子。黑2如在4位粘，則白即5位打，仍可吃下黑三子。

圖三　變化圖　白1點時黑2到右邊團加以抵抗，白3上頂，黑4只有粘上，白5扳破眼，對應到黑10提白四子。

圖四　劫爭　圖三中黑10雖提得白四子，但角上有其特殊性，白11打時黑12擠，白13提成劫爭。

圖五　參考圖　圖三中黑6如

圖一　白先

圖二　正解圖

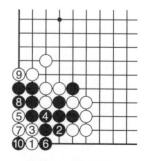

圖三　變化圖

圖四　劫爭

⑨＝❻

圖五　參考圖

改為在此圖中撲，則白7提後黑8打，白9粘上成為「刀把五」，黑死。

第二十型　黑先

圖一　黑先　黑棋有一子◉潛伏在白棋左邊，似乎離右邊黑棋很遠，但是卻有利用價值。

圖一　黑先

圖二　正解圖　黑1是所謂「仙鶴伸腿」的常用官子手法，白2尖頂時黑3跳入，白4吃後雙方對應至黑7，黑獲利不少。

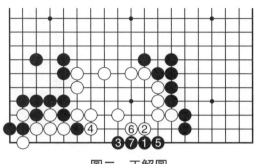

圖二　正解圖

　　圖三　參考圖㈠　白2尖頂時黑3退縮，白4在一線跳下是最佳應手，黑棋所得遠遠少於圖二。

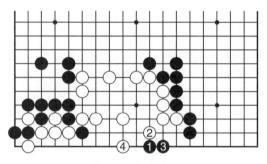

圖三　參考圖㈠

　　圖四　參考圖㈡　黑3退時，白4擋是計算失誤，黑5打後白6、8在右邊斷了黑棋歸路，可是黑在左邊9位尖是好手，黑11後左邊五子白棋被吃。

　　圖五　劫爭圖　二中黑3跳時白如在右邊4位打，則黑5即在左邊尖，至黑7成劫爭。黑7如A位粘，則白B位即可吃去黑棋。

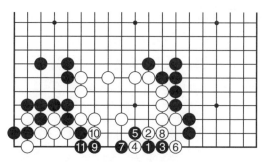

圖四　參考圖(二)

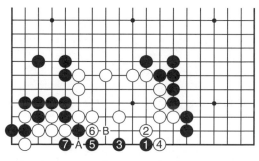

圖五　劫爭圖

第二十一型　黑先

圖一　黑先　白棋角上有
點空虛，黑棋可利用⬤一子到
角上取得官子便宜。

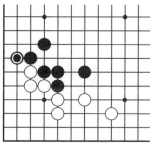

圖一　黑先

　　圖二　失敗圖　黑1大飛是常用的官子手法，被稱為「仙鶴伸腿」，這樣白棋非常歡迎！

　　圖三　正解圖　黑1大膽進入，白2跳下是正應，黑3進一步長入後再5位退回，此圖黑棋比圖二多得近十目棋。

　　圖四　變化圖　黑1侵入時白2跳下阻渡，黑3尖，白4不得不粘上，黑5是死活要點，白6尖時黑7團已成活棋，白棋損失更大。

　　圖五　劫爭　當圖三中黑3向裡長時白4跳下阻渡，黑5扳，白6尖頂，以下至黑9形成劫爭。此劫除非白棋有充分劫材，否則是不宜採用的。

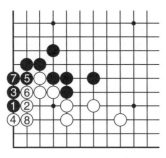

圖二　失敗圖

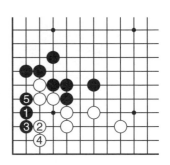

圖三　正解圖

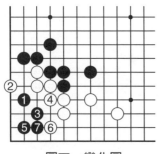

圖四　變化圖

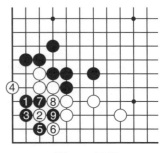

圖五　劫爭

第二十二型　黑先

　　圖一　黑先　白棋角上有很大缺陷,而且要發揮黑◉一子的作用。黑如不想吃虧,也有相當講究。

　　圖二　失敗圖　黑1扳、黑3打都是正確的,但黑5夾後白6沖即成劫,白8提。此劫如果白棋劫勝,則以後有A位扳的先手官子便宜。

　　圖三　正解圖　白4提時黑5直接在左邊一線扳,白6時黑7扳成劫爭。由此可見,即使做劫也要官子不吃虧才行。白6如在A位跳,則黑3位打即全吃白子了。

　　圖四　變化圖　黑5扳時白6曲,黑7長入,以後變化還是劫爭。

圖一　黑先

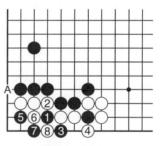

圖二　失敗圖

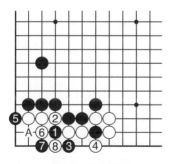

圖三　正解圖

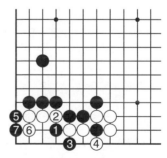

圖四　變化圖

第二十三型　黑先

圖一　黑先　如果說這是官子，還不如說是中盤後期。黑棋要勇於開劫才能獲得最大利益。

圖一　黑先

圖二　失敗圖　黑1立是絕對先手，白2補活，黑3跳入白空，白4擋，黑5扳後白6夾再8位退，黑雖獲利不少，但並未發揮最大能量。

圖二　失敗圖

圖三　變化圖　在圖二中當白6夾時，黑7反夾是很強的一手棋，白10提成劫爭。此劫對白來說，一旦被黑A位提去白6一子，則白棋實空將一無所有了。而黑棋一旦劫敗則黑5被提，黑也一無所獲。

圖三　變化圖

　　圖四　正解圖　黑1在一線尖，下一步準備在2位拋劫，此劫關係到角上白子死活，所以白2補活，於是黑3打入白地。到了白6夾時黑7夾，至黑9後白無法在A位立下，白空化為烏有。

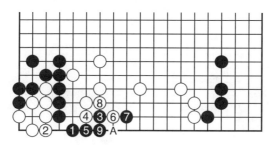

圖四　正解圖

第二十四型　白先

　　圖一　白先　白棋要利用兩子◎以達到官子便宜的目的。

　　圖二　失敗圖　白1頂以為用倒撲手段可以緊黑氣。黑2到角上立成了一隻眼，對局到黑6粘已成了「有眼殺無眼」。

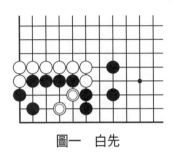

圖一　白先

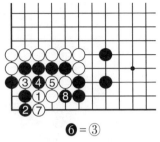

❻＝③

圖二　失敗圖

　　圖三　正解圖　白1到下面一線托，正中黑棋要害，黑2頂是正應，白3撲入，黑如不願在A位提劫而到右邊4位提，則白5提取得了官子便宜。

　　圖四　劫爭　白1托時黑2到右邊打，無理！白3擠入，黑4只有提，於是白5撲後再7位打，黑只有8位粘，至白11成了劫爭，此劫黑棋太重。

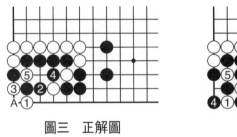

圖三　正解圖

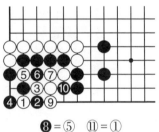

❽＝⑤　　⑪＝①

圖四　劫爭

　　圖五　雙方失誤　白1托時黑2在右邊打是失誤，而白3粘也是錯誤的對應，所以當白7後黑8提三子白棋，黑還要在⬤位粘上一手，白棋所得要比圖三吃虧。

　　圖六　參考圖　黑2曲時白3到裡面撲是正應，黑4提後白5擠入，黑6也只有提，於是白7拋劫。此劫如白勝，則應比圖三所得要多。

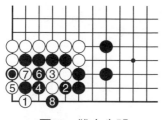 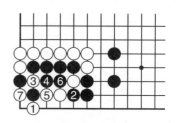

圖五　雙方失誤　　　　　圖六　參考圖

第二十五型　白先

圖一　白先　黑棋被白棋緊緊圍住沒有外氣，白棋此時如何官子？

圖二　失敗圖　白1在右邊打，黑2虎是正應，白即使A位提也不過是打劫一子而已。

圖三　參考圖　白1打時黑2如粘，則白3點入後至白5尖頂，角上成了雙活。

圖一　白先

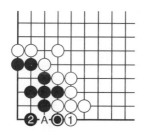

圖二　失敗圖　　　　　圖三　參考圖

圖四　正解圖　　白1點才是正著，黑2擋後白3尖，黑4粘上後白5再擋，角上雙活。黑2如在A位團，則白即2位長入，黑不活。

圖五　劫爭　　白3尖時黑4團擠，無理！白5撲後再在外面7位打，由於氣緊，黑A位不入子，只好8位提子開始劫爭。此劫白是無憂劫，一旦白劫勝在A位提黑子，黑將全軍覆沒。

圖四　正解圖

圖五　劫爭

第二十六型　黑先

圖一　黑先　　黑A位提，白B位粘，如這樣簡單官子就不會成為題目了，黑一子◉要起到相當作用。

圖二　劫爭　　黑1棄子，白2夾，黑3撲是妙手，白4提時黑5再提，白6吃黑兩子是正應，黑7提劫，白在8

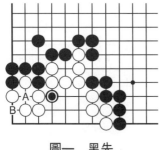

圖一　黑先

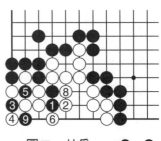

圖二　劫爭　　❼＝❸

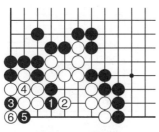

圖三　白棋無理

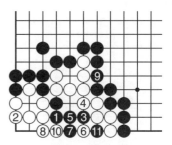

圖四　寬氣劫

位提，黑9提白4一子後獲利不少。

　　圖三　白棋無理　當黑3撲時白4粘上，黑5立即在下面一線扳做劫，白6提劫。此劫黑棋如勝，則右邊白棋就玩

圖五　正解圖

完了！如不是有絕對把握，此劫白棋是不能輕易開的。

　　圖四　寬氣劫　黑1擋時白2到左邊粘上防黑在此撲，但黑3到右邊靠，白4只有粘上，黑5接，白6也不得不扳，如讓黑在此立下，則和左邊黑棋雙活，那左邊白棋不活，所以也是「裡公外不公」的假雙活。

　　圖五　正解圖　黑3撲入時，白4在角上立下往往是被忽略的一手棋，黑5提是後手，而白棋可比圖二多得一目。

第二十七型　白先

　　圖一　白先　白棋如何利用兩子◎取得官子便宜？

　　圖二　失敗圖　白1扳，黑2擋時白3立下，黑4先斷一手是好棋，等白5打後黑6在一線扳，白所得不多。

圖一　白先

圖二　失敗圖

　　圖三　劫爭　白1到一線企圖渡過兩子白棋，黑2阻渡，白3、5做劫，此劫是黑6先手劫，如白棋劫敗則損失也不小。

　　圖四　正解圖　白1扳後於一線3位虎是好手。以下依然是打劫，但是白已先手在角上得利。所以以此為正解。

圖三　劫爭

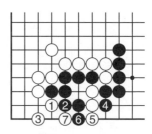

圖四　正解圖

第二十八型　黑先

　　圖一　黑先　白棋角上尚有缺陷，黑棋可利用這些缺陷得到一定官子便宜。

　　圖二　劫爭　黑1扳時白2打，失誤！黑3馬上抓住時機沖下，黑5斷，白6粘後對應至黑11打，成劫爭。此

 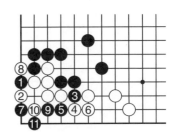

圖一　黑先　　　　　　　圖二　劫爭

劫顯然白重黑輕，白棋不易打此劫。

　　圖三　變化圖　黑5斷時白6改為在左邊擋，黑7當然在右邊打，對應至白12渡過，黑棋取得不少官子便宜。

　　圖四　正解圖　當黑1在左邊扳時白2尖是正應，黑3沖後再於5位長入。黑如有足夠劫材也可以於A位跳，白就有可能在5位拋劫。

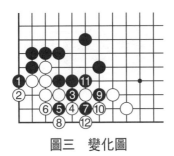

圖三　變化圖　　　　　　圖四　正解圖

第二十九型　黑先

　　圖一　黑先　本型黑棋如何官子才不會吃虧？

　　圖二　劫爭　黑1打是希望白棋粘，然後再A位吃白兩子，可是白2抓住時機在角上扳打後於4位拋劫，此劫雖是黑5先手劫，但黑重白輕，黑棋有點過分。

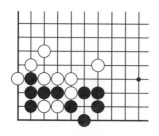

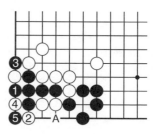

圖一　黑先　　　　　　　　圖二　劫爭

　　圖三　失敗圖　黑1似是而非，因為以後白下到A位後黑還要在B位打吃白兩子。

　　圖四　正解圖　黑1立才是正解，即使以後白2、黑3、白4後黑不用再補棋了。

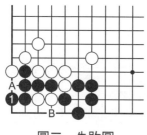

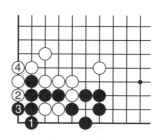

圖三　失敗圖　　　　　　　圖四　正解圖

第三十型　黑先

　　圖一　黑先　白棋有兩個斷頭，黑棋可以利用這兩個缺陷取得官子便宜。

　　圖二　失敗圖　黑1扳是常用官子，白2粘，黑3如長入，則白4打，黑5是後手，白得六目。黑3如脫先，則以後白於3位打可得七目。

　　圖三　正解圖　黑1點在三子中間，白2頂是正應，

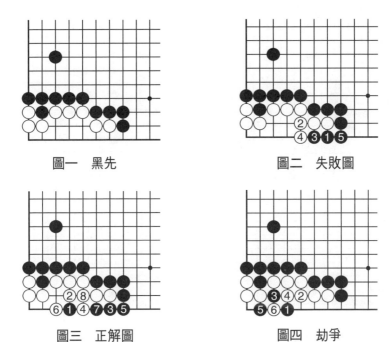

圖一　黑先

圖二　失敗圖

圖三　正解圖

圖四　劫爭

此時黑再3位扳，白4打後經過交換至白8粘，白角上只有五目了，黑便宜一目至兩目。

　　圖四　劫爭　黑1點時白2如粘上抵抗，則黑3斷，白4打後黑5扳，白6無奈只好提子進行劫爭。

第三十一型　黑先

　　圖一　黑先　白1跳入黑空，黑棋如何對應才不會吃虧？要注意，往往退一步才海闊天空！

　　圖二　正解圖　本型先看看正解圖，再逐一分析其他應法的後果。白1跳，黑2沖後再於4位攔是正應，白以後還有A位尖的官子。

　　圖三　白不充分　當白3渡過時黑4夾，除非黑有充

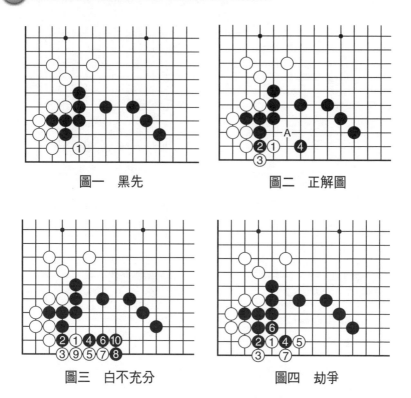

圖一　黑先　　　　　　　圖二　正解圖

圖三　白不充分　　　　　圖四　劫爭

分劫材時才能採取這種強硬手段，白5扳後進行到黑10，黑雖取得了相當利益，但這並不是最佳選擇。

　　圖四　劫爭　黑4夾，白不怕劫爭在5位反夾，黑6打時白7就在一線反打，成劫爭。

　　圖五　變化圖　白5夾時黑6立下阻渡，白7上扳，黑8打後白9立下打反撲黑兩子。

　　圖六　參考圖　黑自知劫材不夠，白5夾時黑6退，白7退後黑8夾，白9依然反夾，黑空被破。所以應以圖二的對應為正解。

圖五　變化圖

圖六　參考圖

第三十二型　黑先

圖一　**黑先**　白棋似乎無懈可擊，但還是有一定缺陷，黑棋只要抓住機會就會有官子收穫。

圖二　**劫爭**　黑1在一線跳入是抓住了時機的一手妙棋，白2阻渡，黑3沖下後再於5位斷，白6打，黑7扳後成劫爭。白如A位粘，則黑B位打，還是劫爭。

圖三　**變化圖(一)**　黑5斷時白6在右邊粘，黑7撲是好手，白8提，黑9打時

圖一　黑先

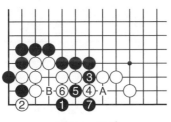

圖二　劫爭

圖三　變化圖(一)

白不能粘，只好A位提子，黑提白兩子大獲實利。

圖四　變化圖㈡　黑1時白2尖阻渡，黑即3位打後再5位沖，白6擋後黑7斷，白苦！

圖五　正解圖　經過上面分析，黑1點時白2曲是正應，對應至黑9先手扳，可多得三目便宜。

圖四　變化圖㈡　　　　　圖五　正解圖

第三十三型　白先

圖一　白先　看似死活，實則是官子，本來黑棋應補上一手，可是脫先了，那白棋如何取得官子便宜？

圖二　失敗圖　白1馬上就斷，黑2當然斷，白3、5打後黑6粘上，白已無後續手段了。

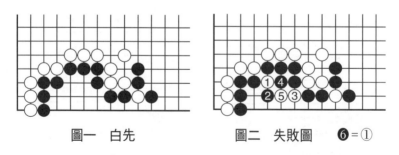

圖一　白先　　　　　圖二　失敗圖　　❻＝①

圖三　劫爭　白1馬上斷才是手筋，黑2到上面粘上，白3打一手後再5位靠，黑6挖，白7打後黑8提成劫。

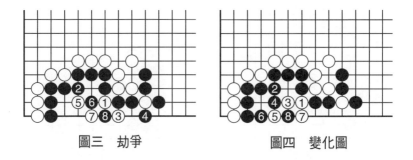

圖三　劫爭　　　　　　　　　圖四　變化圖

圖四　變化圖　黑2粘時白3平，黑4、6做眼，黑8提也是劫爭。

第三十四型　黑先

圖一　黑先　黑棋要取得官子利益，有時可以利用棄子達到目的。

圖二　失敗圖　黑1在外面緊氣，白2團住是好手，以後黑A位下子後白不用再補棋了。白2如不應，則黑可以黑B、白C，黑2位撲，白D位提，黑A位打，白大虧。

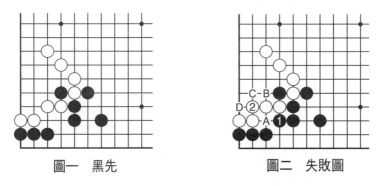

圖一　黑先　　　　　　　　　圖二　失敗圖

圖三　正解圖　黑1到裡面卡入是棄子，白2在外面打是正應，黑3擠斷，白4提，以後黑在A位緊氣時白還

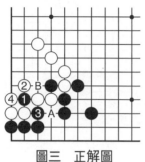

圖三　正解圖

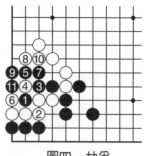

圖四　劫爭

要在B位應一手，結果白少一目棋。

　　圖四　劫爭　黑1卡時，白2如不打而在2位粘，則黑3擋下，白4打，黑5後經過交換至黑11成劫爭，對黑棋來說是無憂劫，在盤面上找兩三目劫材不難。

<h2 style="text-align:center">第三十五型　白先</h2>

圖一　白先

圖二　脫先　　❹脫先

　　圖一　白先　黑棋已經很堅固了，白棋還有機會取得官子便宜嗎？

　　圖二　脫先　白1、3在左邊扳粘後一般黑棋會脫先，白5就先打後再7位斷打，至白11拋入成劫爭。但是黑如劫材不夠可於7位粘，白A位提，黑B位打吃白兩子，白先手提得黑一子●也不錯了。

圖三 劫爭 白1直
接點入是手筋，黑2阻
渡，白3斷至白7拋入成
劫爭，與圖二相比，差了
一手黑棋脫先，當然白棋
便宜不少。

圖三 劫爭

圖四 變化圖 白1
點入時黑2改為頂，白3
渡過，黑4撲入後至黑6
打，雖然白兩子接不歸，
但結果白A位粘依然是先
手。而且以後白B位打，
黑C位粘，明顯黑6處黑
棋虧了一目。

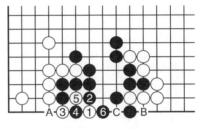

圖四 變化圖

第三十六型 黑先

圖一 黑先 一盤棋經過序盤、中盤的爭奪，往往在
官子時要最後一搏！

圖一 黑先

圖二　失敗圖

圖二　失敗圖　黑1位扳，白2位退後黑再也沒什麼手段了，至黑5是後手，所獲不多。

圖三　正解圖

圖三　正解圖　黑1點是瞄準白棋斷頭，白2粘上是正解，黑3渡回後白棋以後還要在A、B兩處接上，所以一目也沒有了。黑棋反而獲利不少。

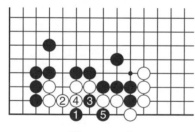

圖四　劫爭

圖四　劫爭　黑1點時白2按圖二那樣曲阻止黑棋渡過，黑3斷，白4打後黑5做劫。此劫白太大！

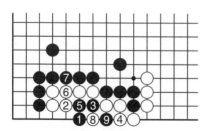

圖五　變化圖

圖五　變化圖　黑3斷時白4如改為在右邊粘，則黑5打後再7位緊氣，白8無奈只好拋劫，黑9提後白成後手劫。

第三十七型　白先

圖一　**白先**　白棋四子◎僅兩口氣，如何利用這四子取得官子便宜是關鍵，即使是劫爭也不錯。

圖二　**失敗圖**　白1夾雖是常用手段，但是在此型中卻不管用，黑2粘，白3提後黑4緊氣，白已被吃。

圖三　**劫爭**　白1斷是手筋，黑2打，白3扳，黑4提子，白5扳，黑6提後成為緩一氣劫。

圖四　**變化圖**　白3扳時，黑為避免劫爭而於4位立下，白5粘，黑6緊氣，白7擋下，黑8提三子白棋。

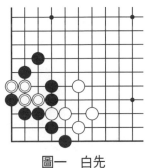

圖一　白先

圖二　失敗圖

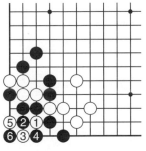

圖三　劫爭

圖四　變化圖

圖五　接圖四　黑提三子白棋後白9點入，黑棋不能再劫爭，因為此劫越來越大，只好緊白四子外氣。白11緊氣，黑12提白四子，白13也提得黑三子，獲利不小。

圖五　接圖四

第三十八型　黑先

圖一　黑先　黑棋在白棋內部有兩子◉，如不加以利用那實在太可惜了！至少可以找一些官子便宜。

圖二　失敗圖　黑1團，白2打，黑3、5不過是先手沖打一下而已，索然無味！

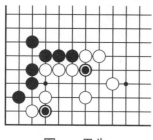

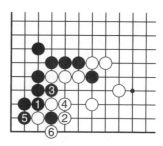

圖一　黑先　　　　　　圖二　失敗圖

圖三　劫爭　黑1扳，白2不得不接上，黑3到一線扳，白4長阻渡，黑5斷，白6只有打，黑7扳，白8成劫。此劫白苦，因為一旦黑劫勝，黑可A位吃上面數子白棋。

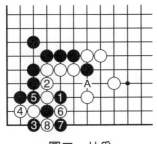

圖三 劫爭

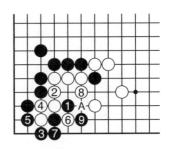

圖四 變化圖

圖四 變化圖 黑3扳時白4粘，黑5夾，白6打時黑7可以粘上，白8不得不逃，如在A位打，則黑即於8位倒撲白子。

第三十九型 白先

圖一 白先 進入官子階段，白先怎樣利用黑棋的中斷點取得便宜？

圖二 失敗圖 白1挖後再3位粘上，黑4渡過後白棋幾乎無所得，如這樣下那也不能成為問題了。

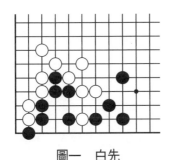

圖一 白先

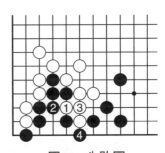

圖二 失敗圖

圖三 劫爭 白1到下面一線扳是妙手，黑2不得不沖出，白3打，黑4如在6位提，則白在7位雙打。白5拋入，黑6如A位提劫則是白輕黑重，只好提白一子。白7

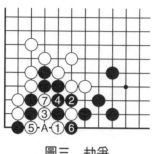

圖三　劫爭

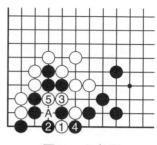

圖四　參考圖

後白收穫不小。

　　圖四　參考圖　白1扳時黑2改為在一線打，白3到中間雙打，黑只有4位提，白5吃得三子黑棋。黑4如5位粘，則白A位提，此劫黑太重！

第四十型　白先

圖一　白先

　　圖一　白先　白先如何利用黑棋內部潛伏的一子◎取得官子便宜？

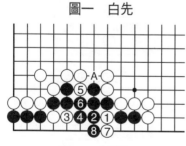

圖二　失敗圖

　　圖二　失敗圖　白1斷，黑2打，白3長一手後再5位沖，黑6粘後白7立，可是由於黑有A位一口氣，白7不是「金雞獨立」。

圖三　**劫爭**　白1點，
黑2到左邊打，白3斷，黑4
打時白5虎做劫。

圖三　劫爭

圖四　**變化圖**　白1點
時黑2尖頂抵抗，白3就到
左邊扳，黑4打後白5扳，
黑6只有提劫，此劫如白
勝，則黑棋還要做活。

圖四　變化圖

第四十一型　白先

圖一　**白先**　白棋如何利用黑棋內部兩子◎取得官子
便宜？

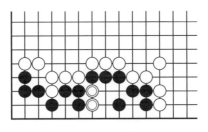

圖一　白先

圖二　**黑棋失誤**　白1點入是官子手筋，但黑2立下
阻渡，過分！白3先向左邊打後於5位斷，再到右邊7位

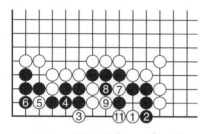

圖二　黑棋失誤　⓿＝⑦

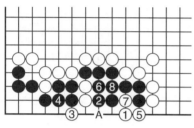

圖三　正應圖

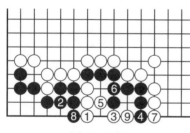

圖四　雙活

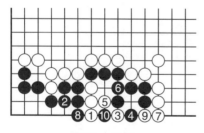

圖五　劫爭

撲，至白11打，右邊黑子全部光榮捐軀了。

圖三　正應圖　白1點時黑2只有向左邊兩子緊氣，白3打是留有餘味，對應至黑8白棋收穫不小，而且還留有A位打的殘留便宜。

圖四　雙活　白棋還有更好的收官手段，那就是到中間將兩子白棋立下，白1是絕對先手，黑2不得不接，白3托，黑4是在避免劫爭情況下的應法。對應至白9成雙活，所得比圖三要多。

圖五　劫爭　白3托時黑4打，這應是黑棋在劫材有絕對把握時採取的下法，白5頂，黑6只好粘上，白7立下，黑8緊氣，白9打，黑10提成劫爭。雖是兩手劫，但還是黑重白輕。對黑棋來說，在沒算好劫材的情況下不宜開此劫。

第四十二型 黑先

圖一 黑先 黑棋先手官子可以利用劫爭獲利。如黑僅僅A位飛，則白B位擋，黑C位退，不算成功。

圖一 黑先

圖二 劫爭 黑1到二線托是在劫材有利時的銳利手段。因為黑棋如劫負，則右邊官子損失也不小。白2扳下，黑3夾，白4是必然的一手，黑5打，白6如扳，則黑7提劫後白棋斷頭太多補不勝補。而且一旦白棋劫負，則整塊棋有死活之憂。

圖二 劫爭

圖三 白棋退讓 白棋劫材不利只好在6位粘上，黑7當然退回，以下均是正常對應，至黑17粘，白18還要補活，黑棋先手獲利不少。

圖三　白棋退讓　　　　　**⑰**＝⑫

圖四　變化圖　黑1托時白2外扳，黑3到上面先扳，白4斷，黑5打後再7位退回，白右邊有A位中斷點，左邊又少一口氣，左右無法兼顧。

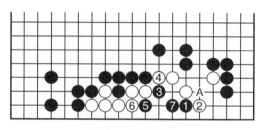

圖四　變化圖

圖五　參考圖㈠　當黑3扳時白4下扳，於是黑5、7連打後於9位粘上，白棋右邊全失！

圖五　參考圖㈠

圖六　參考圖㈡　在一開始時黑1就在上面扳，白2斷，黑3長，白4緊氣，黑7托時白8挖是好手，對應至黑11退，白12打，黑三子接不歸，黑棋所獲不大！不算成功。

圖六　參考圖㈡

國家圖書館出版品預行編目資料

圍棋劫爭特殊戰術——劫爭在實戰中的運用／馬自正　趙勇　編著
　　——初版，——臺北市，品冠文化，2019〔民108.01〕
　　　面；21公分 ——（圍棋輕鬆學；28）
　　　ISBN 978-986-5734-93-0（平裝；）

1.圍棋
997.11　　　　　　　　　　　　　　　　　　107019718

圍棋劫爭特殊戰術——劫爭在實戰中的運用

編　　著／馬自正　趙勇
責任編輯／劉三珊
發 行 人／蔡孟甫
出 版 者／品冠文化出版社
社　　址／台北市北投區（石牌）致遠一路2段12巷1號
電　　話／（02）28233123 · 28236031 · 28236033
傳　　眞／（02）28272069
郵政劃撥／19346241
網　　址／www.dah-jaan.com.tw
E - mail／service@dah-jaan.com.tw
承 印 者／傳興印刷有限公司
裝　　訂／眾友企業公司
排 版 者／弘益電腦排版有限公司
授 權 者／安徽科學技術出版社
初版1刷／2019年（民108）1月

售 價／380元

大展好書　好書大展

品嘗好書　冠群可期